商业宣传片开私作品

文案、创意、策划

任立民 / 著

华中科技大学出版社
http://www.hustp.com
中国·武汉

图书在版编目(CIP)数据

商业宣传片私作品——文案、创意、策划 / 任立民 著. —武汉：华中科技大学出版社, 2014.10（2023.4重印）

ISBN 978-7-5680-0454-1

Ⅰ.①商… Ⅱ.①任… Ⅲ.①商业广告－商业片－案例－中国 Ⅳ.①J971.3

中国版本图书馆CIP数据核字(2014)第240717号

商业宣传片私作品——文案、创意、策划　　　　　　　　　　　　　　　任立民　著

责任编辑：	李连利
封面设计：	金　刚
责任校对：	孙　倩
责任监印：	张贵君
出版发行：	华中科技大学出版社（中国·武汉）
	武昌喻家山　邮编：430074　电话：（027）81321913　（010）64155588
印　　刷：	湖北新华印务有限公司
开　　本：	787mm×1092mm　1/16
印　　张：	15
字　　数：	240千字
版　　次：	2023年4月第1版第11次印刷
定　　价：	32.00元

本书若有印装质量问题，请向出版社营销中心调换
全国免费服务热线：400-6679-118　竭诚为您服务
版权所有　侵权必究

推荐序

诺贝尔经济学奖获得者赫伯特·西蒙说:"信息的丰富产生注意力的贫乏。"诚然,注意力经济时代,无论新老品牌都不希望被埋没,都在寻找一种突围的方式。

电影史上最伟大的导演费里尼说:"永远不要去谈一部电影,因为究其本质,一部电影是不能用话语形容的。"

这两段话之间的裂缝、悖论、交集和反差,可以视为商业宣传片的另一种定义方式,也就是本书打算说明的内容。

毫无疑问,宣传片预设的商业属性,让它必定或者说最好是从头到脚,每一个毛孔都流露着商业的气息,因为片子的投资人、宣传片的甲方,更关心的不是戛纳,而是出纳。而片子的受众,要看的也不是明星和剧情,而是企业、产品、服务和理念。

但另一个方面,一个没有新意、不够诚恳、只顾推销的宣传片,会丧失一切,商业领域并不是处在火星上,它同样是人类文化的一种,良好的沟通、展现美好的事物才可以吸引足够的注意力,当人们坐下观看的时候,他们是准备看一部有特定内容的好看电影。

一个有诚意的商业宣传片,会在甲方、受众、支票、市场、创作和成本之间达成一个微妙的平衡。

当然,每个人都知道,平衡很难。

每天,都会有众多的商业宣传片在构思、洽谈、拍摄和制作,但事实上,能给人们留下深刻印象的产品并不多见。

原因很多，其中一个重要的原因是，国内的宣传片参与者们在理论总结和经验交流这一块做得不够好。

在逻辑上，这是一种反讽，宣传片是沟通方式的一种，宣传片的制作者们号称是沟通的专家，但他们自己，不擅或不愿进行充分沟通。

所以，本书的出版算是一个尝试。作者长期专注于商业宣传片的研究和实践，通过大量鲜活而翔实的案例，让我们能够重新解读和认识商业宣传片。

这是对那种令人不安的沟通空白的填补。

本书以文案为纲，以创意和策划为目，以更加开阔的视角和前瞻性的思维对行业进行了鸟瞰。随着互联网的日益渗透，消费者购买行为更趋理性，对品牌体验的追求将更加强烈。通过本书中一个个量身定制的宣传片方案，相信读者都能感受到好的宣传片正在适应这种变化。

中国的语言博大精深，同一篇文案不同的人会写出不同的感觉。本书打破行业界限，以新颖的视角展示文字之间的微妙，以务实的风格介绍如何与品牌、观众达成共识，阐述了如何以一种动态适应性的姿态不断激发创意灵感，大大突破了司空见惯的"模板"的限制。

另外，本书不只展示了宣传片本身，还通过一个个背后的小故事，营造出一种现场感，增强了可读性。字里行间无不透露出作者对行业的审视以及对文字的真诚和执着。

本书谈的是宣传片，但也折射出广告业的艰苦和孤独，面对价值观的不断被颠覆，作者仍能以一种坚守的姿态与行业相伴成长，并能够静下心来进行梳理和分享，本身就难能可贵。相信，无论大学生、年轻的从业者，还是企业家，都可通过此书得到一些实践经验和思路启发。

何清超

杭州汉唐影视动漫有限公司 总经理

中国传媒大学　　　　博士生导师

2014.4.10

前　言

"2011年 中国国家形象宣传片"在纽约时代广场的高调亮相，掀起了大国公关的篇章。此后，上海、杭州、成都、苏州、大连、合肥等多个城市，也纷纷借助宣传片这一载体亮相纽约，同时，更多的企事业单位面对转型升级期间的各种挑战，重塑形象和展现自我，努力在竞争激烈的市场中分得一杯羹……绞尽脑汁，采用着各种办法，其中宣传片无疑是一个有力的推手。

2012年，中国铁路宣传片更因1800万的高价而闹得沸沸扬扬。这些其实只是冰山一角。公关时代，从国家到城市，从企业到个人，宣传片正以燎原之火的势头，成为这个社会表达话语权不可或缺的有效载体。

不同于30秒以内的TVC广告，宣传片以更加开阔的视角，从多个维度展示品牌的方方面面，承载的内容更加丰富。但现实中，无论从认识上，还是实践中，宣传片处于一种尴尬的状态。

首先，很多人认为，宣传片不同于广告，基本无创意可言，只是内容的罗列，企业之所以拍宣传片好像只是跟风的需要；

其次，各大高等院校（以下简称"高校"）可能会设置广告和影视方面的课程，但因象牙塔的局限，没有专门针对商业宣传片方面的培训讲解；

再次，随着宣传片需求的增多，影视广告公司多如牛毛，但宣传片文案与策划人才却极其稀少，所采用的文案基本由平面文案转化而来，最终换汤不换药，没有真正体现宣传片本身的特点。而电视上常见的专题片、纪录片往往少了包装和策划，从而与商业有所脱节。

另外，制作方仍然停留在传统的平面思维，在制作宣传片时，往往喜欢

在字句上咬文嚼字，东改西改，没有意识到影视语言的表达方式，最后导致周期过长，却出不来好片的局面。

因此，为了让多方能达成相对的共识，同时，让艺术与商业和平共处，笔者将从业经历中一些有代表性的案例拿出来与读者分享，希望能起到正能量的效果。

这本书在内容上涉及家纺、政府、城市、制造、地产、美容、快速消费品等多个行业领域，从不同视角解读和策划宣传片的制作流程，不同功能有着不同诉求。这些案例不是来自高校，不是来自书本，而是来自原汁原味的长期实践。我希望将自己经过摸爬滚打得出的心得无偿地奉献给社会，它们不是生搬硬套的理论，而是符合国情的实践，展现出了商业与艺术之间的微妙。

可喜的是，这种微妙正被越来越多的客户所接受，并为他们的品牌传播带来了意象不到的效果，杭州高新区、绿城、德清、博洋家纺等客户都给予了高度评价。

当然，也有很多朋友会说，将自己多年的结晶毫无保留地和盘托出，会不会断了自己的生存之路？我觉得，这个社会最重要的理念就是感恩、分享。因为感恩，你会乐意付出；因为分享，你更能体会到生存的价值。另一方面，也只有在不断的竞争和批评中，才能保持斗志，才能让更好的作品问世，才能帮助更多的品牌。

工业时代，寸土寸金的传统主流媒体让宣传片找不到容身之地；互联网时代，新媒体的层层崛起为宣传片孕育了绝佳土壤。让更多影视文案都能写出好作品，让更多企业都能包装好自己，始终是我的梦想。我相信，未来是公关时代，是图文时代，是注意力时代，在新时代里商业宣传片可以到达语言无法到达的地方。面对广阔的发展空间，我愿与广大读者借助宣传片这一载体，一起见证这个时代。让读者能从中受到启发，是我坚持做这件事最大的动力。

<div style="text-align:right">

任立民

2014.4.10

</div>

目 录

案例篇

家纺类 ... 2
梦想演说家的一跳——博洋家纺推介会宣传片 ... 2
让文字游离在刀锋边缘——博洋家纺形象宣传片 ... 9

城市类 ... 14
说什么？把那个词找出来——德清招商形象宣传片 ... 14
走过历史要3000年，感受历史只要8分钟——华清池环幕立体宣传片 ... 22
拿什么承载天堂之城的完整想象——杭州3D城市宣传片 ... 27

地产类 ... 33
山水融合成就御者——山水御园宣传片方案 ... 33
重新定义尊贵——杭州萧山国际机场俱乐部形象片 ... 39
创意不等于创异——杭州萧山机场俱乐部3D宣传片 ... 46

建筑类 ... 49
以小见大，让责任更细腻真实——基投集团宣传片文案 ... 49

典礼类 ... 54
用文字快刀斩乱麻——阿里会展招商宣传片 ... 54
主旋律下的感性力量——浙江妇联"群英会"女浙商VCR ... 58
画龙点睛，用文案俘获人心——"魅力女浙商"盛典片头VCR ... 64
两句话打开心灵的闸门——"魅力女浙商"推荐理由及颁奖词视频 ... 66

服务类 .. 77
拿什么温暖业主——绿城服务宣传片 77
没有风格便是战略错误——雅克设计10周年宣传片 85
迟到的,要做领跑者——和诚汽车宣传片 89

美容类 .. 93
聚光灯下的梦工厂——华山宣传片 93
互动更为生动——华山宣传片之专家篇 98
向梦工厂跨界——华山宣传片之年轻篇 102

政府类 ... 105
政府可以讲故事——钱江新城10周年成果展示之新杭州人篇 105
背后的发现,真正的主角——钱江新城10周年成果展示之人文篇 110
感受大地的呼吸——杭州市土地利用规划多媒体演示片 113
化繁为简的秘密武器——杭州高新区招商宣传片 119

制造类 ... 131
有些力量注定不可复制——西子联合宣传片 131
一匹黑马如何诞生——奥田宣传片提案 134
改变一点点,感觉大不同——横店集团得邦照明宣传片 140
用概念突围——科恩厨房电器宣传片 149
如何让众口不再难调——中控集团宣传片 151
"短、平、快"有这么简单——九阳净水系统教育宣传片 159
知心方能知新——九阳烟机品牌宣传片提案 165

周年庆类 ... 171
简单文字,何以动人——日发20周年文艺演出开篇宣传片 171
千言万语化作十句话——孕之彩10周年宣传片提案 174
挖掘品牌背后的思考——东方通信50周年宣传片 178
最好的答案通常不在熟悉的路上——保亿20周年宣传片 187

快速消费品类 ... 192
用两页纸快速拿下单子——祐康集团形象宣传片 192
找好切入点,向流水账说不——农发福地宣传片方案 199

理论篇

- **文案** 208
 - 互补 209
 - 态度 210
 - 故事 211
 - 逻辑 212
 - 和谐 213
 - 感觉 213
 - 销售力 214

- **策划** 216
 - 品牌源点维护 216
 - 打造代表产品 217
 - 持续挖掘故事 217
 - 理念设计 219

- **创意** 221
 - 形式vs内容 222
 - 主线 222
 - 视觉载体 223
 - 大气&国际化 224
 - 叙事 224

- **后记** 226

案例篇

家纺类

梦想演说家的一跳——博洋家纺推介会宣传片

一、现状

马克思曾经把从产品到商品的过程比喻为"惊险的一跳"。现实中,对于转型升级的企业而言,从"传统老牌"到"年轻潮牌"更是惊险的一跳。那么,如何借助商业宣传片这一载体,才能让这一跳安全着陆?

在接到这个单子的时候,我了解到:

2012年,博洋家纺走过了他的第17个年头。纵观其历史轨迹,无不渗透着对品牌创新的孜孜以求:

国内率先提出"家纺"概念。

率先选用明星代言。

创造性地采用了直营与加盟均衡发展的战略。

大陆市场300多家专卖店,600多个销售网点……

招商性质的宣传片,将颠覆加盟商对博洋家纺这一传统老牌的印象,因为,博洋家纺正化身潮牌,将以新的西班牙风格的品牌形象示人。此片的主要功能便是:让行业认同新的博洋,让人觉得博洋家纺不是墨守成规的传统家纺品牌,而是具有时尚的、年轻的、具有中高端气质的品牌,她所代表的是一种生活方式,具有前沿性的潮品牌特征。根据客户的意思,这次宣传片一定要有贴近"梦想的演说"的感觉。

但同时，我又了解到，中国家纺业有3000多个品牌，每家都想突出重围，都想跳一跳。如果按照传统方式进行创作的话，你一定能想到，它会是这个样子：

1. 宁波的介绍（重要地域及文化地位切入）；
2. 引入博洋家纺的发展历史；
3. 博洋家纺2012春夏新品及第三代终端形象展示（照片）；
4. 总经理：现阶段博洋家纺行业地位剖析；
5. 渠道总监：订货会招商特惠政策讲解。

按这样的传统模式，宣传片文案可能是这样的：

宁波，一座文化名城，让世界读了7000年。
这里，人杰地灵，是百年商帮发源地；
这里，向东是大海，在世界经济舞台上她得以独领风骚。

【画面：宁波城市素材】

在城市波澜壮阔的成长史诗中，博洋家纺薪火相传，以独特的超越精神不断书写出壮丽的篇章。

【特效字幕】

网络销售同比增长180%；
实体销售同比增长47%；
每3天新增一家门店；
每年推出200个以上新产品。

超越品牌

每一次惊艳亮相都意味着一次新的蜕变。博洋家纺化身"潮"牌，给传统的家纺业注入年轻、高贵、浪漫等时尚概念，以贴合现代人消费

需求。

通过与欧洲顶尖设计师联手,博洋家纺在第一时间分享了世界最前端的时尚设计;借力"高校",公司最早引入竹纤维竹炭、大豆芦荟等提纯物作为产品原料,迎合现代人追求高品质生活的消费心理。2010年,博洋家纺在上海成立产品研发中心,60多名专业设计师组成国内最庞大的家纺研发团队,为品牌的转型注入源源不断的活力。

超越体验

是热情奔放的张扬,还是神秘奇异的遐想?或者,浪漫优雅的相约?

博洋家纺的每一款产品均以独特的设计理念,简约创意的时尚风格和出众的品质,博得众多专业人士和消费者的青睐,在国内家纺市场独树一帜。

(春姿色系列产品展示)

【字幕:春姿色】

(红盖头产品展示)

【字幕:红盖头】

(夏·清透系列产品展示)

【字幕:夏·清透】

(以上通过建筑家居侧面反应西班牙风格)

为给消费者提供更个性化的体验,博洋家纺进行了终端形象的升级。第二代店面形象完全摆脱了传统式家纺店铺的风格,设计理念紧绕简欧、小资、潮流的风格,把每种系列产品对应于人的一生中的某个重要阶段,给大众营造出丰富的想象。

超越市场

随着产品的推陈出新,博洋家纺的市场策略迅速调整。通过抓住"微笑

曲线"的两端设计和消费终端，以终端布点来拉动消费需求。在"多开店、开大店、开好店"的奋斗目标指引下，一支由平均年龄不到30岁的年轻人组成的销售队伍，迅速成长并撑起半壁江山。

超越未来

山高人为峰，海阔心为界。

博洋家纺凭借专业的市场投资分析，在与客户共担风险的同时，更通过卓越的服务带来了不一样的价值体验。

【总经理口述：现阶段的博洋家纺行业地位剖析】

【渠道总监口述：订货会招商特惠政策讲解】

超越，永无止境。博洋家纺以创新的实践引领行业风标，以前瞻性的意识勇立潮头，以优质的口碑赢来关注。她让我们看到，家纺行业的黄金时代刚刚到来。

可以说，这是市面上见得最多的一种宣传片创作思路，它的弊端，相信你也清楚，那就是强烈的说教味让人感到乏味，完全没有国际范儿，只能起到负面效应。

那么如何把这种转型后的时尚、自信的国际气质表达出来？

跨界！

说起跨界，最明显的就是微信了。微信的出现，掀起了一股跨界的风潮。各行各业开始意识到，不跨界，就会固步自封，没有出路。

同样，在影视创意和文案上也可以跨界。

因为，文字是带有情绪和腔调的，可以冷艳逼人，可以温馨感人，可以很范儿，也可以很平实。

针对博洋家纺宣传片，该如何跨界？如果只是拘泥于家纺，那么肯定会陷入传统套路的泥沼。那我们就想办法向贴近时尚和自信的领域上跨界。没错，这一领域一定是服装。将服装的元素引入该片，在家纺与服装间建立某种

联想才能让品牌形象脱颖而出，于是，一篇专门定制的影视文案出炉。

（注：本创意中，林瑾、陶冶、徐飞等亦有贡献。）

二、文案

人生是一场蜕变，体验是开始。
是马德里斗牛场，释放着惊艳与冒险；
是弗朗明哥长裙，摇曳着热情和迷醉；
或者，
是马拉加的城堡，流淌着浪漫与优雅。

有一种力量，不在乎引领潮流，却始终在创造潮流，
因为，这种力量，来自博洋家纺。

人生过程无法复制，正如家纺本身。
我们一生都在寻找，寻找属于自己的制高点。
我们坚信，我们销售的不仅是产品，更是一种高品质的生活方式。正是这种理念，我们不断地审视自己，让内心的对话永远持续，从哪里来，到哪里去。

为了给家纺业注入年轻、高贵、浪漫等时尚概念，我们化身潮牌，将西班牙的生活方式引入中国。通过与欧洲顶尖设计师联手，我们在第一时间分享了世界最前端的时尚设计；2010年，博洋家纺在上海成立产品研发中心，60多名专业设计师组成国内最庞大的家纺研发团队，为品牌的转型注入源源不断的活力。

一个个跳动的数字证明了我们的选择，一款款产品彰显着新的姿态。
【字幕】
网络销售同比增长180％；

实体销售同比增长47％；

每3天新增一家门店；

每年推出200个以上新产品。

（春姿色系列产品展示）

【字幕：春姿色】

（红盖头产品展示）

【字幕：红盖头】

（夏·清透系列产品展示）

【字幕：夏·清透】

我们深知，完美，不是一成不变地安于现状，而是遵循内心的自我释放。

为给消费者提供更具个性化的体验，博洋家纺进行了终端形象的升级。第二代店面形象紧绕简欧、小资、潮流的风格，把每种系列产品对应于人一生的某个重要阶段，给大众营造出丰富的想象。

博洋家纺在高飞的同时，始终不会忘记回头俯瞰，更不会忘记每个合作伙伴的声音。

【总经理口述：现阶段的博洋家纺行业地位剖析】

【渠道总监口述：订货会招商特惠政策讲解】

企业最终的成功，并不因强大的产品，而是因强大的您！

最好的登场永远在下一个舞台。您，将决定她怎样开始。

——博洋家纺

三、效果

前总经理薛晓峰说：采访我的记者不计其数，然而他们用大篇的文章还是没有表达好我想要表达的内容。但该宣传片通过短短的几分钟的文案就将我的意思表达得淋漓尽致。

如果说这次推介会宣传片让品牌的表达软着陆的话，那么，接下来的形象宣传片将让品牌展现进入佳境。

让文字游离在刀锋边缘——博洋家纺形象宣传片

在创作过程中，我们经常自问：文案到底是什么？
大师们告诉我们，文案绝不是创造，而是发现。
于是，如何发现卖点便成了文案策划者的思考所在。
而卖点像是桌缝里的米粒，需要你用心再用心地去挖掘。

2013年，是大力推广博洋家纺重塑品牌形象后新形象的第一年，继电视广告片后，同样需要一支形象宣传片全面展示其核心价值。

在去该公司总部的路上，我一直在思考：对于一个化身为潮牌的传统老品牌而言，需要哪些与众不同的诉求？而在这样一个光怪陆离、充满浮躁的时代，又有哪些需要保留和传承？

车子拐弯抹角地越过了一座小桥，又穿过了一条小贩云集的巷子，好不容易来到博洋家纺总部。据负责人介绍，总部之所以蜗居一隅，是因为风水好。在这里，博洋家纺创造了很多奇迹，那种喜欢用大气宏伟的总部来彰显实力的模式显然行不通。当时在跟总经理交流时，话题仍然比较宽泛，都是关于该品牌比较熟知的内容，一直没有深入。后来，经过不断地碰撞和头脑风暴，对方逐渐打开了话匣子，如数家珍地道出了很多干货。从灵感设计出发，讲到了材质、制作工艺、染色工艺、电子商务、多元品牌，亮点一个个蹦出来，让人收到始料未及的惊喜。

但惊喜之余，问题也出来了。亮点太多就等于没亮点，观众看了可能会一个都记不住。比如，光材质就有棉花、桑蚕丝、白鹅绒等，每一个点都不忍心丢弃，如何将每个点串起来，而不至于成为流水账？

如同珍珠。单个珍珠没有太大价值，只有通过一条线将珍珠串成项链，才价值不菲。

那么，如何找到这根线，在短短的五六分钟时间内，将众多亮点一一串起来？

在后来的思考中，我想到了一个词：尊重。

尊重是一种态度。一种追求自然秩序的态度，也是人类最为独特、最有价值的态度。只有这种态度，才能发现和还原世界本原之美；只有这种态度，才能在短短的五六分钟的时间内，做到形散神不散。

那么，接下来，就把这种态度诉诸笔端，来切割消费者心头那块最柔软的部位。

（注：本片创意中，林瑾、陶冶、徐飞亦有贡献。）

一、创意理念

时尚的演绎，始终来自对大众的尊重。短短的5分钟内，我们穿了一条"尊重"的线，一种格局，一种态度，一种精神，一种生活，一种服务，从而让博洋家纺的品牌形象饱满起来。全片虽然在谈产品，却又淡化了产品，而是赋予了各种美妙的场景体验。同时，在诠释流行、演绎时尚的层层递进下，让博洋家纺对产品的尊重、对消费者的尊重、对时尚的尊重得到升华。

在表现手法上，采用第一人称的手法，直面消费者，娓娓道来。文字结尾采用押韵的形式，读起来一张一弛，如诗般的韵律。

二、文案

寒冷时，谁给你一份温暖？

疲倦时，谁给你一份柔软？

在你不安时，谁伴你入眠？

在你不解时，谁又激发你灵感？

我们相信，每个人都渴望远方，但家永远是旅程的中心，是起点也是终点。我们更相信，生活是流行的延伸，流行之美在于彼岸。

为了同步世界元素，我们的设计师每天穿梭于欧洲，用内心的PASSION，捕捉流行的FASHION，并将美以一种尊重的形态呈现。

他们可以与马蹄莲对话，用一个冬季，等待一场花开；也可以与薰衣草相约，停留90天，保存完整的浪漫。

你对自然的热爱我们尊重，所以我们选用北纬30度的纯天然棉花，因为3000小时的光照足可以亲近肌肤，又让你远离污染。

你对睡眠的挑剔我们尊重，所以我们精选来自"桑蚕之乡"的100%特级桑蚕丝，因为一份细腻的丝滑，可以让你身体的每一个毛孔说话。

你对材质的考究我们尊重，所以我们采用全进口大朵白鹅绒，大量绒毛形成一个个小空气室，让体温不流失。你可以享有高纬高寒的稀有珍贵，又可以体验那份轻盈、蓬松和饱满。

尊重，不仅来自材质本身的洞悉，更来自每一道工序的思考。

你的舒适我们尊重，所以我们采用最先进的立体锁绒工艺，纯手工定位，高系数保暖，让人体工学刚好吻合那细微之处的一针一线。

你的健康我们尊重，所以我们不断寻找更环保的颜料，不断探寻色彩密码，并通过多道检测工序，让产品呈现作品般的美感。

你要求得越多，我们就越懂得尊重。

为尊重你对美好幸福的约定，我们专门开发了婚嫁用品，通过遍访100个准新娘，让每一对新人在对的时间遇到对的床品。用最具浪漫气息的温床，见证一生的爱情誓言。

为尊重你最精细化的需求，我们专门生产枕芯，专门打造儿童家纺，通过丰富的家居表情，让不同需求的个体都能找到答案。

【子品牌：博洋宝贝、喜布诺睡眠用品、艾维家纺、博洋家纺】

我们尊重你的选择，更尊重你的感性体验。

从尘世中醒来，解放你的僵化与迟疑，博洋家纺馆，一场流行的盛宴！我们相信，每一款产品都带着记忆和情感，让你像找到另一个自己一样流连忘返。

我们直面流行，更积极面对挑战。为了尊重你足不出户的便利，我们通过打造线上品牌，在一个鼠标之间，让床品之恋轻松实现。我们相信，速度，不仅来自行业奇迹，更来自背后的态度。

【连续两年成为全品类淘宝天猫双十一销售冠军】

【其他有代表性的数据】

我们深知，真正的流行，来自世界潮流的尊重，更来自自我的深刻对谈。

我们尊重每一次美学探索，更用职业的艺术，唤醒心灵的远行和狂欢。

流行之上，尊重生活；
生活之上，尊重流行。

懂你的时尚家纺艺术。
博洋家纺！

三、宣传片截图

四、效果

该片文案同样得到了客户的高度赞扬，和之前一样，文字几乎没有改动便开始执行。在经过专业的包装和精心打造下，该宣传片赢得好评连连。

城市类

说什么？把那个词找出来——德清招商形象宣传片

策划要解决的是说什么，而文案解决的是如何说，这似乎已形成共识。但在现实生活中，两者界限是比较模糊的，因为很多客户在做宣传片之前，对于说什么是不清晰的。尤其转型期，很多品牌在寻求新的定位，一切都未定的情况下就开始沟通宣传片，这时候写文案是比较冤枉的。你写来写去，客户就改来改去，似乎永远在探索中，可以说这个时候的客户是很善变的，之所以善变，归根结底是没有解决说什么。

这次，德清要做形象宣传片，用来招商。客服说在面谈之前希望能出个方案。关于城市宣传片，相信每个人都看过很多，因为城市涵盖的内容林林总总，想构思一部好的宣传片谈何容易？大部分作品因为缺少灵魂，最后成为画面罗列的风光片。因此，在构思之前一定要深入挖掘，一定要明确说什么。

因为身在杭州，其实对德清并不陌生。从杭州市中心的体育场路入口驶上上塘高架，正常情况下50分钟不到就可以开到德清。随着杭州都市圈的打造，德清也越来越受到关注，比如来往两地的公交车，比如杭州的孩子到德清上学等时时见诸报端。虽然没接触客户，但我意识到，借助与杭州零距离的区位优势，全面融入大杭州经济圈，与杭州实现无缝对接，推动德清城市繁荣，这是德清的战略。

基于以上思考，我在异常繁忙的工作中，挤出两个晚上的时间独立地对德清品牌进行了梳理。

广告大师李奥贝纳曾说过，根据产品和消费者的情况，要做到恰当，只

有一个能够表示它的字，只有一个动词可以能使它动，只有一个形容词可以准确描述它。我现在要做的就是找到那个词，那个属于德清的词。这个词是什么呢？

很快，与客户面谈的时间到了。2010年2月3日，德清市政府宣传部张部长一行人来到酒店，张部长外表儒雅，谈吐间透露出在文学和历史方面有很深的造诣。我作为一名文案参与了这次沟通。寒暄过后，我向他们陈述了梳理后的思路，他们听得津津有味，当我谈到后半部分，说该片需要针对"亲"这个概念提一句口号时，张部长脱口而出：坐拥莫干山，亲近大杭州。当全部思路陈述完毕时，张部长连连称赞，并迫切地问我的名字。

之后的沟通非常顺利，该宣传片文案完成后，对方几乎没有改动就立即实施。后来，我们得知，在该片沟通之前，德清刚刚拍过一部宣传片，但限于传统意义上的专题概念，无法形成深刻印象，也就无法让人记住德清。而该片一改往日形象，将德清最本真的一面还原出来，从传统风光浏览片到亲情形象片进行了适当跨界，从而取得不俗效果。以下是当时的创作思路：

一、德清有什么？

紧邻杭州北部——杭州后花园

杭州都市生活圈——卫星城市

莫干山——中国四大避暑胜地之一，江南第一山，清凉世界

竹海——浪漫风情

国家生态示范区——自然景观

三合下渚湖——江南最大湿地，名山湿地，休闲德清，诗意景观

千年水乡古镇——古镇风貌

中国第一蛇村——新市镇子思桥村

孟郊、俞平伯的故里——名人文化

马家浜文化、良渚文化——历史人文

防风神话，干将莫邪的故事——神话传说

蚕花节——桑蚕文化发源地之一

游子文化节——孟郊故里

全国首批沿海对外开放县——长三角最具投资价值县市；

四大支柱产业、四朵金花、生物与医药国家科技兴贸创新基地——创业新城。

二、什么词（或一句话）最能代表德清？

杭州后花园——指代性不强。临安、千岛湖、海宁等都有类似概念。

中国四大避暑胜地之一——较单一，世易时移，风光不再。

名山湿地，休闲德清——难以与西溪进行抗衡，缺乏足够的支撑。

欧洲小城——感受性不强，联想不够。

创业新城——在浙江遍地打造创业园区的大环境下，卖点不强，吸引力不够，不足以拉动整体品牌。

名人故里——孟郊《游子吟》传诵千古，童叟皆知，德清的差异性所在，但还需与时俱进，进行新的演绎。

人有德行，如水至清——对德清有了最清晰和有深度的概括，但不利于广告传播，在新的发展形势下，同样需要新的阐释。

亲近——德清的唯一性所在。

三、为什么是亲近？

德清特点众多，面面俱到，但每一个特点都难成"第一"，无论哪一点都难以成为德清的独特卖点。

什么东西能承载，涵盖如此丰富的资源？

什么东西是德清传承千年的品牌资产？

什么东西对德清来说是唯一的，无可取代的？

在我们看来，德清最悠久、最有价值的品牌资产是"亲近"，这是德清千百年发展的一条主线，在新的发展形势下，我们不仅要保留，而且要不断强化放大，让德清永远新鲜。目前最主要的是如何阐释和赋予"亲近"全新的含义。

四、"亲近"代表什么？

1. 代表德清最独特、最具价值的自然景观

亲山、亲水、亲近自然。

远离都市喧嚣，寻觅最富诗意的天地。

无论是避暑胜地，还是连绵的竹海，抑或江南最大的湿地，德清以最亲近的姿态迎来旅者的脚步，让每一位游者在后花园中回归心灵。

2. 代表德清最丰富的人文和风情

"谁言寸草心，报得三春晖"。最亲切的诗句，最动情的声音，那是家的呼唤。

游子文化节和蚕花节以最亲近人文和风俗的形式让人们对家的渴望有了指向。

干将莫邪、防风神话让我们沉浸到儿时朗朗的读书声中。

3. 代表广大消费者对德清旅游的总印象

亲睦友好，亲民形象。

4. 代表德清对创业者的感召

亲商的氛围。

5. 代表不可复制的地理区位

离杭州最近。

6. 代表无穷的演绎和联想

离心灵最近，离梦想最近。

五、前期广告传播中，如何喊出最响亮的口号？

前期主要以长三角为传播重点区域。而对于长三角受众，尤其上海人来

说，莫干山是德清最具代表性和最耀眼的符号。

前期伴随杭州都市经济圈的推进，德清作为距离大杭州最近的区域，正是借力的大好机会。

因此，我们的口号（主张）定位为：坐拥莫干山，亲近大杭州（张部长脱口而出的一句话）。

六、电视广告策略

略。

七、6分钟宣传片文案

以童谣的形式为主线，通过一位小男孩对《游子吟》的朗诵，牵引出德清的自然山水、人文、民间活动、城市发展、宜居宜业等内容。

男孩的声音将在宣传片中出现三次，刚好是诗的三部分内容。

清脆悦耳的声音既反衬出山水的清静，又能彰显出德清的游子文化及人文风貌，同时进一步起到感召作用。

男孩的声音不断回荡在德清的各个角落，玩耍的游人、送孩子上学的父母、年轻的创业者等都将在画面中出现，从而避免了风光片浏览的局限，让节奏感更强，画面更为生动，让每一个人都有一种亲切的感觉。

文字力求简洁凝练，画面唯美写意。

是传说成就了神奇的莫干山，还是莫干山成就了神奇的传说？

浩瀚的云海延伸出人间的仙境，

茫茫的竹海摇曳出风的语言，

飞瀑流泉更为清凉的世界奏出最富诗意的交响。

【小男孩站在莫干山顶高声朗诵：慈母手中线，游子身上衣……，银铃般的声音在回荡，展现云海、竹海、飞瀑流泉等画面】

【字幕：莫干山——中国四大避暑胜地之一】

时间永恒地把一些东西带走，带不走的随着时间也便成了永恒。
这不是走进了英美乡村，也不是走进了中国的近代，
这是人类的杰作，更是岁月的收藏，200多幢别墅背后就有200个传奇的故事。
【画面+字幕："世界建筑博物馆"】
【画面："莫干湖"】

然而，故事远没有结束。
原生态的生存体验吸引了不同肤色的人群，
他们让现代与原始同时对话，时空就这样被凝固下来，从而演化成一种新的生活方式。
【画面：老外们租草屋享受着原生态的生存体验】

河港交叉的下渚湖，时而曲径通幽，时而烟波浩渺，以她开阔的胸怀收纳了野趣横生的鸟类和植物，当一行白鹭在天空中划出优美的弧线，当四季变幻出不同的容颜，心灵的回归已经没有距离。
【画面+字幕：江南最大湿地——下渚湖】

当爱变得没有距离，那么家就在身边。
伴随教育融合的步伐，无数个杭州的孩子在这里背起书包。
【小男孩的声音在回荡着：临行密密缝，意恐迟迟归……。家长送孩子上学，杭州搬过来的一些名校，孩子们在课堂上听讲等画面】

《游子吟》，一首温暖的小诗，跨越时空的距离，传诵祖国大地，根植在每一个感恩者的人心里，
游子文化，来自岁月深处的呼唤，也是时代的呼唤。
它让我们与历史对话，与名人对话，与这座城市对话。
以人文的态度审视历史，以人文的视角传播文化，

一座千年古镇,给人们留下无尽的眷恋。
【游子文化节、相关名人】

眷恋,更来自于民间记忆的回归。
一群踏歌而行的绿衣女子,用前溪歌舞的曼妙演绎出流传千古的另一种风景。
一年一届的蚕花庙会,以其强大的生命力,将春秋战国时期的蚕花一直抛到了今天。
元宵节的乾龙灯会,在万人空巷的热闹中,让骨子里对生活的热爱发挥到最大;

在恬淡与宁静间游走,
既可以亲自品味莫干黄芽的清香;
又可以在烘豆茶微咸的回味中勾起浓浓的乡思。
或许这是德清的另一种味道。
【前溪歌舞、蚕花庙会、乾龙灯会、采茶场景、喝烘豆茶】

城市的味道和表情在不断丰富和变化,
不变的是人民的友善,城市的和谐,以及对居住生活的畅想。
进入德清,感受最多的是一个字"新"。
自然山水与现代规划的完美融合,赋予德清独特的节奏。
随着杭州都市生活圈、经济圈的推进,越来越多的新德清人与这片热土结下不解之缘。
【安居乐业画面、城市规划、创业者及游人的写照】

以四大产业体系为主的产业格局吸引了一批大集团的加入,杭州北区创业新城不断上演新的传奇。
【四大产业、创业新城】

全方位的立体交通网络更为其发展注入活力。

【字幕：距杭州市区15分钟车程；距上海2小时车程】

在这里，每一个人都是有故事的人；

在这里，每一个人都能发现另一个自我；

亲山亲水的德清，亲民亲商的德清，正向世界发出最诚挚的邀请。

【夜景展示】

【喝咖啡镜头等】

定版字幕：坐拥莫干山，亲近大杭州 浙江 德清

八、画面截图

走过历史要3000年，感受历史只要8分钟——华清池环幕立体宣传片

一、创作说明

这是一部表现华清池的3D立体环幕影片。

作为"天下第一御泉"，华清池所带给我们的已不仅仅是温泉本身，更多的是6000年的沐浴文化，3000年的皇家气韵，以及那个千古绝唱的浪漫爱情故事。

因此，本片不是对华清池作简单的介绍、梳理、总结，而更多的是传递一种精神、一种情绪。

华清池是历代多个朝代皇室的后宫别苑，尤其盛唐时期它有一个最为辉煌的记忆。今天，金戈铁马尘封于史册，刀光剑影消遁于江湖，留给天下的是一个谜一样的梦。居住在这里的人和这些人的故事才是华清池如此有魅力的原因。

因此，我们把主题定位为：天下一池，千古一梦

二、表现形式：3D+实拍

为了真实地再现这些人和故事，让观众在身临其境的氛围中既感受史学价值，又感受艺术魅力，我们需要通过3D+实拍的形式进行演绎，让该片极具鉴赏价值。

3D：主要是对华清池的遗址进行还原，对现有建筑和场地重新建模，通过高逼真的虚拟现实漫游，还原历史本来面貌，让人感受时光的变迁。

实拍：本片涉及的一些人物如杨贵妃、李隆基等通过演员蓝背拍摄，然后通过抠像技术，融入到3D环境中，达到真实的效果。

同时，我们既要尊重史实，又适当发挥想象，做到大事不虚，小事不拘。

三、基调：古与今的时空对话

穿越时空，梦回盛唐，直抵灵魂，实现观众的千年相会，从而形成古与今的对话。

首先，是朝代的更迭：周——秦——汉——唐——近现代。

其次，作为重点的唐朝由盛至衰。

第三，华清池一天的变化，从早到晚。

第四，华清池一年四季的变化。

我们将从任何可能的角度进行拍摄，记录华清池的每一个细微的部位，捕捉时间在这里划过的每一个轻微痕迹。

我们用过去与现实交汇的手法来表现，让人感觉，无论经过多少朝代的更迭，人物的变换，而华清池一直静静地矗立着，目睹着历史的变迁，有一种时空交替的效果。

具体执行中，我们将很多的再现镜头，与同机位、同景别、同样运动轨迹的现实镜头相对应。镜头的相互叠画，可以产生一种由现实缓缓变为过去，再由过去慢慢回到现实的感觉。

四、框架结构

华清池最显明的元素就是水。

因此，我们每一篇章都用含三点水的字进行统领，有力地传达水的内涵。

引子

——地理位置，全貌概况

1. 源·千年流转

内容：源头。画面由温泉古源开始，讲述周、秦、汉、唐的变迁。

代表故事：烽火戏诸侯。

2. 沐·梦回盛唐

内容：盛唐的沐浴文化。

代表故事：李隆基与杨贵妃的爱情故事。

3. 激·千古一叹

内容：安史之乱后唐的衰败，西安事变。

代表故事：西安事变。

4. 泽·天下一池

内容：再次重现生机，泽被后世。

五、脚本方案

编号	画面概述	字幕	备注
1		引子	
2	静谧的带有禅意的背景下，水滴缓慢滴落，过渡到水墨滴落，晕染开来，依次出现特效字幕。 镜头拉伸，温泉古源画面（意味着：一切之源）。	6000年的温泉使用史， 3000年皇家园林建筑史， 自然之经方，天地之元气。 天下第一汤。 温泉古源	
3	镜头无限拉伸，出现华清池的版图，恢宏有节奏的音乐下，以骊山第三峰和温泉古源为中轴线，以温泉为中心，建筑层层崛起，向四面辐射展开，最后，大景俯瞰全貌。 竖线条表现地理位置，出字幕。	西安 骊山 渭水	
4	接着画面推进，漫游，定格在"华清池"匾额上，通过匾额，画面开始过渡到古代。		
5		源·千年流转 ——代表故事：烽火戏诸侯	
6	标有"周"的旗幡在猎猎飞扬。 工人们在修建骊宫的场景（推着泥土、打凿着石块、用着最简单的工具） 骊宫被一层层修建好（3D）。 周幽王登上城台，旁边是褒姒，他令将士点燃烽火台，烽火台烈火狼烟，褒姒哈哈大笑。	骊宫	

编号	画面概述	字幕	备注
7	旗幡相继变幻到"秦"、"汉"、"唐",新的建筑在不断增加崛起。 秦始皇在骊山汤、汉武帝在汉骊宫、唐太宗在汤泉宫、唐高宗在温泉宫等画面切换。 最后画面过渡到唐玄宗,本片重点部分。		
8		沐·梦回盛唐 ——代表故事:李隆基与杨贵妃	
9	华清宫的建造过程:环山列宫殿,宫周筑罗城,并修有登山的夹道和通往长安的复道。把这里同长安的大明宫、兴庆宫连为一体。		
10	花瓣飘飞。 唐玄宗册封之日,杨贵妃拖着长袍登上殿的场景演绎。	公元745年八月初六,唐玄宗正式册封杨玉环为贵妃。	
11	李隆基写下华清宫三字。	公元747年,华清宫落成。	
12	芙蓉园遗址(芙蓉湖、长生殿为主体、得宝楼、果老药堂、御茗轩、神女亭环绕四周)。 两人的身影。		
13	长生殿,奔跑的马,诱人的荔枝送到。杨贵妃吃着荔枝。	长生殿 一骑红尘妃子笑,无人知是荔枝来。	
14	夜晚,浩瀚星空。 唐玄宗与杨贵妃在骊山半山腰的长生殿前相依而立,他们仰望星空,伤感之情,二人相跪,对天盟誓场景。	公元750年 七月七日长生殿,夜半无人私语时,在天愿作比翼鸟,在地愿为连理枝。	
15	冬天,飞霜殿。 雪花漫天飞舞,未落到地面就被温泉的热水蒸腾到空中,落雪为霜,两人望着外面的世界。	飞霜殿	
16	5个汤池遗址演绎: 星辰汤——李世民沐浴的汤地; 莲花汤——唐玄宗沐浴的汤地; 太子汤——太子沐浴的汤地; 尚食汤——内侍官员的汤地; 海棠汤——杨贵妃沐浴的汤地。 (飘飞的海棠花瓣过渡到海棠汤的外形,杨贵妃沐浴场景)	星辰汤 莲花汤 太子汤 尚食汤 海棠汤	

编号	画面概述	字幕	备注
17	画面切换到梨园, 两人欣赏着音乐、舞蹈、戏剧。	梨园	
18		澈·千古一叹	
19	安史之乱前夕,不安的景象: 悲怆音乐起,画面萧索。 唐玄宗与杨贵妃相拥而泣		
20	杀声阵阵,战马嘶叫音效传来。 华清宫一片灰暗。 花瓣凋零,随水流逝。 一道血色染红屏幕。	公元755年安史之乱	
21	画面过渡到1936年。 环园五间厅虚拟漫游, 蒋介石背影,焦急的样子, 西安事变兵谏场景演绎。	五间厅	
22		泽·天下一池	
23	大景浏览。光影游移。 五个遗址演化成今天的博物馆, 飞霜殿演化成今天的九龙湖风景区, 所有的建筑都在演变,成为今天的样子。		
24	画面由白天进入夜景。		
25	华清池一年四季的变化。		
26	与开头呼应,画面最后定格在温泉古源(意味着:源远流长)。 画面淡出。		

拿什么承载天堂之城的完整想象
——杭州3D城市宣传片

这是运用3D技术表现城市形象的一个尝试，全片没有旁白，只有动听的音乐背景和身临其境的3D画面。难点在于既要追求视觉效果，又能反映一个城市的整体面貌和内涵，这就需要找寻一个视觉载体，能承载观者对于天堂之城的完整想象。我们发现了水。杭州有江，有河，有湖。通过水来涵养世界，通过水来拥抱世界。

一、创作理念

运河、西湖、钱塘江是杭州必不可少的三脉水系。

生态人文的运河，

精致和谐的西湖，

大气开放的钱塘江。

一河，一湖，一江，三种形态组成了立体的天堂。

三种形态的延续与跨越，成就了三个时代：西湖时代、钱塘江时代、运河时代。

三个时代与杭州的城市发展息息相关。

因此，宣传片将全方位展示这三种水系形态的独特风貌，在打造品质杭州、共创和谐的今天，让人们认识一个立体的天堂。

二、主题：**品质杭州，梦想天堂**

略。

三、框架

引子：

每一座城市都离不开水系。
三脉水的相遇,给天堂留下千古绝唱;
三种水的形态,布局出一个立体的城市。
这座城便是杭州。
——品质杭州,梦想天堂。

1. 运河:城市的记忆珍藏
——"塘栖米床仍可寻,运河檐廊入梦来。"

千年以前,这是一条黄金水道。
一列列商船装载江南的繁华北上,雪白的桅灯,起伏的哨音,换来一路桨声灯影,也让中华文明的曙光——良渚文化得以源远流长。
涛声拍打着岸边,
历史的回响就这样不动声色地穿越千年。
把一道珍藏的记忆,
留在了湿气笼罩的水面上,
也留在了人们的心里。
直到今天,
当汽艇的划动,搅醒历史的封面,
当奋进的水线,搅动运河的沉甸,
另一种哨音道出了更高文明的方向:
于是,新运河时代到来了。

起锚了,船动了。
凭栏眺望的年轻人,仍然对着远方遐想无边,
而远方,头发花白的老人还在反刍岁月,
阳光在水面上铺陈,
水面倒映着飞檐翘角的亭阁,

轻拍罗裳的打水声。
不时传来的丝竹声，
关于记忆的沉重就这样松弛下来，
流动的风景让运河有了新的概念。

枕着大运河，沿岸俨然成了天堂的后街，
青石板街道，止不住现代的张扬，
幽长的里弄，挡不住国际友人的采风，
白天饱赏两岸风景，夜晚枕着涛声入眠。
光影造就运河的水墨丹青。

拱宸桥像一道彩虹横跨两岸，桥上人来人往，
一艘艘运河船从高高的桥洞中静静驶过，
如同古老的烟尘慢慢消逝，
运河在这里止步，也在这里开始。

2. 西湖：城市的经典印象
——"欲把西湖比西子，淡妆浓抹总相宜。"

西湖的水，情人的泪。
走进西湖，便走进了经典。

一把油纸伞，成就一段浪漫故事，
不带伞的人，则淋湿了记忆。

烟柳画桥，风帘翠幕，三秋桂子，十里荷花。
每个人心中都有一面湖，
每个人都在书写自己和这片水的故事。

龙井的香茗，让我们陶醉，
新人的身影，让我们陶醉。
雷峰塔的传说，让我们陶醉。
用脚丈量这面湖，寻求内心真正的呼应。

熊熊燃烧的火把将文明点亮，
激情四射的泼水节将民俗的盛典进行到底。

清晨，一缕霞光拨开云雾，
杭州的繁华从这里开始，
步行街上穿梭的脚步，
橱窗里陈列的时尚模特，
特色美食的喷喷赞叹……

一边是繁华喧嚣的逼近，
一边是与灵魂相望的湖水，
两者就这样默契地存在着，
一街之隔，两种世界。

西湖是精致的，四季的轮回都有着别样的风情。
她又是和谐的，宁静与繁华相处得如此不着痕迹。

断桥不断，唯有经典被定格，
抛出绣球，另一场盛典又该花落谁家？

3. 钱塘江：城市的生动传奇
——"罗刹江头八月潮，吞山挟海势雄豪。"

西湖是杭州之魂,钱塘江是杭州之魄。
千年的潮起潮落让智慧与资本的碰撞有了新的结果。

当跨越式发展构成了时代的命题,
当创业创新追求世界同步,
钱江两岸,年轻的新城,正成为新时代的坐标。

钱江新城是杭州的CBD,天堂新地标。现代服务业主平台。大气、开放彰显了它的都市情怀。
中央商务区的核心功能就是产生智慧与运作智慧的地方。

这是杭州市的市级中心。以行政办公、金融商贸、文化娱乐、商业功能为主,居住与旅游服务功能为辅,体现二十一世纪杭州现代化城市景观的行政商务中心。

国际会议中心、杭州大剧院构成了日月同辉的奇迹。
在这里,国际会议和超五星级酒店的核心功能引人注目;来自中国与世界的一流演出,为杭州的文化品质吹来清新之风。
波浪文化城豪华让人忘记身处在巨大的地下空间;
市民公园收藏了最具个性的城市园林景观。

杭州高新区,有着国际化走向的天堂硅谷,正以她完美的城市规划,回应并传递着关于城市发展策略的思考。
在这里,智慧与激情开始狂欢,
在这里,梦想与传奇开始上演。

大手笔的规划成就了天堂硅谷的光芒,也让休闲观光成了这个都市生活

圈的亮点。

　　码头上，一场集体婚礼向钱江许下了永恒的誓言。

　　星光大道商圈，成为购物与沿江景观相结合的典范。

　　白马湖生态创意城，一个充满遐思和幻想的风水宝地，将与滨江新城一起打造"南北双城"。

　　一年一届的中国国际动漫节让世界的目光瞄准了杭州；

　　国际烟花节让中外游客的目光对准了钱江两岸。

　　城市阳台上，面对张开臂膀的建筑群，我们在探寻另一个传奇。

地产类

山水融合成就御者——山水御园宣传片方案

 各大楼盘在定位上无非为尊贵型和舒适型，在功能介绍上无外乎地段环境、建筑、配套、服务等。但宣传片无休止的竞标比稿让各种力量演绎着各种纠结。正如密斯·凡·德罗所说：当技术实现了它的真正使命，它就升华为艺术。随着3D制作技术的成熟，人们更注重视频的艺术性。

 那么，对于艺术而言，最重要的是什么？一千个读者眼里有一千个哈姆雷特。

对于该片，我认为：
看清时代左右的人也在左右这个时代。
建筑也一样，
有思想的建筑左右着城市的方向。

仁者乐山，智者乐水。
山水的融合，成就了"御"者，
成就了山水御园。
山水御园气自华，只等尊贵的主人来开启。

编号	画面氛围（来源素材）	旁白	字幕	备注
第一部分　环境·御景天成				
1	东吴文化公园的最高点眺望富春江。	傍着一条江，便有了运筹帷幄的制高点。	富春江	通过晨雾缭绕表现富春江所营造的自然意境，并由树林倒影过渡到东吴文化公园。
2	镜头穿过树林，过渡到东吴文化公园。一名男设计师抚摸着古树纹理凝神思考。	枕着一部历史，便可与一方皇脉对谈。	东吴文化公园	表现楼盘的人文氛围。
3	笔下的线条不断绵延成设计图纸，设计师正用铅笔精心地绘图。	采撷欧洲古典宫廷建筑精髓，传承历代皇家文脉。		
4	脑海中不断闪现着建筑的构图，男子不断思考，构图得以完美表达。			
5	线条构图变成了楼盘。鹿山在此绵延，东面是富春江。	地脉天成的鹿山，与繁华对接，与城市比肩。	鹿山	全景三维线框演化成三维楼盘，通过实拍与三维结合的方式，展现整个楼盘的地段、环境优势。

编号	画面氛围（来源素材）	旁白	字幕	备注
6	远眺江景，近读鹿山。	富春江可以作证，鹿山可以作证。		
7	山与水的融合让错落有致的格局呈现丰富的层次。	山水御园——山水之间，领御万园。	山水之间，领御万园。	
第二部分　品质·御品豪门				
8	画面由楼盘鸟瞰图过渡到高层、联排、叠排（360度演绎、排屋外立面特写）。	借鉴欧洲古典宫廷建筑元素，吸取文艺复兴时期建筑精髓，展现了恢宏庄重、高贵典雅的非凡气质，营造出主宰四方之感。	建筑设计：浙江绿城东方设计有限公司何兼。	由大景到中景，层层递进。
9	中轴线上围廊。园林大景与园林小品、临街商业立面。	一条中轴线，延伸出关于皇家园林的美学线索。	景观设计：美国奇思哲张立红。	
10	檐角、结构、材质等细节局部展示。	纯天然高档外挂石材，新古典主义高台阶、粗柱廊、厚山花的经典形制，配以栅花屋顶以及富丽繁复的金属饰件，衬托出宫廷建筑的雍容华贵之感；不仅符合几千年来人类对经典建筑的审美情趣，更是赋予了项目纯正的贵族血统。	欧洲古典宫廷建筑元素：天然石材、高台阶、粗柱廊、厚山花、坡屋顶、金属饰面。	细节借景拍摄，展示质感纹理。

编号	画面氛围（来源素材）	旁白	字幕	备注
11	带游泳池的屋顶花园； 高层空中花园； 4.9米高层架空层的室内外景观展示。	城市首府，每一个可以呼吸的空间，都成为诠释奢华和风范的伸展台。	屋顶花园 高层空中花园 高层架空层	
	第三部分 气质·御驾智慧			
12	人车分层系统：一辆豪华轿车的标志映入画面，汽车在地下便捷地行驶。 排屋地下车库、地下室、餐厅挑空： 　排屋在上面，汽车在地下行驶。 　汽车停车，镜头上移，主人从地下车库回到地上的家中，妻子迎接。	气质不仅仅是玉树临风，人车分层系统让优雅与从容变得更加纯粹。	人车分层系统	采用剖面图的形式，用建模的汽车在地下行驶，并与地上人物走动的场景进行对比，直观地表现人车分层的优势。 用3D的形式真实模拟汽车在岩石地下行驶过程，并表现直抵家门口的便利。
13	庭院花园 　两男子在下棋，镜头拉开，出现花园景观。	气质不仅仅是江南风情的点缀，庭院花园传达的更是贵气十足的生活内涵。	庭院花园	采用"3D+实拍"的方式，样板房搭蓝布，人物抠像、轨道反求，将人物的表演巧妙地融合到庭院的三维建模中。

编号	画面氛围（来源素材）	旁白	字幕	备注
14	高层跃层式住宅：房间内大面积的挑空豪华而气派，男子惬意地靠在沙发上，旋转式楼梯和周围的一切充满智慧和艺术气质。 镜头从男子拉开，看到跃层楼型。	气质不仅仅是法式浪漫的特有旋律， 高层跃层式住宅，让人在遐想中奏响欧式瑰丽生活的经典华章。		借景拍摄结合三维浏览。
	第四部分　人居·御领风尚			
15	酒店式大堂。一辆豪华车到达大堂门口，服务生开车门，业主下车，服务生帮忙提行李。	智慧，成就；血统，骄傲。	酒店式大堂	以人为主线，移步换景。
16	业主经过无边界泳池，4.9米高层架空层，精装修电梯厅（叠排电梯由地下室直接到户，智能化操作）。	酒店式大堂，尽显荣耀礼遇。 智能化人居，匹配尊驾生活。	精装修电梯厅	
17		享自然山水，藏门第尊荣。	样板房设计：亚洲著名室内设计师　中国香港梁志天	样板房拍摄。

编号	画面氛围（来源素材）	旁白	字幕	备注
18	高层空中花园：礼服女子和设计师模样的男子站在阳台上，风吹发际，他们互相依偎，微笑地看着眼前的山水御园，感受这里的美好生活。	掌控生活，身心无界。 山水御园在此，只等尊贵的主人来开启。		
19	山水之间，领御万园。 山水御园LOGO	山水之间，领御万园。 ——山水御园		

画面截图

重新定义尊贵——杭州萧山国际机场俱乐部形象片

与《山水御园》相同，该片同样是体现尊贵，但又有不一样的含义。杭州萧山国际机场贵宾运动俱乐部（以下简称ASC）紧邻机场，是人们在飞机起飞前停留、打发时间的地方。在功能上相当于"候机室"，但又远远高于候机室。刚接到单子时，ASC只有高尔夫球场已建好，并呈现出一派绿意盎然的景象，而建筑内部正处于紧张忙碌的装修状态。可以说，方案沟通与装修施工同时进行。

对于该片，客户更希望做出"尊贵会所"的感觉。人群定位：高端商务人士。

如何从"候机室"跨界到"尊贵会所"？这是我要考虑的问题。如果按传统套路，该片可能会面面俱到地介绍这里的服务和设施多么多么好。大而全的平铺直叙，可以很好地传递基本信息，但却带不来尊贵气质。因此，该片绝不是单纯地看图说话，更是一部概念化的形象宣传片。传递的一定是一种体验，一种微妙的感性体验。老子说：道可道，非常道。这种体验一旦说破就适得其反，失去了它本身的味道了。

那么，这种尊贵体验该如何表现？又怎样把有效信息巧妙地讲出来？

我认为，对于尊贵的概念，见仁见智。对于ASC一定要重新定义尊贵，赋予一种文化内涵或提供一种新的价值观。落实在文字上一定富有韵律和哲理，一定是画龙点睛，只有这样，才能实现从"候机室"到"尊贵会所"的跨界。

创意说明：

霍金说：人类是唯一被时间束缚的动物。
对于经常飞行的人来说，
一个人的行程方式，决定了他的人生高度。

很多人忙着赶路，却成为永远迷路的旅人。

沉重、无奈、乏味、匆忙不该是飞行的前奏，

精彩、乐趣、放松、释然才是行程的真谛。

本片对行程进行了重新定义：

对于行程，真正的奢侈，来自时空的驾驭。

围绕时空，我们设计了一位商务男士的角色，他的整个行程构成了整部宣传片的主线，在这条主线上，贯穿了ASC的各个亮点，观众跟随男主人公进行了一场视觉体验，并从他身上找到自己的影子，从而引发共鸣。

角色设定：

男主人公——四五十岁左右，从接第一个电话到最后登机，他的行程构成了本片的主线。在ASC，他约见某外国贵宾，其间，他享受到随时随地商务办公的快捷，他委托管家通过礼宾服务接见贵宾，洽谈签约后，顺便打了会儿高尔夫，并参加了红酒沙龙，最后顺利登机。

外国贵宾——应主人公邀请来到ASC，刚下飞机便接受到礼宾服务，接着洽谈签约，享受私房养生餐，最后投入到生活品鉴家峰会。

年轻男子——有着高效的工作作风，在ASC，他体验到多功能厅的便利，同时，商务生活两不误，充分享受二人世界，打高尔夫，最后还参与红酒沙龙。

其他——出席发布会的相关人士；红酒沙龙、生活品鉴家峰会的多名成员。

本片中，除了时间这条主轴，我们还以空间为载体，同一时间段，在男主人公、外国贵宾、年轻男子各自身上发生着不同的故事，有平行的，有交叉的，他们是时间的主人，空间的主人，生活的主人，很多人的精彩跟随他们的身影在此交汇。整部片子的节奏有张有弛，既有速度的动感，又有诗意的流淌，让人在驾驭时空的体验中，感受行程的别样魅力。

（注：本片创意中，范范、翟瑞亦有贡献。）

编号	氛围图	画面概述	旁白或解说	字幕
1		7:00 黑白画面对比：匆匆脚步、忙碌身影，人们看手表特写。 办公室，商务男子淡定地拿起电话。 【分割画面】 客户呼叫中心。训练有素的机场员工接听"您好，这里是ASC"（同期声）。	是什么让行程更有意义？ 当你拥有专属的问候和礼遇。	7:00 客户呼叫中心7*24小时全天候服务。
2		7:20 奔驰标志特写，一辆车缓缓进入视野，白手套打开车门，迎接男主人公上车。		市区专车接送。
3		车辆行驶在路上，主人公摇下车窗望着窗外的晨景。 到达目的地，车门打开，男主人公走出。	当行程不因距离而搁浅，不因时间而遗憾。	

编号	氛围图	画面概述	旁白或解说	字幕
4		7：40 资讯中心 员工耐心地为主人公提供航班信息、天气情况等。 【分割画面】 机场员工为男主人公办理相关手续，行李打包等服务。	当时间可以轻松定制， 当每一个琐碎都井井有条，或者成为另一种风景。	7：40 资讯中心 专人代办乘机手续、行李打包服务。
5		7：50 主人公一边喝着咖啡，一边与某位外国贵宾通电话。 【分割画面】 两人通话中。 【分割画面】 委托管家服务。	当你与世界对话，或世界与你对话。	7：50 贵宾休闲区 委托接送机服务。
6		8：00商务行政中心 主人公进入网站浏览，收发着邮件，接着给商务管家交代任务，商务管家进行传真收发、文件打印等工作。	随时左右商务。	8：00 商务行政中心 全覆盖WIFI 商务秘书

编号	氛围图	画面概述	旁白或解说	字幕
6		【分割画面】 廊桥口，外国贵宾到达机场，享受高规格的礼宾服务。		高规格礼宾服务
7		8：10 多功能厅 （通过主人公收发邮件转场）一名年轻男子入画，他接收邮件后，与一班人马正通过笔记本电脑放映幻灯片或远程视频会议。	随心捕捉商机。	8：10 多功能厅 实时企业展示
8		8：20贵宾会见厅 主人公与外国贵宾亲切交谈，即时翻译在一旁口译，最后签约握手。 【分割画面】 年轻男子正在会议室做着报告，并赢得掌声。	是一次时间的插曲，更是一次空间的默契。	08：20 贵宾会见厅 高层会晤、即时翻译 会议室
9		8：20 由签约握手转场，绿茵草地，主人公与其他人握手。 接着，高尔夫私人教练正用手比划着，签约后的主人公开始挥杆击球。 【分割画面】 签约后的外国贵宾享受着私房养生餐，美食扫描。 【分割画面】 贵宾包房。 屋内陈设扫描。 年轻男子和情侣望着窗外风景，品着咖啡。	当匆忙的行程可以慢下来， 纵情于天地， 离尘不离城， 是一次私家的相约， 或一次私密的邂逅。	8：20 标准高尔夫球练习场 量身定制多种教学方案。 私房养生餐早、中、晚餐及养生茶。 贵宾包房

编号	氛围图	画面概述	旁白或解说	字幕
10		8:20 （由高尔夫转场，一块冰块掉入盛红酒的高脚杯中，感觉像高尔夫球掉到里面） 　　红酒文化沙龙，男主人公拿着酒杯与年轻男子及其他成员交谈互动。 　　多个国家的红酒展示。 【分割画面】 　　外国贵宾目不转睛地望着收藏品，一场生活品鉴家峰会正在进行。	在自我发现中找到新的位置， 　　既可以是一个人的从容， 　　又可以是一场集体的狂欢。	8:20 红酒文化沙龙 生活品鉴家峰会
11		9:00 "先生，还有20分钟飞机就要起飞，请这边走"（同期声）。在管家带领下，主人公踏上贵宾专用安检通道，顺利登机。	祝福所有的出发，并迎接每一次到达。	9:00 贵宾专用安检通道
12		最后，出现相关画面的集锦： 　　员工恭敬地奉上机票、给客户讲解行程，预订酒店客户等，画面过渡到行程管家团队写照。 　　贵宾享受专业的迎接、欢送仪式等画面，接着过渡到商务管家的团队写照。	让精彩定格在每一个瞬间，让飞行承载无限想象。 　　是行程创造了我们，还是我们创造了行程？ 　　生命本身就是一场飞行，途中，我们又将进入一场怎样的交响？	

编号	氛围图	画面概述	旁白或解说	字幕
12		熨烫衣服、衣服缝补、母婴服务、养生等画面，接着过渡到生活管家的团队写照。		
13		若干精华镜头凝聚在无数小画面上，小画面快速移动，最后浓缩在一张会员卡上，男主人公手握卡片特写。	不在机场，就在ASC，先行者的后花园。 ——ASC	
14	LOGO落幅			

创意不等于创异——杭州萧山机场俱乐部3D宣传片

（续前）虽然该形象片方案获得客户的认可，但计划总是没有变化快。在即将准备拍摄时，鉴于工程的进度和招商情况，客户意识到，在前期更需要一部功能宣传片来详细介绍其方方面面。其实，这种现象在我从业经历中非常普遍，因为种种原因，概念形象片往往很难落地。因此，传统意义上的ASC三维浏览片出炉。

即便是传统宣传片，你也不能像记流水账一样罗列。所谓创意，一定是某种程度的创新，而不是彻底的革新，更不是那种不合国情的标新立异。为了让该片简洁干脆，一目了然，我们从ASC这一LOGO入手，分别赋予三个字母不同含义，即Airport（机场）、Sport（运动）、Club（俱乐部），刚好概括出ASC的三大卖点。文字上追求节奏感，不拖泥带水。

编号	画面描述	解说词	字幕
1	各种飞行素材 透过云层，浩瀚星球，卫星地图，镜头不断推进，一直到杭州所在地。 （镜头在不断推进过程中出现特效字幕） 杭州西湖大景素材。 通过荷花过渡到ASC的荷花型屋顶，镜头拉伸，ASC全景浏览。 ASC俯瞰镜头浏览。	飞行，一种最便捷的出行方式，承载着无数人的梦想和希望。 在天堂之畔，设计大师与杭州萧山机场的不谋而合，让ASC成为一颗耀眼的明珠。 在这里，人们找到另一个自我， 在这里，飞行真正成为自由的象征。	国内首个机场贵宾俱乐部 1000米航空领地之内 24小时全天候服务 商务空间、高尔夫球场、专属包房、休闲养生
2	金色光芒的ASC（LOGO）落幅		"尊荣之上，独享时空"

编号	画面描述	解说词	字幕
3	A放大，特效Airport 镜头穿越到客户呼叫中心 打电话素材 专车接送 行李打包 礼宾服务 资讯中心 专用贵宾通道（重点突出） 专属安检通道（重点突出）	A——Airport 　　与机场对接，与城市比肩，得天独厚的ASC是高端商务人士出行的首选。 　　从第一个电话开始，您的行程便纳入专属管家服务。 　　在这里，打破时空的限制与困扰，让优雅与从容变得更加纯粹。 　　在这里，礼遇尽显荣耀，让您真正成为时间的主人。	客户呼叫中心 市区专车接送 资讯中心 专人代办乘机手续、行李打包服务 委托接送机服务 专用贵宾通道
4	打高尔夫球前的局部特写。 镜头拉伸，练习场，教练教学场面。 击球画面，摇出大景。 相关素材。	S——Sport 　　绿色，自然的原色。 　　运动，生命的本色。 　　在这里，触摸自然，释放身心，定制属于自己的时光。 　　崛起于机场之侧，与环境共生，与天地共舞。不可复制的绿茵诠释的不仅仅是高尔夫。	标准高尔夫球练习场 量身定制多种教学方案
5	商务行政中心、多功能厅商务洽谈、签约、握手、答记者会等素材。贵宾会见厅，与老外商谈、即时翻译。 其他：打印、传真、无线上网、幻灯演示、商务秘书等带过。 　　贵宾包房及二人世界素材。 　　茶园果园、森林原野等画面过渡到私房养生餐。	C——Club 　　凌驾于自由之上，方能彰显行程高度，ASC以收放自如的空间美学，营造出独特的商务态度和生活哲学。 　　向左，随时掌控商务。 　　向右，静享诗意生活。 　　左右之间，自由掌握。 　　当岁月洗尽铅华，生命方可沉淀出芬芳。	商务行政中心 多功能厅 贵宾会见厅 贵宾包房 私房养生餐 红酒文化沙龙

编号	画面描述	解说词	字幕
5	葡萄庄园, 红酒文化沙龙, 生活品鉴家峰会。	是最馥郁的一道影, 是最极致的内心映像。 品鉴,让不朽的故事余韵流长,让时光流转的纯粹和典雅尽在这一刻。	生活品鉴家峰会
6	华灯初上,璀璨夜景。 多个角度展示, 写意素材。	是一次时间的插曲, 是一场空间的默契。 寻找生命中的另一个支点,让每一次旅行承载无限想象。 尊荣之上,独享时空,ASC。	
7	LOGO落幅。		

建筑类

以小见大，让责任更细腻真实
——基投集团宣传片文案

笔者曾经为浙建集团、宝业建设、展诚建设、湖州建工等众多建筑企业撰写过宣传片文案。因为很多企业有着国企的背景，因此在文风上往往形成一种套路，从过去到今天，再到未来，填满了响当当的资质证书、华丽的建筑作品，以及滴水不漏的企业文化。语言上也多为高风亮节的形容词，似乎厚积薄发是这类宣传片的唯一基调。

诚然，该类宣传片在用途上基本是政府汇报或同行交流。但过多的务虚用语，过多的条条框框无非就是宣传册或工作总结的翻版，沉重有余而活力不足，甚至有一种给自身贴金的咄咄逼人。笔者认为，在商业社会，即便是主旋律宣传片，也可以有不一样的表达，也可以让汇报变成一种沟通，在不违背基调的前提下，触动心灵才是王道。即便每一家企业在经营内容上有惊人的相似，但在宣传片制作上却可以和而不同。

这次接触的基投集团（浙江省基础建设投资集团）是一家以基础建设投融资为主业的企业，他们希望该宣传片能有所创新，最好能从文化的角度准确地传达出企业的气质和神韵。我翻了下他们的宣传册，投资建设的领域非常多，投资模式也非常多，比如BT、TOT、BOT、EMC等，整个内容可以说非常抽象，如果只是照搬的话，无疑又滑到传统宣传片大而全的泥潭。宣传片是一个再造的过程，是对既有元素的重新整合和提炼。因此，为了更好地进行梳理，该片必须确定一个主题。

基投集团一直不断倡导的理念就是责任、创新、规范、诚信。但这八个字都要陈述的话，全片会变得非常散，从而成为流水账。最终，经过讨论，将主题定为"责任"。可以说，创新、规范、诚信都是基于责任。

责任，一个司空见惯、毫无新意的字眼，如何传达才能有所不同？毕竟这不是写随笔，可以天马行空，而是要紧贴客户实际情况，文字既要精准，又能做到唯一性；既要说透，又不能拖沓。你所表达的内容将决定一家企业的高度，而一家企业的高度绝不是由一堆证书所能代表的，放低姿态，宣传片所要表达的其实是背后的核心价值。有时，少就是多，低就是高。

有了良好的沟通，文案很快写好并发过去，得到了领导的高度评价。

（注：雷普娟、方建文对本创意亦有贡献。）

一、创作说明

突破传统的分段式、大而全的套路，以更加细腻的笔触和真诚的情感进行客观陈述，并做到一气呵成。

全篇以"责任"为主题，分别传达了对政府、投资者、员工、社会的责任，在"形散神不散"的同时，力求从细处放大责任，以小见大，侧重内涵，将一个有思想的值得尊重的基投集团烘托而出。

二、文案思路

【画面】在秀山丽水的水阁工业园区，一大群孩子正迎着阳光在风雨操场上撒欢儿地追逐奔跑；在长期缺乏安全饮用水的松古平原上，人们正在喝着甘甜的自来水，满脸皱纹的大爷不自觉地喜笑颜开；与此同时，在桐庐的福利院里，几十个儿童正在享受着新设施新环境所带来的新体验，欢声笑语响彻整个建筑；在湖州，回迁户们正在翘首企盼搬进新居，心里满是幸福的憧憬……

【黑场字幕】
建造多少建筑并不重要，重要的是能否建造内心的景致。

这种景致不是源自盛名,而是源自责任。

作为基础建设投融资的一支力量,基投集团不断倾听外界的声音,更展开自身关于责任的对话。今天的基投已成为一家以BT、BOT、TOT投资为龙头,以基础设施股权投资、资产经营、设施运营、项目建设与工程管理为主业,同时兼顾政府性资源开发、土地经营等业务的现代企业集团。

不断上升的地平线上,永远留存着一个时代的温情。基投集团的责任就是保持敏锐,既要洞悉一个地方的未来发展战略,又要开创多元主体投资的新格局。在资本不断走向社会的今天,运用创新手段构建投融资渠道成了基投集团的首要责任。

再强烈的责任,也不及打破约束来得真实。为创造更多可能,基投集团因地制宜,根据基础设施的属性,并结合当地政府需求,通过打破政治、体制、观念上的约束,鼓励大量社会投资注入基本建设投资中来,一方面为基础建设注入新鲜血液,另一方面开创了一个多赢的生态和局面。

建筑真正的价值不是为了追求不同而不同。基投集团的责任更体现为价值回归,让品质成为根本。从第一个工程开始,基投便坚持:每一个工程,都是一个发展的阶梯;每一个项目,都是一座创造的丰碑。历经考验的品质赢来了一个又一个和谐共振的良好局面。

【多项荣誉成果展示】

这不只是一个地理的尺度,更是一个民生的标杆。基投集团虔诚地对待每一个项目,将城市的责任,熔铸于一砖一瓦:

松古平原供水工程,比合同工期提前整整四个月,有效解决了16万人的安全饮水问题。

【字幕:2008年8月28日动工建设,2010年1月18日建成通水】

桐庐儿童福利院,让××名孩子告别旧桌椅,让灿烂的笑脸成为风景线。

【字幕:桐庐县第一个以BT模式展开的政府项目】

松阳县人民医院迁建工程是浙江省重点建设项目，项目建成后将极大地改善松阳县的医疗硬件设施，使松阳县医疗卫生事业迈向一个崭新的起点。

丽水水阁中学，将有效解决民工子弟就学难的问题，为工业区经济社会的发展提供有力支持和保障。

丽水南六路及配套工程，对完善七百秧区块路网管网，尽快形成工业发展新平台目标具有重要意义。

保障房建设，对于改善当地居民居住环境，提高生活品质，以及树立当地形象，提升城市品位具有重要意义。

【字幕：湖州、桐庐、海宁多个保障房】

桐庐县民兵训练基地，将为推动军民融合式发展、提升桐庐县民兵预备役部队战斗力创造更好的平台。

基投的发展，暗合着中国基础建设发展的脉搏；基投的责任，更来自内部的声音。博思汇，广集员工之思，博采众家之长，在"走出去"和"引进来"之间，让基投人不断重塑自我，在形神兼备中为企业的现代化发展融入正能量。

共享成果的同时更不能迷失本色，独具特色的党建是基投集团的红色堡垒。市场开到哪里，党旗就飘到哪里。

在以市场为导向的时代，基投集团更以向善的姿态呈现给大众，读出民生情怀的深度，读出社会责任的广度。

【玉树、汶川地震，第一时间组织员工捐款捐物；胡晓强总经理随浙江省代表团赴青川慰问考察素材】

基础建设，一面民生的镜子，映射着城市发展的姿态和容颜。从基投问世的一开始，责任就成为基投自身基因的一部分。为责任而生，为未来而来。

老总：城市发展是我们的归宿和最终目标，我们将以基础建设投融资为

载体，全身心地参与社会文明的创造，通过积极引导整个行业的责任塑造，实现可持续发展与社会责任的相互交融、和谐共进。

【黑场字幕】

责任，演绎城市精彩。

浙江省基础建设投资集团

典礼类

用文字快刀斩乱麻——阿里会展招商宣传片

宣传片其实就是名片，一张动态的名片。通过这张名片，人们从整体上了解到你是谁，你做什么，你有什么特点，你能带来什么效果，同时也感知到你的气质和风格。通过宣传片树立第一印象，有了好印象，观众才有兴趣继续关注。

就好像这次阿里会展宣传片，用途是招商，是销售部拿到全国各地向网商进行游说的名片。客户的时间永远都是最宝贵的，因此该片内容不需要太多，三分钟足矣。

阿里会展负责该片的接洽人是位80后小伙子，在沟通中，他告诉我，该片必须满足以下几个条件：

反映阿里会展整个历史发展情况；

阿里会展业务既要点到为止，又要重点突出；

反映阿里巴巴年轻活力的企业文化；

体现新商业文明的概念；

文案要动感时尚、华丽，并带点江湖气；

营造气势，让买卖双方看了热血澎湃。

最后，他告诉我，该片制作时间有限，可以说十万火急，因此希望文案尽快确定，最好一晚上时间就能出稿。

我知道，这又是一个急单，需要以最短时间消化内容。看了客户发来的

PPT介绍后却有点崩溃,浩浩荡荡的文字长达几十页,要把这些内容浓缩在三分钟内谈何容易?

写作过程中总是言之不尽,往往刹不住车,一不小心就超时了。提炼再提炼,浓缩再浓缩,最终还是归纳出"橙色身影,让世界无界"的主题,再在行文结构上进行设计编排,就这样,一篇文案在乱麻中快意而出。

(引子):
10年电子商务实践
7700万庞大的活跃网商群体
100万线下活跃网商
300多家海内外权威媒体
【开篇特效字幕将有代表性的数字呼之欲出】

是谁,撑起了网商会展的新标杆?
又是谁,正成为新商业文明的催化剂?

2000年,当第一届网商大会试水西子湖畔时,阿里会展将橙色的身影带到了世界,由此,网商会展平台有了新坐标。

此后,橙色风暴如火如荼,泱泱网商因为共同的梦想,在这一天交汇。
从线上到线下,天下网商面对面,
从网商到网货,华丽阵容怒放出强大气场。

今天,一站式的阿里会展服务,在覆盖过亿的媒体传播下,正引领一场新的革命。

1. 网商大会系列
倾听世界的声音,感受巨人的脉搏。
大腕明星助阵的全球网商大会,盘点一年来中国电子商务市场的起起落

落，成为最具影响力的网商嘉年华。

同期举行的大型金融、物流等行业分享论坛，紧紧围绕电子商务生态链这一主题，让微笑曲线更加动人。

历年从网商精英中评选出的全球十大网商，成为网商群体中颇具影响力的榜样。

由马云发起的西湖论剑，让思想和智慧在此交锋，为众多小企业拨开业界的迷雾。

【画面：施瓦辛格、克林顿、科比、约翰·多纳霍、洪博培、牛根生、史玉柱、李连杰等名人】

【画面：阿里巴巴、雅虎、腾讯、新浪、网易等】

【伴随画面特效字幕：全球优秀网商会聚九月杭城】

【伴随画面特效字幕：工商业界瞩目的小企业盛会】

2. 网货交易会

世界是个圆，网货交易会作为全球最大的线下网货交易展示平台，以B2B2C的商业流通新模式，让平行的各方力量有了交集，在数以百万计的网商维系下，供货和销售渠道变成了生机勃勃的大循环圈。

作为小额批发和订单的受益者，广大买家卖家如鱼得水，各领风骚，草根开始唱主角。

这是一个无缝式对接的会场，沟通更有深度；

这又是一个时尚涌动的秀场，互动更有温度。

【画面：产品秀、互动论坛等】

（片尾）

生生不息的网商盛会背后，是阿里巴巴跨平台资源的有效整合，生意不再有悬念。

站在世界的肩头思考，这是网商们的狂欢，是来自线上线下的共鸣，更

是全体阿里人的终极使命。

以天地为怀，方知世间之辽阔。

橙色风暴，让世界无界。

——阿里会展

【LOGO+字幕：中国最具规模和实力的互联网及电子商务类会展公司】

主旋律下的感性力量——浙江"妇联群英会"女浙商VCR

 主旋律的文案需要经得住千锤百炼的雕琢。因为这类案子往往跨越时空，总有言之不尽的素材等你提取。同时，如果以单纯的线性思维去思考的话，呈现出来的文字往往是单薄乏力的。

 这是一部在上海"群英会"上放映的片头VCR。"群英会"是浙江"妇联"牵头组织的一次盛大规模的论坛，浙江众多优秀的女企业家汇聚于此。论坛由杨澜主持，其间还有马云的讲话。

 一直以来，"妇联"大大小小的视频是由专门的写手来写的，妇联领导对他们的写作水平也比较满意。因此，在我接这个单子时，她们持有怀疑态度，况且是一个大型的有分量的活动，如果没点积淀是很难驾驭的。

 我明白，隔行如隔山，对于一个单子，你永远没有客户理解深刻。之前从来没写过此类文案，为了充分消化吸收，2010年6月份，我随她们一起实地采访了浙江的很多女企业家，感触颇深。我认识到，她们是浙商，有着浙商共有的精神符号，但她们又不同于男性浙商。尤其在很多男人的行业中，作为企业家，她们凭借什么样的力量驰骋商海？作为女性，生活中的她们又有着怎样的担当？

 她们中既有老一辈，又有"富二代"。30年时空中，如何把不同时代、不同起点、不同行业的女企业家囊括在短短的片头中？

 因此，你需要全盘考虑，既要在繁杂的资料中抽丝剥茧，又要理清主线，让每个人找到适合的位置，然后以系统的思维和历史的视角，反复提炼删减，让主旋律释放出浓浓的感性力量。

 （注：本思路刘佳波亦有贡献。）

 30年前，改革开放的春雷，催生了一代风云浙商；

30年后，科学发展的号角，吹响了另一股新生力量。

她们是一个群体，用女性的风采镌刻下最为丰富的表情。

她们是一个现象，用浙商的敏锐缔造了一个又一个传奇。

【第一部分　成功优秀的女企业家】

从最初的创业型企业到领袖型企业。无数个杰出的女浙商用她们的累累硕果推动着"浙江速度"。她们有"中国民营女企业家造车第一人"陈爱莲、缔造有色金属业传奇的戚建萍、"议案女王"周晓光、实现三次成功跨越的女强人徐娣珍、制药行业的佼佼者宋逸婷、从皮蛋仙子到保健品大王的俞巧仙、从五分钱做到五千万的邵霞飞。

如果说她们构成了一个时代的成功范本。那么新崛起的成功女性有着更为显明的时代标签，那就是创新。她们通过不断地创新跨越，变危机为契机，从另一个侧面展示了女浙商的风采。

【第二部分　正在崛起的女企业家】

陈晓敏：优雅与睿智之间

——浙江俊尔新材料有限公司董事长（温州）

从当初的传统印染工棚发展到浙江省最大的改性塑料化工生产企业，陈晓敏游刃于优雅与睿智之间。她说，她的经商之道是"善于嫁接市场成熟的东西"。

邵宝玲："包"罗万象，担当至上

——浙江巨龙箱包有限公司执行董事（义乌）

面积达1000多平方米的样品展示厅是邵宝玲最爱去的地方，对于每一款产品，她都如数家珍。凭着过人的胆识，以及那份责任的担当，邵宝玲曾带领巨龙箱包创造了金融危机下的奇迹，并以每年30%的增长速度高歌猛进。今天，邵宝玲早已把这种担当融化成企业的使命，着力开发具有自主知识产权的智能箱。2010年，巨龙箱包又成为上海世博产品特许生产商，这意味着巨龙箱包进一步实现了从卖产品到卖设计的转型。

王莺妹：携精细化工，铸低碳强音
——浙江永太科技股份有限公司董事长（台州）

如果说转型升级是企业发展的主旋律，那么永太科技的转型之路就是一首动听的歌。从染料中间体到含氟化学原料，从民营到股份，在这种如鱼得水的节奏中，永太科技从一个小作坊式企业发展成为一家生产液晶和医药原料的高新技术上市公司。同时，也创造了企业资产规模、人员规模、销售额、利税总额持续增长100倍的业绩。

林英：傲立商海，抒写春秋
——海啊进出口集团有限公司总经理（台州）

林英从小就对大海充满着向往，出生在三门县一个小山村的她，曾期待有一天能够走出山村，到商海中遨游。

此后，人们难以想象，林英带领海啊集团从当初不起眼的一个小作坊开始，历经20多年的艰辛和坎坷，一直发展到今天拥有8家子公司、员工1600多人，占地4000多亩的企业。海的气魄赋予林英胆略与智慧，并融进了企业的生命，而她的产品也不断从国门走向世界。

吴月华：锐意求索，变速领跑
——万里扬集团有限公司总裁（金华）

从一个作坊式小厂，到行业竞争力最强的民营企业，吴月华用十余年时间展示的是一段不断创新跨越的奋进史。黄金时期便开始探索产品的转型，并通过超前智慧赢得市场，这种不断求索的精神已成了她工作中的惯性，从而使万里扬在激烈的市场竞争中保持了强大的战斗力，其中轻卡中卡变速器已稳居国内第一。

面对国内不同规格的变速箱市场，吴月华在设计上采用标准化、模块化，这不仅代表一个大平台的胸襟，更意味着一种行业的话语权。

盛国娟：源于梦，成于思

——绍兴县时佳房地产开发有限公司董事长（绍兴）

20多年前，一家濒临倒闭的织厂在盛国娟的带领下起死回生；2006年年底，盛国娟开发的"万商京都"创单日成交最高纪录；2008年，杭州大厦柯桥购物中心隆重开业。每一步举措都令业界刮目相看，并引起巨大反响。

就这样，盛国娟使自己的核心产业从纺织、房地产，走进了低碳的服务业。同一地块，三个梦想，三次转型。盛国娟用自己的实际行动印证了"行成于思而毁于随"的内涵。

陶晨：用中国技术 与世界沟通

——浙江移动通信有限公司总经理（杭州）

作为中国通信业的领头羊，浙江移动在陶晨的带领下立足"移动信息专家"，大力发展政府、企业和农村信息化，客户总数突破3000万，写下了浓墨重彩的一页。

纵观女浙商的成功史，每一家企业都经历了产业或制度的蜕变升级，传承与跨越无疑成了不变的命题，其中，"富二代"这个群体也被推到了风口浪尖。她们如何拿好接力棒？能否青出于蓝？她们又如何用青春诠释生命的价值？

【第三部分 顺利接班的富二代】

杨燕：燕子筑巢，成就坐标

——绍兴中厦房地产开发有限公司总经理（绍兴）

杨燕，人如其名，她如燕子筑巢一般，用心经营着自己的事业和梦想。自上海金岛大厦成功开发后，杨燕用业绩证明了自己的能力，而独立主持开发的"维多利亚庄园"，成为她的代表作。这一切对她来说，是传承父业、证明自己的开始，更是超越父辈、实现梦想的开始。

走进宽大的荣誉室，我们无不为那一个个奖杯和证书所震撼，那是前行的足迹和骄傲。面对无数的光环，杨燕时刻保持那份淡定，因为她把目光放在

了未来,她要向更远的坐标迈进。

沈爱琴、屠红燕:丝绸文化放异彩
——万事利集团董事局执行主席(杭州)

出身草根的沈爱琴,带领万事利从乡镇企业起步,一直坚持将丝绸作为文化来经营。作为接班人的屠红燕跟随母亲历练了十余年,继承了艰苦创业的天赋,又有着更自由的创新使命。在她的带领下,万事利集团逐渐从初级的产品经营向品牌化经营转变。2010年,万事利又有了"上海世博会特许生产商"的身份,成为世博园中最时尚的杭州元素。

肖国英、顾吉萍:历久弥新,续写传奇
——浙江华港染织集团董事长(绍兴)

作为纺织业的领头雁,肖国英永远知道下一站的方向,凭着不懈的努力和创新,华港集团已成功涉足多个行业新领域。而在企业面临人才困境之时,肖国英的女儿顾吉萍扔掉自己的"金饭碗",毫不犹豫地接过父辈的"旗帜"。

为改变中国轻纺城"恨布不成衣"的尴尬局面,顾吉萍创办起浙江朗莎尔维迪制衣有限公司,成为绍兴县第一家通过SA8000认证的服装企业;接着她又成功开发了锦麟天地·购物中心;随后,又转战家装市场,打造柯桥的灯饰王国。

陈君花:理想与现实之间的跨越
——浙江舜浦纸业有限公司常务副总经理(衢州)

20多年创业的艰辛,让陈君花历练了智慧和魄力,她的草编产品已销往40多个国家和地区。但她仍不满足,又树立了新的目标,那就是打造全球最佳纸草行业供应商。

【结尾】

是信念,让能者无疆;是毅力,让闯者善行。在这些女浙商的身上,永

远跳跃着中国民营企业家自强不息的音符。她们用自己的精神力量为经济发展的宏伟篇章注入了全新内涵，她们是改革开放的缩影，更是新时代最美丽的一道风景。

后续

文案出来后，出乎妇联领导的意料，行云流水的节奏，理性思考下泛着感性光芒的文字打动了她们。在后面的一系列文案写作中，我也成了她们的不二人选。

画龙点睛，用文案俘获人心
——"魅力女浙商"盛典片头VCR

"魅力女浙商"是浙江"妇联"组织的另一场盛典，类似于感动中国，届时，将有19名杰出魅力的女企业家被授奖。作为必不可少的环节，片头VCR起到总体概要和暖场的作用，同时，19名女企业家也都有VCR展示，并伴随解说和颁奖词。

由于前期满意的合作，这次的文案，"妇联"指定由我来写。

虽然前期对女浙商已经有很深入的了解，但这次的主题是："魅力"。主题变了，你要思考的方向就变了，需要提炼的内容也就改变了。

更艰巨的是，一个片头VCR+19个人物VCR+19个颁奖词，全部由我一个人在有限时间内完成。

所幸，早些年，曾经在节能监察中心颁奖盛典中有过实战经验，只要把握了主题，把握了核心思想，一切也就变得游刃有余。

从一方崛起到商行天下，从独特的小气候到决定世界的风向，浙商，正成为中国民营经济的一个符号。

巾帼不让须眉，魅力谱写佳话。作为浙商中的特殊群体，女性浙商正彰显半边天特有的光芒。

她们在传统体制开始解冻之初，便迸发出极高的商业热情。温州的章华妹申请领取了第一张个体工商营业证，成为改革开放后全国个体商户第一人；义乌的冯爱倩为改变贫穷摇着拨浪鼓进城，摆起了地摊，成为义乌第一个取得"鸡毛换糖"许可证的小商贩，并成为义乌第一本个体工商营业执照获得者；同样，义乌的罗小奶率先在自己摊位上挂出了"缺一两愿罚一斤"的牌子，成为诚信经营的"领头雁"。她们是勇立潮头的女性代表，更是守法经营、履约

信诺的倡导者，可以说，女性浙商是推动浙江经济社会发展的一支不可或缺的力量，更是大家学习的楷模。

伴随新一轮思想解放的时代大潮，在市场经济体制推动下，女浙商更是勇往直前，释放青春，竞相风流。

她们，或许起于阡陌之间，有着割不断的草根情怀。
【素材＋字幕："全国纺织工业劳模"肖国英；餐具行业佼佼者江桂兰；坚持经典的史利英；中国水泥行业中的"一品红"吴水英】

她们，或许起于家业传承，有着不可推卸的接力责任。
【素材＋字幕：守望丝绸梦想的屠红燕；敢想敢做的朱彬彬】

她们，在历史的跨度中引领着转型升级。
【素材＋字幕："铜业王国女掌门"冯亚丽；"造车第一人"陈爱莲；实现三次成功跨越的女强人徐娣珍；缔造有色金属业传奇的戚建萍；造纸行业的"女蔡伦"郑丽萍；医药行业佼佼者宋逸婷；全国物流行业劳动模范梁军；变速领跑的吴月华；勇敢的探索者鲍忆；打造学习型企业的朱爱武】

她们，在刚性的商业社会中注入感性色彩。
【素材＋字幕：高等教育改革的先行者徐亚芬；"议案女王"周晓光；"爱心大使"徐爱娟】

目前在浙江，注册资本在500万元以上由女性掌管的企业达1万余家。省市县三级女企业家协会会员已达4000多名。

这是一场芬芳的盛宴，分享属于她们的精彩故事；这是一个励志的舞台，感召更多的女性为浙江经济注入新的内容和时代特征。让我们一起期待，2011首届"魅力女浙商"的揭晓，让我们为她们的风采致敬，为她们的奋斗加油！

两句话打开心灵的闸门
——"魅力女浙商"推荐理由及颁奖词视频

记得"魅力女浙商"结束后的某天,"妇联"领导向我表达了她们的喜悦之情。她说,女企业家们听完颁奖词后非常感动。这种感动是从来没有过的,一直以来,可能还没有人以这种形式对她们进行过这样动人的总结。

虽然19人的VCR+颁奖词内容浩瀚,但因有一定价值,那我就把它翻出来。我知道,这种个人的展示必须运用平实的语言娓娓道来。颁奖词更不能做夸大包装,不能"不痛不痒",而是要准确、大气、传神。这需要你对每个人物进行深入的思考,并挖掘出不同的亮点。这样,每个人物的差异性出来了,从而呈现出不同的风采。

"魅力女浙商"·特别贡献奖

1. 陈爱莲

推荐理由:

蔓延全球的经济危机曾让无数企业面临何去何从的选择。在多重考验和诱惑面前,她毫不动摇地带领万丰奥特控股集团逆风飞扬,坚持做强做专主业,以一种产业报国的姿态将民族品牌发扬光大并走向世界。

作为"十七大"代表,她有一种红色情怀。高薪"外聘直选"党委副书记的举动为非公企业党建创新了模式,一时传为美谈。

她用魔鬼式的训练手段,培养员工的"野马精神"。她在行业内率先建立了国家级企业技术中心、院士工作站、博士后工作站,走产、学、研相结合的道路。在她带领下,集团旗下的主营业务汽车零部件已实现行业全球领跑。

颁奖词:

化危机为契机,她斩钉截铁,把主业作为安身立命之本;用品质成就品牌,

她步步为营,将民族气节传千秋。她为这个时代树立了一个红色领跑者的榜样。

2. 冯亚丽

推荐理由:

铜,是现代工业极为重要的基础材料,铜加工行业对于推动城市化建设和维持国民经济稳定发挥着至关重要的作用。

22年来,她紧抓铜加工这一基础产业不放松,并对其进行产业整合,组建了上市公司——海亮股份。如今,海亮股份已在国内及全球创造了多个第一。

2008年金融危机的爆发,让基础产业面临多重考验。紧要关头,她不受外界干扰,坚持"只赚取加工费、不做铜市投机"的经营原则,仍然以诚信经营为主导思想,有效地促进了企业的稳健发展。

今天,她带领海亮集团不断依靠技术进行升级,走上高端发展的轨道。

颁奖词:

从制造到创造,她在基础工业里实现着华丽的转身;从追随到领跑,她让中国铜加工业有了世界话语权。她是"铜业王国女掌门",她让民族经济历久弥新。

3. 徐亚芬

推荐理由:

她创建了全国第一家中外合作大学——宁波诺丁汉大学,创立了史无仅有的"万里模式"。今年4月8日,温家宝总理考察该大学,并与该校的中外师生亲切交谈。

万里之行,始于足下。她不依赖国家,一步一个脚印,以超常的意志把一所原来只有15名教师、36名学生、濒临倒闭的学校,办成如今拥有2万多名学生、2千余名教职工的万里教育集团,并将所创造的数十亿资产悉数归国家所有,自己没有一分股份。

"只要有1%希望,就要尽100%努力",凭借这种万里精神,徐亚芬拓展了中国高等教育的疆域,承担了全国第一家国有高校的改制重任,使其成为公

办高校的第二种模式。

颁奖词：

一个敢为人先者，用自己的力量担负起百年大计的重任，在18年的破冰之旅中，她不断制造新高度，并用内心最真实的声音赢得了世界的尊敬。

4. 周晓光

推荐理由：

她是改革开放30年中国女性创业自强的缩影和典范。她所创办的新光控股集团在全球流行饰品行业占有重要一席。

在无数传奇色彩的笼罩下，她仍没有停止前进的步伐。她牵头创办的浙江富越控股集团，已跨出了现代资本运营的坚实步伐。她又通过整合区域和行业优势，完成了一系列收购、参股等重大举措。更令人称赞的是，她在个人、家庭、企业、社会和谐互动等领域做了大量有益的探索尝试，而且被中央党校、中国社会科学院列入重要研究课题项目，并结集出版。她又是一位有着"议案大户"美誉的人大代表，她的影响力被专家、媒体称之为"周晓光现象"。

颁奖词：

她让我们以梦想的名义经历一次又一次心跳，又让我们以"爱"的名义经历一次又一次心动，她用自己的逻辑构建了一个饰品世界的王国，她，是这个时代的励志传奇。

5. 徐娣珍

推荐理由：

1999年，她投资6000多万元，创办了"国内一流，省内知名，慈溪第一"的慈吉幼儿园，开始了第二次跨越式的创业，从而完成了从工业到教育的转型。

2000年，她凭借个人的能力和实力又投资成立慈吉教育集团，先后创办慈吉小学、慈吉中学，并合作创办了慈中书院，创造了从幼儿园到高中一条龙教学的集团化教育模式，被国内权威专家评价为具有借鉴价值的素质教育模范。

2009年，在应对金融危机的挑战中，她深谋远虑，抓住机遇实施了第三次产业跨越，从创办教育拓展到高端现代服务业行业。一跃成为慈溪以至全省区域经济转型升级的典范。

颁奖词：

在30多年的历史长轴上，她将每一次转折化为机遇，通过3次跨越，实现教育与实业的完美互动。她以智者气度成就不一样的高度，以坚忍不拔的意志奏出最动人的交响。

6. 徐爱娟

推荐理由：

她从八十年代的"招手车"生意开始做起，一步一个脚印，艰苦创业，最终将浙江天宇交通建设集团发展成为规模化、多元化发展的集团公司。

她自己常说："把企业办好办大，不仅实现了自己的人生价值，主要还是为社会尽点责任。"因此，在企业兼并收购中，她承诺原公司的人员"凡愿意留下的全部可以留下。凡是下岗职工，只要本人愿意来工作的，来者不拒"。她用女人细腻的心肠和博大仁爱之心，勇挑社会责任，她所倡导设立的各项爱心基金更是数不胜数。至今，已为社会公益事业捐赠1.5亿余元人民币。

颁奖词：

她是不折不扣的爱心大使。艰苦奋斗的季节，她燃烧着青春，在市场的洗礼中发展壮大；收获梦想的季节，她将回报社会作为己任，以朴实的方式释放着大爱。

首届"魅力女浙商"

1. 宋逸婷

推荐理由：

在残酷的医药市场的博弈中，她成功突围。她带领浙江震元从一家国有百年老字号发展成一家大型国有控股医药上市公司。她身上有着数不清的光环，光环背后是她多年来为推动地方经济发展而表现出来的执著。

她注重传承与发展，70余家连锁门店连续多年跻身全国百强医药连锁企业行列；她注重转型与升级，推动企业发展空间不断拓展；她注重管理与创新，履行对国有资产保值增值的责任和使命；她注重和谐与奉献，展示了一名新时期女浙商的良好形象。

颁奖词：

弱水三千，她只取一瓢饮。选择了百年老字号，就注定为传承和发展而活。她执著的信仰就是成功的路标。

2. 吴月华

推荐理由：

1984年，她大学毕业进入一家齿轮机床厂，成了一名普通工人。1996年，她凭借敏锐独到的眼光，创办了自己的企业。接着，她仅仅用了10年时间，就带领万里扬传奇般地迅猛发展，从一家名不见经传的小齿轮加工厂发展成为一家拥有几十亿资产上市公司的集团。

事业上的高歌猛进，并没有扰乱她沉稳的做事风格，面对不断变化的新环境，她没有盲目地进行多元扩张，反而狠练内功，在主业上做足工夫。为了加大科技创新的力度，她不断推广新工艺、新技术、新设备，集团每年用于新产品开发投入的资金都以50%的比例增长。

颁奖词：

在企业不断腾飞的同时，她仍然保持内心的平静，毅然扛起民族产业的大旗。她在自主创新的道路上不断寻找着自己的制高点，深挖主业，稳扎稳打，用小齿轮转动起大世界。

3. 戚建萍

推荐理由：

她曾在轻工、商贸行业摸爬滚打了数年，先后经营百货、开办商场和饮料厂、酒厂，积累了丰富的市场经验。1993年3月，她毅然决定投资铜加工业，在一个陌生的领域，开始了新的创业追求。

受家乡环境的吸引，她开始回乡创业，并不负家乡所望，短短几年就取得惊人的业绩。2002年，她又做出了"迁都"的决策，在诸暨市经济开发区征地近300亩，建起了新的工业园区，并被评为中国民营企业500强。在多元发展的道路上，她保持清醒的头脑，始终突出主业。今天，她带领的浙江宏磊控股集团已保持多业并举、齐头并进的良好发展态势，并在有色金属行业独树一帜。

颁奖词：

在一个陌生的行业，她以铜墙铁壁般的意志开创了另一段人生。20多年的创业和坚守，她用青春抒写豪迈，用精彩赢得喝彩。

4. 肖国英

推荐理由：

40多年来，她把一个濒临破产的小作坊，用近乎神奇的速度摇身变成总资产12亿元、拥有2000余名员工的大型企业集团，完成了一般民营企业主向现代企业家的转变。

在事业取得巨大成功的同时，她没有忘记过去的贫困生活，她把这种淳朴的本色依然保留了下来，并融入到她的一言一行中。她为回族职工开辟了清真食堂，多次帮助街里乡亲的故事更被传为美谈。她说：钱的活力跟人一样，也在于运动，之所以不停地创造财富，就是希望让钱流动起来，回报社会。

颁奖词：

黄昏之所以壮丽，在于它收集了整整一天的阳光。在40多年的创业历程中，她角色多变，本色依然，她的企业是员工的第二故乡，她的家庭是"全国五好家庭"。

5. 梁军

推荐理由：

1994年，她下岗分流后，没有哀怨，也没有彷徨，带着一万多元的补偿款和家里的所有积蓄，开始创办企业。

2003年，她又做出惊人之举，把原公司更名为浙江天天物流有限公司，开

始涉足全新的行业——金属材料专业物流配送。这是一个极具挑战的跨越，有着太多的未知和变数，绝非常人所为。然而，她凭借自己独到的眼光和胆量，突破各种困难和阻力，成功转战物流。2011年6月，她与世界500强企业沙钢集团达成合作。7月，又引入上海钢联电子商务，完善了金属物流一站式的服务体系，打造长三角地区的"物流航母"是她的目标和追求。

颁奖词：

借东风，抓机遇，她以常人无法想象的气魄游刃于商海。直面挑战，乘风破浪，她在充满变数的江湖施展拳脚。在一个本不该属于她的天地里，她打造出让世人瞩目的物流航母。

6. 屠红燕

推荐理由：

从北京奥运会到上海世博会，从亚运会到大运会，再到残运会，你都能见到万事利的影子。作为新一代管理者，她通过大事件营销，制造出"世界盛会上的万事利现象"。

她跳出丝绸做丝绸，不但把丝绸作为文化礼品经营，还把丝绸定义为新材料，带领万事利开拓了丝绸艺术软装产品领域。为了进一步挖掘丝绸的艺术价值，她致力于科技创新，截至2010年年底，累计申报国家专利75项，近三年来带领万事利主持和参与制定了5项国家和行业标准。

颁奖词：

她把厚重的历史沉淀在心里，把渴望的目光投向未来。中国的丝绸文化因为她而被赋予了新的生命。谁持彩练当空舞？她用自己的行动给了我们答案。

7. 史利英

推荐理由：

1984年，她用1000元人民币白手起家开始创业。

1992年，当同行把主要精力放在西服这一单纯的市场时，她以超前的意识提出了"利用名牌培罗成西服效应发展职业服装"的经营策略，开辟出一条完

全不同的发展之路。在获得骄人业绩之后，她又将目光投向了更为宽广的市场领域，目前培罗成集团已经涉足印刷、金融投资、地产、文化创意等多个领域。

2010年12月培罗成成立了锂芯动力项目，该项目对推动节能、减排和环保产业的发展有着深远影响。

今天，她的脚步仍然没有停息，她打算投资1.2亿元，打造一个占地500多亩的产业园区，进一步实现转型，让培罗成进入另一个快速发展时代。

颁奖词：

她是审时度势的拓荒者，让每一片蓝海变成炙手可热的海洋；她是点石成金的先行者，在时空坐标中且行且歌。她让我们深切感受到这个时代的节奏。

8. 朱彬彬

推荐理由：

她有着惊人的学习能力。过去，她从机关工作岗位走上了新丁香控股集团常务总裁的岗位，在很短的时间内完成了角色的转变。接着，又创造出自己的经济型酒店品牌——"99旅馆连锁"。并在全国近30个城市开出约180家连锁店，成为国内经济型酒店百元细分市场的领导品牌。2009年起，她又开拓了另一个对她来说全新的行业——国际贸易。她说：在现代社会，如果没有出色的再学习能力，无论做企业还是其他工作都会被淘汰。

颁奖词：

她用丁香般的诗意构筑起99旅馆连锁的王国，她又用丁香般的低调享受过程。她驰骋商海却又拒绝成为事业的人质，她向我们诠释了人生的含义。

9. 鲍忆

推荐理由：

她不断带领苏嘉公司研发高新技术产品，已先后取得专利15项，其中，"一次性使用麻醉穿刺包"属国内首创，能减轻医务工作人员工作强度，方便操作，安全可靠。目前全国医院普遍使用。

她努力扩大销售，在全国已有1000多个销售网点，部分产品已远销欧洲、

美国、南非等地；她强化企业管理，确保产品质量，"苏嘉"牌产品，深受用户欢迎；除此之外，她致富思源，热心参加和担任社会职务，不断开展爱心活动，取得良好的社会效益。

颁奖词：

她探索技术研发的深度，她追求产品销售的速度，她用一颗赤子之心回报社会，她在企业的历史天平上留下了清晰的刻度。

10. 江桂兰

推荐理由：

从一名下岗女工到年出口销售近三亿元的企业老总，从一个不惑之年的农家女成为一口流利英语闯欧美的知识女性，她通过自己的努力苦觅商机，成功地带领台州富岭塑胶有限公司冲入世界，并成为肯德基在中国内地的唯一供应商。

为了进一步打开国际市场，2008年，她投入800万美金，建立覆盖全美的销售网络。为了克服产品对环境污染的不利影响，她大力引进先进设备、先进技术，加大可降解和全降解产品的研发和投入，将绿色原料使用量提高到50%以上，真正将"节能降耗"变成实际行动。

颁奖词：

她闯世界，觅商机，用一个农家女的能量叩开世界的大门，用一个下岗职工的勇气构建起自己的餐具王国，兰桂飘香的那一刻，她让世界变得无界。

11. 吴水英

推荐理由：

她是全国劳动模范、全国"五一劳动奖章"获得者，曾受到过胡锦涛总书记的多次亲切接见。她被誉为中国水泥行业中的"一品红"。

2008年春，她带领红火集团跨出浙江，在福建清流投资6亿多元建设新型水泥生产线项目。这个决策，为企业发展拓宽了新空间，并取得良好的经济效益和社会效益。

她坚持"和谐共赢"的理念，使集团一直做到"四不欠"：不欠税收、

不欠电费、不欠银行利息、不欠职工工资。但在她的心里，还有第五个不欠，那就是尽量不欠环境债。多年来，她从多方面着手，大力发展循环经济，推动企业节能减排，水泥能耗指标在同行业处于先进水平。

颁奖词：

红红火火之际，仍不忘绿色责任，她以承诺赢来口碑；

经济危机之时，运筹帷幄之中，她以远见赢得未来。

12. 郑丽萍

推荐理由：

为了填补国内造纸行业的空白，她毅然投身研发，经过多年的艰苦攻关，最终研制成功。

1988年，她和爱人带着科研成果来到贫困县——浙江磐安创办企业。这一来就是9年。当时磐安没有资金，没有人力，没有厂房，一切从零开始。他们租用一个简陋的车间进行中试研究和生产。一手安装设备，一手筹建实验室，一边培训员工，一边进行试车。为了推广新产品，她跑遍了祖国大江南北。

2000年，她在杭州下沙创办了"纸友科技"公司，开始了新的领跑。今天她的企业已发展成为杭州市最具成长型企业和国家高新技术企业。

颁奖词：

她是造纸行业的女蔡伦，在贫穷的土壤，让奇迹之花静静绽放；她又是享受国务院特殊津贴的教授级高工，用"中国创造"赢得世界声誉。

13. 朱爱武

推荐理由：

她倡导"终身学习，终身成长，誓志打造知识型百年高邦"的理念，创业以来，她所拥有的学习经历令人惊讶，手里持有的各种证书不胜枚举，每年60~80本书的阅读量更让学习成为一种习惯。这种习惯更促进了学习型企业的开展。

在立体的市场竞争中，她善于将理论学习与实践相结合，经历了"从服

装店—欧美制衣公司"、"绅士西服—休闲西服—休闲服饰"、"虚拟经营与资源整合"的三个重要阶段,由此奠定了高邦在我国休闲服饰领域重量级的地位。今天,高邦连锁专卖店已达到500多家。

颁奖词:

"知足而知不足"是她的格言。她在创业与学习、现实与理想间找到一种微妙的平衡,她所打造的学习型企业让我们感受到另一种美丽。

服务类

拿什么温暖业主——绿城服务宣传片

做广告行业的人都知道，绿城是大客户。这意味着，前去比稿的乙方必定趋之若鹜，江湖又将掀起一轮厮杀，那么，对于影响力不大又不会忽悠的制作公司而言，该拿什么突出重围？我想只有两个字：用心。在跟客户不断接触中，我们得知，绿城集团之前也做过几部宣传片，他们对整个制作水平也表示满意，只是希望能更出色一些，这无疑对新的制作方提出了巨大挑战。

也许只有在挑战中才能焕发潜能，经过不断消化和思考，最终我们通过专业和实力赢得了绿城的青睐。最后一次提案会上，负责该业务的运营总监金总亲自出场。她首先对我们的做事态度表示极大认可。她说：我们绿城服务是用心做事的，但通过跟你们打交道，发现你们更加用心。这与我们的理念非常一致。

接下来，经过协商，这次宣传片主题定为"仁爱"。

对于仁爱，客户又提了几点疑问：

首先，这是绿城服务的宣传片，不是绿城集团，也不是绿城房产的宣传片（注：绿城集团下辖绿城房产和绿城服务），因此在画面上重点突出服务的同时，又如何巧妙地带出集团和房产业务？

其次，绿城服务原来的名称叫绿城物管。很多人对绿城物管的认识有局限，以为物管就是保安看守门岗、维护秩序、维修下水道等工作内容，其实，绿城服务早已不再是"物"的管理，而是升级为对人的全面服务。那么，如何通过该片转变人们的观念？

第三，在近20年的发展历程中，绿城服务有着很深的历史积淀，光企业文化读本就是一本书，如何将繁多的内容巧妙地串起来？如何将宋总（宋卫平）的多个经典语录和文化解读巧妙地融到里面？

第四，绿城服务涵盖18家专业子公司，可以说，每家公司都可以独立做一部宣传片，如何将这些公司的内容在一部宣传片中很好地体现？

最后，客户强调，宋总是学历史的，有着严谨的历史观，任何观点和说法都必须找到出处，不能莫须有。而金总是学哲学的，有着极强的逻辑思辨能力，因此，宣传片既要自然流畅、思维清晰，又要有高度和深度。

一千个人眼里就有一千个哈姆雷特。我相信，只有在与大企业真枪实战的磨炼中，才能擦出灵感的火花。通过多年的经验积累，我认为，该片一定要跨界，一定要以新的形象示人，一定要对原有的资源进行重新组合，于是，我想到了酒店。绿城服务在很多方面已经达到或超过了酒店的水准，只有酒店，我们才能深刻感受到那尊贵而又人性的服务。接下来，我们就按酒店的气质对绿城服务进行量身定做，文字上既不能太实，又不能太虚，既能承载商业用途，又彰显艺术情怀，而更多的是通过该片给观众带来酒店般的体验。

经过全新的包装和策划，2013绿城服务新版宣传片出炉，最终让众口不再难调，获得领导们的一致认可。

一、结构部分

全片以"仁爱"为主题，通过孔子对仁爱的不同论述为主线，层层递进和延伸。

开篇：
思路：解释"仁爱"，并演化出"真诚、善意、精致、完美"，为全篇奠定基调。

第一部分 仁爱之心
思路：仁爱之心是根本。胸怀仁爱之心，才会付出仁爱行动，才会形成

今天的实力和规模。

内容：绿城服务总体印象、荣誉成果、实力展示、各子公司分布。

画面表现：

以史诗风格意象，以更高的姿态展示绿城服务形象，借助后期三维技术，展示绿城服务的足迹。

第二部分 仁爱之行

思路："仁爱之行"是过程。通过绿城两大服务体系，充分展示"仁爱之行"的丰富内涵。

内容：

全程物业服务体系（早期开发、前期介入、项目交付；常规服务、增值服务、专业服务）。

园区生活服务体系（健康服务——文化教育——居家生活）。

画面表现：

现场通过摆拍+高速摄影，体现专业性、人文性、互动性；充分结合平时积累的高清素材。

第三部分 仁爱之人

思路："仁爱之人"是目的，也是出发点，在逻辑结构上形成完美的循环。

内容：员工培训——员工成长及关爱——员工储备

画面表现：动静结合，借助同期声，体现大家庭的氛围。

结尾

思路：

与开头仁爱呼应，画龙点睛，进行收尾。

画面表现：黑场字幕，留下回味。

二、文案旁白部分

开篇：

子曰：能行五者于天下，为仁矣。恭则不侮，宽则得众，信则人任焉，敏则有功，惠则足以使人。——《论语·阳货》

有一种力量，跨越时空却始终温暖心灵。

绿城服务深知，真正相伴一生的财富不是金钱，而是仁爱。

今天，在不断与自身的对话中，绿城服务正把仁爱思想演化成"真诚、善意、精致、完美"的核心理念，成为推动自身不断发展的无形力量。

第一部分 仁爱之心

"夫仁者，己欲立而立人，己欲达而达人。"——《论语·子路》

仁爱乃生生之本。作为理想主义的实践者，绿城服务从诞生那天起，便保持一颗仁爱之心，始终将提供优质的房产品和优质的居住服务，作为自身存在的基本理由和荣耀。时至今日，绿城服务所代表的早已不是单纯的物业管理，更多的是一种生活服务体验。这来自以人为本的胸怀，来自以史为鉴的姿态。

在绿城服务看来，心存仁爱之心，才能与城市形成最美的默契。一个又一个里程碑，那是来自社会的口碑；心存仁爱之心，才能服务天下，一个又一个坐标，见证的是稳健成长的步伐。

【多个荣誉成果展示】【中国地图，长三角，各分子公司分布】

第二部分 仁爱之行

工欲善其事，必先利其器。居是邦也，事其大夫之贤者，友其士之仁者。——《论语·卫灵公》

仁爱之行，始于服务。无论对物，还是对人，绿城服务通过点燃自己，照亮别人的心态对仁爱之行做出新的实践。

全程物业服务体系

全程物业服务体系围绕房产品的生命周期开发服务产品，早期致力于为开发商提升房产品的使用价值和居住品质；前期为交付工作提供有力保障；交付后为业主营造安定、美好的园区居住氛围。

【字幕：审视图纸、现场巡视、会议研讨、提供专题报告；承接查验、分户验收、成品保护、交付配合；设备管理、秩序维护、保洁绿化、园区服务】

时代在变，需求在变。绿城服务的产业链也在不断充实和完善。

多元化的需求永远从最初的需求出发。作为常规服务的保障，24小时客户服务热线，可满足全国20万余业主的声讯服务需求。

品质，始终来自专业的不断探索。作为增值服务的写照，绿城服务已基本完成了向"全委、咨询、代管"三种服务模式并重的转型。其中，通过派驻主要管理或业务骨干的形式，将委托单位全面纳入公司管理体系，提供全体系的代管服务。

【字幕：到目前为止，绿城服务已经前后与沙钢集团、金昌集团、德意集团等多个合作方签署了代管合同，代管面积已达500万余平方米】

面对多变的市场，绿城服务从没有迷失自身的方向。通过专业服务做利润，追求有所选择的多元化，从而赋予了新的时代特征。

【房屋置换、房地产咨询、电梯维保、保洁家政、安保服务、园林绿化、景观设计、室内装饰、文化创意、酒店管理、空调维保、汽车服务、通信科技等专业服务。】【穿插19家专业子公司画面】

园区生活服务体系

【字幕：我们的产品并非仅仅指园区的实体和硬件部分，还包括无形的软件部分，两者不能分割。所谓服务，是针对人的，就是对于住户的一种亲切而有效持久的影响，对生活品质的影响。——绿城集团董事长宋卫平】

绿城服务从2007年起，将对"人"的服务和对"物"的管理并重，并逐步构建了"绿城园区生活服务体系"。绿城服务认为，提供优秀的园区生活服务

体系是自身的价值所在。它就像一粒火种，会融为社会的文明素养。绿城服务更相信，工作正变成一种艺术延伸到各个角落。

——健康服务。健康，是生活的原点。为了让健康融入生活方式，绿城服务已实现健康服务的全面覆盖，累计为业主建立健康档案22万余份。通过健康档案，了解了业主基本的身体指标、饮食规律、生活习惯及健康需求，为开展系统全面的健康服务提供了依据。

【字幕：健康咨询、基本身体指标检测、健康回访、家庭环境健康指导、健康讲座与沙龙、老年人健康服务、公共卫生防疫信息发布与提示】

【字幕：2011年，累计服务的业主达223万余人次。】

——文化教育服务。与文化的最小差距，便是与未来的最大交集。文化教育服务不只是传统的公共文化活动，更是覆盖人的全生命周期的公共文化产品。

一年一度的"海豚计划"，让孩子们在欢乐水花中畅享盛夏之旅。专业的趣味游泳培训，从源头上杜绝安全隐患，业主满意率达到100%。

【字幕：截止到2012年，绿城服务累计为34000余名小业主提供了免费游泳培训。】

"幸福工程"，通过多姿多彩的活动，让社区中青年群体的幸福生活如影随形。

针对老年群体的"红叶行动"，弘扬仁爱孝义的精神，既透着浓浓亲情，又彰显融洽邻里关系；"颐乐学院"帮助无数中老年朋友成为"健康老人、快乐老人、有为老人、成功老人"。一个又一个动人的故事，通过人性的柔软，创造出丰富的精神盛宴。

——居家生活服务。最温馨的呵护，一定在你回家的路上。会所产业服务链，通过多种配套服务，让房产不再是单一的居所，而是被赋予了生命的家园；全面系统的餐饮服务，让您在家门口也能享受舌尖上的起舞。

为了让人们进一步享受宾至如归的感觉，绿城服务还陆续引进各类优质商家，打造园区500米内便利生活服务圈。

在绿城服务看来，园区生活服务体系不断拨动人们的心弦，让城市的安全程度、放心程度、便利程度、舒适程度、老人的幸福、小孩的欢笑，都会更多一点。

第三部分 仁爱之人

"仁者，人也。"——《中庸》

人，是出发点，也是目的地。绿城相信，只有生产者和服务者本身精彩，才有产品和服务的精彩。从进入绿城的第一天起，员工就被作为第一产品，得到公司的呵护。从新员工培训到总经理团队培训，从消防演练到绿城大讲堂，绿城服务将公司还原成学校，培训是给予员工的最大福利。

成长，意味着挑战，更意味着关爱。绿城服务深刻洞悉每一名员工最真实的声音。用环境留人、用感情留人、用发展留人、用待遇留人。每一名劳动者都能享受到荣誉、成果以及尊重。今天，庞大的队伍，不只是一个数字，更代表一份忠诚。

在强化自身的同时，绿城服务更紧跟时代步伐，开启了校企合作的新模式。不同的专业院校，活跃着一个又一个优秀学员。他们的命运因"绿城服务"而联系在一起；绿城服务的血液因他们而不断丰富。他们是"接力棒计划"的传递者，是"理想计划"的承载者。

生生不息，畅想未来。讲道义、走正道、得正果。绿城服务犹如一位使者，用心传播着仁爱的力量，为员工创造平台，为客户创造价值，为城市创造美丽，为社会创造和谐。这种力量将推动绿城服务成为中国最具完整价值的园区生活服务商；这种力量在穿越时空后会依然让我们感到温暖。

片尾（黑场字幕）

仁者安仁，知者利仁。（注：《论语·里仁》）

服务改善生活

——绿城服务

三、画面截图

没有风格便是战略错误
——雅克设计10周年宣传片

不知谁说过,宣传片没有风格,那是最严重的战略错误。其实,不光宣传片,各行各业鉴于成本的考虑,都学会了复制,从而造成千人一面,风格也就无从谈起。

2011年雅克设计,刚好成立十周年,他们要做一个宣传片,但因为筹备典礼,对宣传片本身也没有什么想法。有时,世界很奇怪,想法太多,太多东西加到上面,反而变得面目全非。也许只有忘记目的才能抽离出一些东西,美才能呈现出来。换句话说,没有想法可能是件好事。忘掉影视才能做出好的东西。对于该片,我是这样理解的:

10年前,雅克从一粒种子开始萌发;今天,雅克已经枝繁叶茂。如果,用一个词来形容十年来的历程,它就是生长。生长,代表着一种向往和追求,代表着一种力量和希望,代表着不受束缚、永不停息的脚步。生长,让我们感受到智慧的光芒,源源不断的灵感的迸发。只有当"生长"的概念与该行业(建筑设计)结合,才能灵肉合一。

因此,该片突破传统的表现形式,采用3D后期制作,没有旁白,主要通过画面进行表现,有着较强的视觉冲击力和感染力。

有时你说得很多,但观众不买账。所以无用多说,对雅克而言,用作品说话就是最好的表达,体现设计才是最好的风格。

于是,画面从一张白纸开始,不同的建筑开始生长,灵感不断生长,公司规模不断生长,全国的版图在生长……

编号	氛围图	画面说明	字　幕
1		一张白纸入画。原点。坐标系XYZ轴延伸。	始于2001年。 源自时代的呼唤，一个梦想在生长。
2		各种设计符号从白纸上生长出来。	用内心的澎湃和灵感的迸发。
3		动感音乐响起，符号开始组合，一座建筑层层拔起。	感知城市的体温。
4		线条变成实体，立面幕墙，映射出蓝天，白云快速流动，雅克最有代表性的建筑（或第一个建筑）呈现眼前。	镌刻时代的表情， 表达最真诚的问候。
5		镜头拉远，另一建筑崛起，透视图。	每一个坐标的崛起，都是我们成长的印记。
6		越来越多的建筑像雨后春笋一样崛起。	
7		城市建筑的上空，多个线条延伸，出现各大建筑的名称。	用品质成就品牌，这是时代最好的献礼。
8		嘉兴南湖革命纪念馆、福建永定海峡客家文化城、昆山阿里巴巴电子商务大厦、赛格国际公寓、杭州西湖8号公馆、杭州多蓝水岸住宅区、杭州汇盛德堡住宅区等建筑素材扫描。	

编号	氛围图	画面说明	字幕
9		镜头快速拉移，出现中国地图。	版图在延伸，梦想在壮大。
10		中国地图上，雅克的业务网络不断闪烁着。	
11		镜头拉伸，办公室，两名中层正面对营销网络进行交流。	以诚为本，以信于人，80余名设计师，不断赋予建筑新的内容和时代特征。
12		接着，镜头开始展示员工们的各种工作写照，配合手势表情呈现一些设计符号。	青春的脉搏在不断跳动，创新永无止境。
13		各种各样的柱状图增长。荣誉成果展示。	在成长与成功的互动中，保持与时代的呼吸。
14		不同时期的LOGO快速迭现，最后定格在今天的LOGO上。镜头拉伸，是公司形象墙，前台小姐微笑致意。	在变与不变之间保持内心的对话。
15		董事长口述。	10年前，我们凭着对理想的追求，创立了雅克汉方，10年间，凭着锲而不舍的努力与创新，雅克人在中国的建筑设计行业写下了闪亮的名字。而下一个10年，雅克汉方不仅是每一名员工成长的最佳平台，更是民族的骄傲。

编号	氛围图	画面说明	字幕
16		黑场字幕。	雅克持续成长的动力来自哪里?
17		一组组员工团队自信地面对镜头, 几名员工的手叠在一起。	来自员工
18		客服接电话,与客户握手等特写。	来自客户
19		客户LOGO集锦	
20		各种奖励,社会名誉等	来自社会
21		最后,所有画面以小画面的形式在时间轴上向远处游移。伴随画面的移动,出现历史大事记: 2001. 2002. …… 2012.	
22		当画面出现2012时,强劲的音乐收尾,回归到一张白纸、一枚印章印上去,出现10周年LOGO。	倾情十年,共创未来。

画面截图

迟到的，要做领跑者——和诚汽车宣传片

对于汽车4S店，我并不陌生，早在2008年的时候就写过元通的宣传片方案。对于老牌企业虽然得心应手，但对于较新的品牌，是否还能游刃有余呢？

和诚汽车作为一家汽车品牌4S店，起步时间较晚，2004年，它开了第一家店，和诚由一支以80后为主的年轻团队组成。对于该宣传片的制作，他们有着明确的需求，原文如下：

希望看到该片的人收获这样三条信息：

一是，从无到有到大，飞速壮大，实力越来越雄厚，在短时间内有了大变化，这一点一定要向外界传递；

二是，团队正全力由大到强，打造"精致服务、和诚制造"的服务品牌，并且服务能力有明显的提升；

三是，和诚汽车将"人"作为核心竞争力，这样的企业文化要体现出来；

四是，希望片子时长控制在3分钟内。

如果按照传统套路，讲历史、讲规模、讲生活馆的话，那么都会是一场灾难。同时，该企业可拍的画面较少，千篇一律的表述只能减分，无法传达和诚汽车的真正核心意图，这需要我们用一种不同的声音进行表达。

在现实中，你可能会发现，最容易引发共鸣的往往是那些平实而又不平凡的声音，这种声音极具穿透力，从侧面将企业形象和盘托出，此类表现例子，如曾经流行的《凡客》系列广告。

因此，本片将传统仰望的视角变为平视，不再突出硬实力，不再局限于4S店本身，而是从软实力上着手，通过平实的语调，讲述不平凡的奋斗和热爱，让人感觉这里是有故事的，由此表现强大的爆发力和生命力。

在内容上，团队在逆境中求生存、对目标的锲而不舍、远见有谋略等狼

性品质在平实化的口述中一一展开。同时，对整车、零部件销售，到售后服务，信息反馈等4S的服务内容，也可以恰到好处地得到呈现。

有句话说：如果你不喜欢写，也就没人愿意听。因此，对任何一部宣传片而言，你都要带着情绪写，把自己放在里面写，有诚意地表达，而不是明目张胆地吹捧。本片旁白只字不提企业如何如何强大，而是通过软广告的形式，以小见大，反衬出企业的价值和力量。

稿子发过去后，很快便得到了客户的共鸣，随即进入拍摄制作，可见和诚的速度和效率，也在某个角度反映了该企业"迟到的，要做领跑者"这个主题。

（注：该片创意方向陈宇翔亦有贡献。）

序号	同期配音	画面概要	字幕
1	当世界早已被唤醒时， 也许，我们刚刚启动引擎。 那……到底行不行？	清晨，光影的变幻下，熙熙攘攘的城市，川流不息的车辆。4S店刚刚开张时的场景，员工们开始一天的忙碌。	始于2004年
2	适者生存的年代， 想让世界记住我们的面孔， 就需要我们用最深的热爱， 最真诚的心， 来创造每分每秒的感动。	年轻的员工们把展厅、维修车间等都整理得整洁无比。 员工们迎接顾客，向顾客耐心介绍等画面。	
3	困难，有时会突如其来， 迷惑，却是因为有太多的选择。 把青春交给和诚， 年轻就意味着锲而不舍。 不在乎一点一滴的失落， 不留恋沿途的美景和诱惑。 多少次激情与理性的碰撞， 我们变得成熟， 多少次成与败的考验， 我们让信仰的旗帜高高飘扬。	有员工面临困惑时，相互鼓励，终于小有成就和收获。 表现团队的力量，一起学习讨论。一起打球玩耍，一起创新销售模式、办公流程，展现年轻人的创新意识和活力。	
4	当越来越多的人集聚在这里时， 服务也被不断注入新的含义。 用心感知，拥抱变化， 在学习和创造中蜕变、进化， 在感激与回报中前行、进步， 在有形的世界中让服务无界。	体现创新和服务。借助后期制作，比如员工脑海中浮现的汽车透视图，零部件透视图，员工的熟练操作能力等。 高瞻远瞩的意象性画面。	

序号	同期配音	画面概要	字幕
5	当我们的表情越来越丰富， 带给世界的节奏也越来越明快。 不同的品牌， 传承着同一个理想与信念； 不变的本色， 传递永恒的价值与情感。	随着动感节奏的加快，借助后期的力量，巧妙地展示和诚的多个4S店。	和诚奥迪、和诚八下里丰田、和诚阳光、和诚城北、和诚通达、和诚城西
6	真诚面对，用心服务， 让客户感受到一扇扇打开的窗口。 齐聚一心，不畏艰难， 解决每一位客户的燃眉之急。	规模扩大后，服务品质不断提升。	
7	把客户价值作为成长的试金石， 才能将热情化为时刻的行动。 用坚强让生命怒放， 用不懈的追求，让活在当下的人们完成对城市的全部想象。	重点展示和诚奥迪、和诚八下里。	奥迪在亚洲最大的城市展厅——超豪华七星级会所，江省最早的丰田汽车特约维修中心。
8	这一刻你需要的不只是我们的热情，还有信任 这一刻你需要的不只是我们的快速，还有安全 这一刻你需要的不只是我们的及时，还有贴心 这一刻你需要的不只是我们的高效，还有责任 我们懂车，更懂你的心	购车 维修保养 24小时拖车 事故理赔	
9	既然目标选择了地平线， 留给世界的只能是最动人的身影。	展现最酷的身影，团队的身影定格。	
10	A：战胜自己，才能赢得世界。为了更有效地提供服务，我们准备好了。 　　B：永远不会活在昨天，新变化，新服务，我们准备好了。 　　C：从相识到相知，让服务始终如一，我们准备好了 　　合：精致服务，和诚制造。我们准备好了。	不同的员工进行口述。	

序号	同期配音	画面概要	字幕
11	不在乎时间的逻辑 只在乎时刻的努力 迟到的，要做领跑者。 和诚汽车！ 和聚心、诚立业	将握紧的拳头松开（特写），立刻阳光绽放，天地间云蒸霞蔚，壮观万象，或加一些狼昂头号叫的画面。	和诚汽车 LOGO落板

画面截图

美容类

聚光灯下的梦工厂——华山宣传片

背景

世界正被抹平。如何在竞争激烈的美容整形行业里脱颖而出？什么样的创意表现能让品牌形象更加立体而饱满？什么样的文案更有销售力？

"要整容，到华山。"这句话曾在杭州的大街小巷传诵了30年。2013年，华山正值30岁的生日，她要做的就是华丽的转型。这一年，新LOGO诞生；这一年，新办公楼落成。并且，华山出炉了一条新的品牌主张：改变，活出你的梦想。

在这样一个见证成长、见证奇迹的年份，看似简单的宣传片突然变得复杂起来。因为这部宣传片将承载着华山的厚重和使命，又要承载着华山的时尚和生命力。在这个承上启下的年份，华山想说的内容太多了，已经突破了一部宣传片的承载能力。

因此，在双方反复沟通下，决定多做几部片子，从不同角度展示立体而饱满的华山。

梦想四重奏篇

宣传片不是万金油。一部宣传片打天下只能是个童话。但很多企业为了省成本，都希望做一部大包大揽的片子，受众面不限，用途不限，可想而知，

最后出来的片子只能是宣传册或网站的翻版。

值得庆幸的是，越来越多的企业开始意识到这一点是错误的，新的意识开始抬头。比如华山，在经过几轮沟通后，大家意见达成一致，第一部片子肯定是部功能片，要告诉别人华山是谁，华山做什么，华山的优势是什么，华山未来的发展是什么。因此，在创意上不能天马行空，一定是源于传统的创意。

于是，就有了《梦想四重奏篇》。走进华山，犹如走进一曲华彩乐章。

开篇
浙江省第一家民营医疗美容医院
专业传承30年，
60多位国际专家团队
百万口碑的力量
华东医疗美容品牌

【画面：开篇一系列有代表性的数字以特效字幕的形式表现，形成视觉冲击力】

第一部分 大调·积淀成就品牌

美，千百年来不变的梦想。源于美丽梦想的追求，杭州华山连天美医疗美容医院于1983年诞生，从此，浙江省第一家民营医疗美容医院与无数人的命运交汇在一起。

这是一种不断迈进的节奏，更是一种不断改变的力量。今天的华山已发展成一家面向国际、扎根中国的高端品牌型医疗美容医院。核心业务涵盖医疗卫生机构投资与经营管理。目前，华山已在中国杭州、上海、武汉、苏州等地开设10余家连锁品牌机构，成为中国高端医疗美容行业的旗帜性机构与领创者。

【画面：古往今来，一些追求美的素材】

【画面：30年大事记】

【画面：新大楼外观\总体展示\全国分布】

第二部分 协奏·技术成就专业

改变，来自世界潮流的呼吸，更来自自身的思考和打造。

30年来，华山秉承"医诚、术精、和谐、创新"的医院精神，倡导"视手术为艺术"的经营理念，超前快速发展，今天已形成整形美容、皮肤美容、微整形、牙齿美容、年轻化、中医美容六大产品运营中心。60多位来自美国、德国、韩国、日本的国际专家团队，用海外归国MBA式的先进理念，为广大求美者提供媲美世界的精湛技术。全立体艺术鼻雕、六维定制面雕、复合微整形等12大经典项目，享誉华东市场。

作为话语权的代表，院长高俊明先生独创G.D三维立体微整形注射技术，有力推动了微整形技术由普及转向更为深入的精雕阶段。被广大求美者誉为"全能面雕王"。

美，不仅仅是一个手术，美的真谛在于和谐。华山倡导综合设计的理念，为顾客提供自然美、协调美，即将设立的形象设计管理中心，将为顾客提供综合塑美的基地。

打造美丽奇迹，活出自我梦想。2006年杭州第一人造美女张小仙、2007年"人造李湘"李瑶，中国整形十佳医院、华东隆鼻教学基地、中国乳房整形研究中心等，让华山在全国整形界美名盛传，从而一举奠定华东医疗美容品牌的行业尊荣。

【画面：镜头进入医院内部，团队思考交流等写照\6大中心\国际专家团队素材或实拍】

【画面：12大经典项目展示，一些先进设备特写】

【画面：院长高俊明先生工作写照】

【画面：人造美女素材】

【画面：多个荣誉称号】

第三部分 和弦·服务成就口碑

如果说创新技术为梦想保驾护航，那么创新服务则为梦想插上腾飞的翅膀。在开展基于国际化技术营销的同时，华山传承"留精品、交朋友、创造美、传播美"的品牌理念，积极引入具有国际水准和特色的服务体系，实施顾客满意度管理，营造家居愉悦轻松的顾客体验氛围，坚持为顾客提供标准化、特色化、个性化、定制化的温馨式与尊贵式服务。

丰碑永远来自于客户的口碑。超百万顾客在改变中活出梦想，"做整形，到华山"，更成为中国整形行业的经典口号。

以服务为基石，化责任为动力。华山倡导"用心做慈善"的理念，开展"美丽慈善浙江行"大型公益活动，引导浙江整形行业的社会责任塑造，成就一段又一段佳话。

【画面：员工与顾客的互动，体现服务、美好的环境体验】

【画面：户外广告、品牌推广的素材】

【画面：慈善活动素材】

第四部分 交响·领先成就未来

有一种感动，源自微笑；

有一种信心，源自智慧。

未来的华山致力于成为国际医疗美容的翘楚。用职业的艺术打造每一份娴熟，用人性的态度传播关于梦想的正能量。

因为，顾客的潜力便是华山的动力；

因为，顾客的需求便是华山的追求。

因为，一个声音正越来越响：改变，活出你的梦想。

【画面：各种微笑的汇聚、各种服务镜头集锦、一组组员工团队展示】

【画面：LOGO落幅】

画面截图

互动更为生动——华山宣传片之专家篇

说起专家，很多人头脑中马上浮现出白大褂的印象。严谨古板总让人敬而生畏。而对于美容整形医院这样的"梦工厂"来说，专家更像是美的缔造者。

为了让专家形象更加亲民，文案中，我采用平视的角度，以一种带有时尚气息的语调进行表达，让一个个小问句成了兴奋剂，让专家与顾客的互动更加生动。

是谁，让你完成蜕变之旅？

又是谁，让你的人生有了不一样的意义？

红地毯，晚礼服，绝代佳人，一顾倾城；

T台秀，镁光灯，明眸浩齿，楚楚动人……

这一切的一切，同样可以来自这里：一个打造美丽的源头，一个令人心动的梦工厂——华山。

"做整形，到华山"，一句话，穿越30年的时光，让她熠熠生辉。今天，历久弥新的华山正以新的姿态呈现在世人面前，并以梦想之名向美丽整形行业致敬。

一家医院最具竞争力的是什么？当然是专家团队。

无数想改变命运的人之所以来到这里，是因为高俊明院长所带领的金牌团队能让你真正活出美丽。

高俊明院长——泛亚地区面部整形与重建外科学会（PAAFPRS）中国分会理事，韩国整形美容外科医院名誉院长，《中国美容医学杂志》编委，中国

医师协会美容与整形医师分会委员，独创G.D三维立体微整形注射技术，在内窥镜丰胸、眼部综合整形及鼻部综合整形领域有着相当高的造诣，被誉为"全能面雕王"。

在这里，你的潜力就是华山的动力。华山通过三大科室，60多位国际专家组成的团队发现你的潜力，并为您的美丽保驾护航！

1. 整形美容科

天使面孔瓜子脸，可能吗？

他们说：YES（是）。

完美面部，术后无痕，可能吗？

他们说：YES（是）。

他们相信，整形美容如同一座建筑，出色的外观设计来自于坚固的核心结构。他们更相信，每一次手术既是一次与柏拉图的对话，又是一次"道法自然"的审视。他们既是明星的御用医师，又是心灵雕刻师，他们用艺术家独有的审美情趣，用最富有韵律的线条来和谐地表现真实的个体。六维定制面雕、全立体艺术鼻雕、全面部综合除皱，一系列经典项目让你拥有内外兼修、身心平衡的个性之美，轻松获取世人青睐。

顾客1（口述）：我当时对自己没有抱太大信心，因为偶然的机会来到这里，是××主任亲自给我设计方案，没想到，效果真的非常棒，周围的朋友说我很像韩剧里的某个女星，所以感谢华山，让我有了一次新生。

顾客2（口述）我跟很多女性一样渴望美丽，幸运的是，我遇到了××医师，他更像一位艺术家，纠正了我对美的片面认识，让我找到了属于自己的美，并且这种美是无可复制的，我发自内心地说声：谢谢。

2. 皮肤美容科

让水嫩肌肤完美无瑕，让老化肌肤恢复青春，华山连天美三度空间美肤中心专注于皮肤美容的专业、治疗、护理。借助国际顶尖医学设备，全程皮肤

检测，个性化美肤管理，通过三度祛斑、三度嫩白、三度冻龄术等多种手法，重现细致嫩滑的完美肌肤，是您贴心的皮肤管家。

3. 牙齿美容科

一笑千金，千娇百媚。最美的笑容从"齿"开始。华山连天美牙齿美容科汇聚了一支强大的专家劲旅，他们通过冷光美白、德国"美容冠"、种植牙修复等手段，只需30分钟，便可彻底解决多种牙齿问题，为万千亚洲爱美人士带来美牙新体验。

（口述串联）

高院长：医生是生命的守护神，整形医生是美的使者。

冷奎仿：求美者的美丽是我们的首要理念。（出现字幕：第30届美国达拉斯鼻整形研讨会会员）

刘中策：细节决定成败，责任重于泰山，尽最大努力完成求美者的美丽心愿。

郭坚：以专业的技能、诚信的态度服务每位顾客。用和蔼的态度、团结的精神共事每位同行。

李超：您给予我一份信任，我为您服务一生。

冯国松：以更多的人文关怀，建立和谐、互助与健康的医疗氛围。

吴国兴：以我的专业和设计理念为顾客定制最佳的美牙方案，来达到顾客满意的效果。

郭桂云：：顾客的需求就是我的宗旨。

（合）

我们和你有一样的态度：视手术为艺术。

我们和你有一样的使命：改变，活出你的梦想。

画面截图

向梦工厂跨界——华山宣传片之年轻篇

网上曾流传一个跨界的段子：移动、电信和联通互搏这么多年，今年才发现，原来腾讯才是竞争对手。其实，不光商业模式玩跨界，品牌定位和传播也在跨界。

具体到本案，如果该宣传片还以"医院"的定位进行构思的话，那么可以想象，画面中将会充斥着一个又一个的白大褂，观众被点燃的将是本能的负面情绪。

相反，用跨界思维构思，那么，华山不再是医院，而是打造明星的梦工厂。

所谓年轻，其实就是像明星一样打破岁月的魔咒，时刻光彩照人。按照这样的思路，整个文案避免了传统的就事论事，摆脱了自说自话，调性上时尚动感，富有张力。最终给观众这样的一个感觉：从这里走出来的顾客俨然像一个个明星。因为变得年轻，从而延续不一样的精彩，不一样的故事。因此，这种看得见、摸得着，以感性示人的梦工厂般的体验才是整个视觉的核心。

从奥斯卡颁奖典礼到巴黎时装周，从潮流秀场到时尚派对，明星们不老的神话告诉人们：女人的自信，不是来自浓妆艳抹，不是来自披金戴银，而是来自一张年轻的脸。

庆幸的是，年轻不是明星的专利，因为，越来越多的女性打破了岁月的魔咒，越来越多的女性在这里重生并遇见年轻的自己。

走进华山，便走进了一座美丽蝶变的理想圣殿。秉承30年的专业经验，华山通过成熟的年轻密码技术，打造出属于她们的年轻style。

你可以采用灵活的周期性治疗手段，每周或每月，甚至每半年一次，逐

渐打破衰老。华山懂你的肌肤，更懂你的心情，持续改善的年轻，让你身上的每一个细胞说话。

你也可以像众多明星一样，采用国际领先的热玛吉技术（字幕打出：全球抗衰老全能冠军），一次治疗，可让紧致的肌肤持续2-3年。在这里，只需一杯下午茶的工夫，就让40岁的你拥有20岁的肌肤。

当然，你也可以定制专属于你的套餐，如同一款私人礼服，适合你的才是最好的。

青春靓颜套餐，有效对抗因工作压力大，生活作息时间不规律而导致的轻微皱纹，让即将步入中年的你再次回到青春的那一刻。

名媛驻颜套餐，针对事业竞技场上的工作狂人，让深层皱纹、严重色斑、毛孔粗大、皮肤松弛等一系列问题迎刃而解，你的面部轮廓重新变得精致耐看。

至尊焕颜套餐，消除或冲淡岁月留下的痕迹，让进入衰老期的你同样拥有重拾青春的权利。

同时，华山深知，每个人心里都有一个奥黛丽，因此，你也可以通过注射加光疗的复合微整形方式，在专家团队巧夺天工的精湛技术下，还原一个更年轻更美丽的你。

这是一个眼球经济时代。为了获取社会青睐，每个人都有着不同的青春故事。故事的开始，有各自的版本，故事的延续，却在这里。

华山相信，

年轻态是所有明星、所有女性的终极梦想。

永远保持25岁，这是送给自己最好的礼物。

让年轻的梦想开始复活，让世界的生动因你重生。

她们来了，你在哪儿？

画面截图

政府类

政府可以讲故事
——钱江新城10周年成果展示之新杭州人篇

众所周知,钱江新城是杭州的CBD,是城市未来的新中心。钱江新城的建设是杭州迈向21世纪最具里程碑意义的大事。2011年是钱江新城迎来10周年的日子。在接到任务时,我了解到,该片是成果展示的宣传片。

成果展示的片子,相信你也看过很多,基本都是传统套路,带有明显的八股痕迹。在构思之初,按照领导意图,想策划一篇与众不同的方案。

都说,文案是纸上销售,那么,什么样的销售才能打动人?答:讲故事。以下是策划方案。

前言

这是一次10周年的历史回顾与成果展示。

前8年,是从西湖时代迈向钱塘江时代,新城规划建设与发展的阶段。

后2年,是开放日以后,新城发挥功能,成果荟萃的阶段。

未来,伴随二期工程和城东新城的建设,属战略发展阶段。

在这条时间轴上,充分体现了跨越的过程:钱江时代的跨越,城市重心的跨越,人民生活方式的跨越。

在这条发展脉络上,我们更感受到各项成果所带来的繁华:城市功能、创业投资、生活起居等。

因此,我们的主题定位:十年跨越,一城繁华。

创作说明

对成果的检验往往来自于民生,细节之处打动人。

作为杭州世纪初的伟大工程,钱江新城改变着城市,影响着百姓生活,能直接在市民身上反映出来。

因此,我们想转换角度,希望以新杭州人的视角,通过见证的方式,来展示我们的成果。

主线

祖孙三代人。

他们代表着西湖——钱塘江——未来的传承和跨越。

他们代表了广大的新杭州人,通过他们的客观见证,宣传片会更有说服力。感性的叙述方式与节奏明快的画面相结合,既突出了钱江新城的内涵,又表现出了她的大气和开放。

框架结构

(注:本片创意叶萌亦有贡献。)

开篇:
德国设计师谈总体规划(德语旁白+中文字幕)。

正文:
十年前,我常常站在西湖边,那是我背着行囊落脚的第一站。

拿着第一张名片,我相信,城市与我的距离并不遥远。

【画面:男子背着书包站在西湖边看着来往的人群,学生时代的模样,充满梦想和期待】

父亲是名工人,他的一生似乎注定为建筑而活。多年来,他的口袋里装满了金,也装满了沙。

他常常告诫我：人有两只眼，一只向后看，看他的历史；一只向前看，看他的未来。作为一个新杭州人，我的未来又在哪里？

【画面：工地上，父亲忙碌的身影。父子两代人的工作写照对比】

每一个黎明时分，很多像我一样的人通过这座桥穿梭于城市的南北。远处，高高的脚手架上，父亲总是有条不紊地延续着这座城市特有的节奏。

他告诉我，他正在建造一座绝无仅有的新城。很多世界500强企业会把总部放在这里。

【画面：清晨，三桥上川流不息的车辆。】

【画面：空气中传来男女声混杂的电波声：城市东扩、旅游西进、沿江开发、跨江发展；从西湖时代到钱塘江时代……】

【画面：建筑施工现场画面】

【字幕：2001年，杭州大剧院破土兴建】

父亲说的那座城一直记挂在我心里。随着一座座建筑的崛起，我知道，这座日新月异的新城叫钱江新城。

【画面：钱江新城建筑群层层拔地而起，整个大景展示】

【字幕：2003年7月1日，市民中心开工建设】

【字幕：2005年1月22日，杭州国际会议中心举行奠基仪式】

谜一样的建筑，谜一样的色彩。2008年，一场世纪的狂欢，揭开了她神秘的面纱。

【画面：欢快的音乐响起，开放日的画面开始出现】

【字幕2008年9月30日，钱江新城核心区开放典礼暨首个"城市日"活动启动仪式】

（后2年介绍）

悦耳的交响乐带着城市的久远，以及她的现代。

【画面：杭州大剧院交响乐演出】

五湖四海的人们在这里汇聚，展现着城市的动感和活力。258米，那是杭州的另一个高度。

【画面：国际会议中心，高端峰会镜头】

【画面＋字幕：浙江财富金融中心】

在这座东方休闲之都，人们有了更多的去处；在这座生活品质之城，人们更多了一份难得的体验。她用高度彰显着个性，又通过空间呈现着最温暖的一角。

【画面：杭州市图书馆、市民中心、嘟嘟城】

【字幕：亚洲最大少儿体验馆——嘟嘟城】

杭州是属于水的，钱塘江的水赋予这座新城更多灵性。

杭州是有梦的，每个人在这里拥抱变化。

【画面：城市景观阳台】

当很多人迷失在钢筋水泥的丛林时，这里的人们却能感受到大地的呼吸。

【画面：优美的自然景观】

大自然的手造化了西湖，人类的智慧成就了钱江新城。她让我们同时掌握经典与繁华，也许这就是精致的人生。更多的守望者，与我一样，见证着这座城市的变迁，也享受着她所带来的美妙。10年的时间，新老杭州人完成了这座城市的另一种想象。

【画面：万象城购物镜头。老外们纷纷举起大拇指，并说道：Yes, Hangzhou】

【画面：钱塘江上的集体婚礼，更多动感时尚的镜头】

（开始展现二期工程）

但想象还不止于此,父亲说,地平线上,这里又会有新的梦想升起。一条运河隧道,正将生活品质的触角向远处延伸。

【画面：三维浏览二期工程】

延伸的还有速度。在太阳升起的城东,一条条大动脉开始构建城市的脉搏。将来,这里与世界真正连通。和许多世界发达城市一样,这里将变得更加繁华。

【画面:沪杭高铁、城东新城】

（结尾：）

今天,我有了一张属于自己的新名片。但我知道,这座新城本身就是一张名片,一张承载梦想的金名片。

【画面：男子穿着整齐的西装站在城市阳台上眺望】

面对扑面而来的新气息,我明白了父亲的那句话,钱江新城就是杭州的另一只眼睛,在这里能看到未来。

【分割画面：男子慢镜转身,望着钱江新城；父亲的面孔再次浮现】

不远的未来,我们的后代也会再次踏上这块热土,这座新城也将带来更多精彩。因为,他们的眼睛里看到了天堂,一个真正的天堂。

十年跨越,一城繁华。——钱江新城

【画面：慢镜,江边,小孩子迎着朝阳奔跑,梦想天堂的音乐响起,LOGO落幅】

背后的发现,真正的主角
——钱江新城10周年成果展示之人文篇

事情总没有预想的顺利。当你满怀激动地将稿子呈现给客户时,当你真正与客户面对面沟通时,却发现事情没那么简单。

这一天,在钱江新城指挥中心,我们认真听取了客户领导的讲解。透过他们对钱江新城饱含热忱与情感的描述,我们在另一层面有了新的发现。

可以说,他们对钱江新城的付出远远超出我们的想象。他们发扬"白+黑"精神,在时间有限、人员有限的情况下,能够让各项工作开展得如火如荼,实在不简单。一片繁荣的背后的内容才是本片要展示的核心,建设者们才是本片的主角。

一部宣传片可以营造多种感觉,主角变了,侧重的内容就变了,所彰显的精神世界也变了。综合以上因素,该片带有一定纪录片的性质,在短时间内,既要梳理新城的来龙去脉,又要展示成果,同时,更要表现成果背后人的故事。当明确了这些,下笔也就容易了。

逻辑说明:2008年的开放日是最具代表性的大事,因此,以开放日为引子,先展示成果,再展示成果背后新城人的精神。众所周知的事实将通过画面进行展示,旁白以叙述性的语言主要讲述人的力量,人的精神。

序号	画面概要	解说词
1	早晨,朦胧中的钱江新城美景,一天的动感活力镜头集锦。光影游移,投在不同的建筑群上,市民写意镜头,人们仰望着幢幢高楼。	
2	2008年开放日活动镜头集锦。	2008年,每个杭州人都记忆犹新。 这一年,他们首次目睹了杭城真正意义上的CBD。这座城市的新中心,以她独有的面貌,让人们有了最真实的注视。 时至今日,那些曾经关于未来的猜想和畅想,比任何时候更清晰和具体。使命,荣誉,智慧,汗水,一切的一切都为了她,她的名字叫钱江新城。

序号	画面概要	解说词
3	西湖及市中心城市画面。	多年前，人们就开始不断思考：面对西湖时代的文明，新城应该往何处去？在8000年的历史年轮上，又该呈现怎样的面孔？
4	早期资料：泥泞滩涂 规范蓝图、建筑施工现场画面。	没有参照系，没有套路可循，这意味着必须站在更高的视野去审视一个世纪的命题。 一片泥泞的滩涂，给世人留下无比悬念；15平方公里的规划蓝图，决定了这座新城将是绝无仅有。
5	【规划部门口述：谈规划方面的初衷及难度】	
6	空气中传来男女声混杂的电波声：城市东扩、旅游西进、沿江开发、跨江发展；从西湖时代到钱塘江时代…… 杭州大剧院建设资料 【字幕：2001年，杭州大剧院破土兴建】	"构筑大都市，建设新天堂。"在城市发展的号角下，浙江最大的这条江，开始唤起城市的另一次新生。 这是5000年的一次回眸，更是一次使命的召唤。
7	多个标志性的建筑崛起，大景展示。	钱塘江畔，一座又一座的标志性建筑开始崛起，如同一个又一个代言人，它们与世界比肩而立，接受着城市的检验，在向这条江致意的时候，已然完成了时代交付的历史使命。
8	仰拍建筑镜头，天空流云 脚手架上，建筑工人写照 领导层铺开设计图纸运筹帷幄，高瞻远瞩，穿插一些地标建筑：国际金融中心、杭州大剧院、市民中心、波浪城、地下管道等。 管委会大楼。 醒目的口号："你今天去工地了吗？""你今天完成任务了吗？"	在这片热土上，钱江新城支撑起了一片天空。而在天与地之间，永远活跃着一群人。他们用脚踏实地的精神，让理想与现实进行对接。 在这里，每一项工程都是一场战役。 每一个建筑背后都有一段关于坚持的故事。 新城人用超常规速度与滚滚不息的钱江潮一起奔跑，10年，是他们给自己订下的一份精神契约。把整个世界背在身上，坚持与拼搏构成了新城人的缩影。
9	【建设部门口述：谈建设的艰辛】 （口述内容视情况可打散在不同段落）	
10	相关资料。 荣誉称号。	太阳每天从东方升起，每一份上升的希望，每一次艰难的超越，都是新城人前进的动力。 他们用"白+黑"精神，建设起多彩的世界。在为城市奠定坐标的同时，也找到了个人的价值坐标。

序号	画面概要	解说词
11	【设计师口述：薪水虽不高，但因为热爱这份工作才来的】	
12	展示钱塘江新城所发挥的功能：杭州大剧院交响乐、市民中心、杭州图书馆、嘟嘟城等 【字幕：亚洲最大少儿体验馆——嘟嘟城】 万象城购物镜头。老外们纷纷举起大拇指，并说道：Yes, Hangzhou 钱江上的集体婚礼。 更多动感时尚的镜头。	今天，他们通过自己的生动实践为新城注入了灵魂，大气开放构成了钱江新城的独特气质。 聆听速度与征服的交响； 感受时间与空间的华尔兹。 每一寸肌理都表达着这座新城的张力。 在这座东方休闲之都，人们有了更多的去处，在这座生活品质之城，人们更多了一份难得的体验。10年的时间，新城人完成了城市的另一种想象。
13	【画面：三维浏览二期工程】	但想象还不止于此，未来，地平线上，钱塘江与运河牵手，是新城人的又一个目标。
14	【画面：沪杭高铁、城东新城】	不仅如此，在太阳升起的城东，一条条大动脉开始构建城市的脉搏。将来，这里与世界真正连通。和世界上许多发达城市一样，这里将变得更加繁华。
15	城市夜景俯瞰，流光溢彩场景。 LOGO落幅。 【字幕：谨以此片献给钱江新城的规划者和建设者们】	把历史的荣耀沉淀在心里，把渴望的目光投向未来。 这是时代的丰碑，又是心灵的记忆。面对生生不息的钱塘江，我们有理由相信，新城的明天会更美好。

感受大地的呼吸——
杭州市土地利用规划多媒体演示片

做土地规划工作宣传片的文案，内容非常抽象枯燥，大量的专业术语、密密麻麻的数字足以让人崩溃，但作为一个文案写作者来说，不挑单是基本素质。跟国土局沟通时发现，他们之前已经有了一部宣传片，时长达半小时，如同教科书，看得人恹恹欲睡。因此，客户希望重新制作一部宣传片，能够形象而生动地再现土地规划的内容。

对于使命艰巨的二手单，临危受命早已成为习惯。我知道，面对浩瀚的没有生气的文字，只要焕发出它们的灵性，变得有那么一点味道，就可以达到目的。

一、对原宣传片的几点看法

原宣传片较为全面翔实地反映了土地规划修编的内容。但对于视频解决方案而言，过多的数字信息大大降低了艺术感染力，平铺直叙的文案也因为没有背后的思考而难以引起共鸣。无论对于业内领导还是业余观众，大量信息的罗列很难取得理想效果。详细全面的信息更适合放在平面资料上。

二、我们对该片的理解

杭州市在全国是一个有代表性和特色的城市，她的经济发展和人文地貌都能引起世人的瞩目。"杭州现象"在全国是难以复制的，反映在土地规划上，当然也必须是无可复制的。

目前，杭州正在打造能与世界先进城市相媲美的"生活品质之城"，我们希望以此为出发点，让这部片子中所反映的土地规划是单单为杭州量身定做的。我们希望与观众一起探究，在城市发展的天平上，如何保持"品质之城"

的各种平衡？什么样的土地规划更符合杭州的气质？和谐的、以人为本的土地规划修编必须在该片中得以充分表达。既要让领导们从该片中快速获取信息，又要让普通观众也能理解其内容。它将树立一个新的写作标杆。

三、思路框架

1. 土地，一个关于城市变化的解读

（引出悬念）开头设置悬念，美丽的杭州在快速发展的同时如何面临空间与资源受限问题，结合城市规划，说明土地规划的必要性。

2. 规划，一种关于城市格局的呼应

（提出问题）肯定以往土地规划的成绩，再过渡到今天修编工作的必要性上。

3. 修编，一场关于城市发展的对话

（分析、解决问题）新一轮修编工作所面临的机遇和挑战，修编的主要创新和探索。

4. 未来，一次关于城市愿景的眺望

（发展愿景）将规划修编提升到新的高度和层面，杭州市土地规划将在全国树立一个新的典范。

（1）土地，一个关于城市变化的解读

杭州，一座天堂之城，让世界读了两千多年。

穿过岁月的时空，现代文明与千年历史的撞击，在16841平方公里的土地上演绎了太多的传奇。

土地，是这座城市的根脉；土地，承载着时代文明的进步和情怀。

这里，浙江省最大的河流钱塘江由此流过，成为这座城市的血脉。

这里，江南水乡的地貌资源，让她演化出"七山一水两分田"的风姿。

山地、平原、江河、湖泊构成了这座城市丰富的肌理。

今天，在新一轮跨越式发展的历史坐标上，杭州吹响了"构筑大都市，

建设新天堂"的号角。为了共建共享与世界名城相媲美的"生活品质之城",杭州又一次引起世人的瞩目。

城市翻天覆地的变化让脚下这片带有余温的土地上,还记载着昨天耕耘的历史。

杭州速度创造强劲的杭州现象,从2005到2008年,全市GDP从2943亿元增长到4104亿元;全市财政总收入从521亿元增长到788亿元。

而土地资源的变化成了反映经济发展水平的晴雨表。

历史的发展告诉我们,土地是城市的核心价值体现,土地规划是经营城市的核心。在经济数字不断增长的背后,杭州,这座人间天堂,又该怎样延续关于这片土地的神话?

(2)规划,一种关于城市格局的呼应

杭州用西湖的大气和钱塘江的魄力,布局出现代城市的版图,迎接她的也将是另一番关于土地规划与利用的呼应。

上一轮土地规划的实施,曾为城市的发展提供了动力。新城区的崛起标志着一个新时代的到来,老城区的改造迎来的是又一个春天。古运河开始焕发新生机,钱塘江成了联结历史与城市CBD的纽带。

从1996年到2005年,各项土地指标伴随经济发展呈现了同步的增长,全市的经济社会发展和生态建设得到了十分重要的保护和保障,并取得了极其显著的经济、社会和生态效益。

但同时,经济全球化和产业结构升级的内在需求,迫切需要调整土地利用结构和布局,经济社会发展对土地需求的增大与土地供应不足、发展空间受限的矛盾日益突出。

如何在开发中保护,如何在保护中开发,是杭州面临的一个课题。

在这样一个编织了历史文脉和现代风骨的城市,我们在寻找一种更有效的解决之道。什么样的土地规划更能解决空间与资源的受限,什么样的利用方式才能发挥出每寸土地的价值,从而展示这座城市的灵魂?

(3)修编，一场关于城市发展的对话

这是一场城市发展与土地的对话。

城市规划实施着产业的升级和重心的转移，土地规划进行着新一轮的盘点和激活。切实保护耕地、合理保障发展，推进节约和集约用地，促进土地利用方式的根本性转变。由点线面构成的大地艺术正铺展在我们面前。

（全市空间布局）一个主城区、五个县市、多个中心镇、三条公路发展主轴、两条生态带和耕地保护带、八大风景旅游区。"一主五次多点，三轴两带八区"的空间格局丰富了这座城市的骨骼，成为人间天堂的新陈代谢体系。以城市发展、农业农村、风景旅游、生态保育为主题的四大功能区正生机盎然，演绎着属于她的精彩华章。

（农用地规划）坚守18亿亩耕地红线，对基本农田的维护与补充让农业的基础地位得到放大。

在空间布局上，优先把优质耕地划入基本农田。东北部和平原地区的萧山、余杭、临安和富阳的优质耕地，西部山区的建德、桐庐和淳安的耕地划入基本农田保护区或后备保护区。

为了落实非农建设占用耕地，全面实行"先补后占"的国家政策，建立健全耕地后备资源储备库，划定耕地后备资源保护区。对于划入耕地后备资源保护区的土地，严格限制各种非农建设占用。

到2020年，全市将完成耕地保护任务量332.56万亩，完成基本农田保护任务280.3万亩。名茶、名果、名桑三大基地集聚地形优势，成为农用地规划中最有特色的补充。为了实现耕地的占补平衡，通过与衢州、丽水、湖州等地的互补合作，让耕地总量保持着动态的平衡。

（生态保育用地规划）水代表城市的灵性，她的每一面湖、每一条江都成为涵养灵性的宝库。以水为纽带，运河流域和富春江流域规划成两片缓冲区，成为保护与开发并重的弹性空间。重点做好"生态保育用地、生态控制用地、生态公益林用地"规划衔接，加大湿地保护力度，通过湿地自然保护区、湿地公园的建设，建立以"三江七湖一河一溪"为基本格局的湿地保护体系，进一步将生态打造成这座宜居城市的标签。

（风景旅游用地规划）旅游个性的国际化将让世界记住杭州。通过规划共绘、交通共建、市场共拓、产业共兴，大力推进西部旅游用地资源开发，在保护与保障之间寻找有力的支点。集观光旅游、文化旅游、休闲旅游、会展旅游为一体的全方位旅游用地发展模式，将杭州建设成为世界级旅游目的地。到2020年，杭州将建设成为"东方休闲之都，品质生活之城，人间幸福天堂"。

（建设用地规划）到2020年，全市新增建设用地量控制在56万亩。

在这里，通过对城镇建设用地的盘活和对农村建设用地的整合，促进各项建设节约集约用地，提高现有建设用地对经济社会发展的支撑能力。

在这里，通过"城中村"的改造、"空心村"的整治、"中心镇"的发展，以及各类建设节地技术和模式的推广，在节约集约中探索一条更加有效的保障模式。

在这里，通过地下空间有偿使用制度的探索，在保障人防、城市公共安全设施建设和消防要求的同时，鼓励项目建设单位对地下空间进行综合开发和利用，将土地的集约利用发挥到最大效应。

在开发区用地规划中，以钱塘江为轴线，实施"沿江开发，跨江发展"的用地发展战略，形成以区带园、园点结合、上下联动、优势互补、竞相发展的产业用地新格局。东密西畅的现代化公路交通体系、黄金水道网和现代化内河港航体系让城市经济圈触手可及。

以国际化视野审视城市土地资源配置，杭州的每一部土地规划均与世界息息相关。"杭州城市经济圈"的辐射等级关系，让她增强了弹性高效和近远结合的应对能力。20%的比例是城乡建设用地发展的分水岭，有效扼制了城市建设用地的无序扩张。

（4）未来，一次关于城市愿景的眺望

一座品质之城给土地赋予了性格，土地未来的状态将取决于先期我们对土地的规划和利用。

在绿色与繁华的碰撞中，无论是产业的转移，还是高新技术的大力发

展,杭州一直在努力扮演好她的角色,产业生态、人文生态、环境生态的和谐统一,是这座城市向世人的最高献礼。

未来的杭州将继续秉承她的基因,城市规划与土地规划的携手共舞,意味着强有力的城市脉搏,永不停息的城市有机更新。

土地是城市经济活动的载体,对土地的利用与保护是城市发展的永恒命题。让每一寸土地都生金,对土地资源的科学配置,将实现城市的全面可协调发展。

新一轮土地规划与利用的平台上,一座可持续发展的城市正让我们期待……

化繁为简的秘密武器——杭州高新区招商宣传片

　　大道至简，才能参悟商业本质，才能在艺术与商业间游刃有余。但在现实中，很多人总不可避免地化简为繁，把简单事情复杂化，在艺术与商业的纠结中迷失自我。尤其对于政府类招商片，很多制作公司因为格外重视，所以用心良苦，聘请专业写手精心策划，但遗憾的是，接单容易策划难，文案迟迟定不下来，一而再再而三地被客户修改，可能一拖就好几个月。文案没有真正打动人心就开机的话，后果更是不堪设想。

　　2008年，在接到杭州高新区的单子时，我们得知，客户刚刚花高价拍过一部招商宣传片，是请北京一家极为著名的公司拍摄，画面质量可谓清晰唯美，时间跨度可谓源远流长，但令客户欲哭无泪的是，该片似乎是杭州城市宣传片，没有高新区的影子，观众只看却不买单，根本达不到招商的目的。所以，客户抱着侥幸心理希望在杭州本地看到希望，而且，文案通过才能谈合作。

　　面对这种情况，作为文案，貌似压力很大，因为你出来的东西不仅要大大超越既有的作品，又要经受得住客户方方面面的挑剔。该片因为主题已经非常明确，即"天堂硅谷，硅谷天堂"。那么，在写文案之前，首先明确受众对象是谁。

　　招商片的受众是谁？当然是投资商。国内外的投资商，他们要看的绝不是美化的东西，而是实实在在的内容，并且要看到引起投资兴趣的利益点。也就是说，该片面对的是买单的人、投资的人，而不是艺术欣赏者。

　　这样说来，招商宣传片不同于城市宣传片，你要展示给投资者的不只是一幅唯美的艺术画面，更是一种创业创新的价值体验，是销售力而不是写意力。

一、思路

　　"天堂硅谷，硅谷天堂"这一主题包含着非常繁杂的内容，既然是招商

宣传片，那么它的暗线也应该是"商"。

招商有三步骤：安商、留商、富商。

首先，高新区通过独特的园区规划和外部环境安置好企业，然后，再通过优美的人居环境和完善的政府配套服务将企业留住，最后，通过强大的创新环境、文化环境让企业不断成长，最终走向成功。

我们发现，这里面刚好涵盖了杭州高新区的四个主要方面，分别是：宜业、宜居、宜乐、宜文。因此，以这四步骤作为一条线，将能恰当地表达出她所包含的内容。

宣传片将加大硅谷的成分，开篇将通过浓厚的科技氛围吸引观众眼球，众多数字和专业名词将通过字幕辅助的形式出现，同时，考虑到高新区多年的发展历史，宣传片应提升到一个与世界接轨的高度。

二、文案

开篇：中国的硅谷最有可能在杭州实现——吴敬琏

1. 宜业

——发展背景、园区规划、地理环境、体制环境、人才环境、产业环境、创业平台

这是一个与世界同步的天堂硅谷。

以知识经济为核心的跨越式发展构成了这个时代的命题。

在中国经济最为活跃的长江三角洲前哨，经济一体化的进程加速了国际资本及产业的转移和积聚，历史的机遇让杭州高新区成了创业者们追逐的理想之地。

从西湖到钱塘江的跨越，开启了"沿江开发、跨江发展"的宏伟蓝图，得天独厚的地理环境让杭州高新区在时代聚焦下拉开了天堂硅谷的序幕。

杭州，一个有着无数头衔的城市，每个头衔背后都对应着一种对城市发展策略的思考。

杭州高新区正以她完美的城市规划，回应并传递着这种思考，在二次创业的浪潮中，硅谷经济的国际化走向成了她有力的写照。

在这里，高新区与滨江区合署办公，在促进园区快速发展的同时，也大大提高了政府效能，企业与政府全年打交道的天数减少到8.1天。

良好的产业规划促成了特色园区的集聚效应，一站式服务则构成了这座科技新城的速写。这一切吸引了众多企业的目光，其中，15家世界五百强企业纷纷在此落户。

在这里，以浙江大学、中国美术学院为代表的37所高等院校为其提供了巨大的智力支持。与浙大合作共建的"三中心一平台"，将高起点接轨国际技术与学术前沿。

杭州科技馆的落户，进一步增强了这个城市综合体的软实力。

作为首批国家级高新区，高起点的规划建设意味着更宽阔的平台上创造出更大的奇迹。

创新创业公共技术服务平台，涵盖技术认证、人才培训、知识产权保护，为参与国际经济合作和竞争积累了不可多得的优势。

创业投资服务中心，下设投资服务区、融资服务区和中介服务区，为创投机构和中小企业搭建起了高效的综合性服务平台，也让她真正成为创业投资的天堂。

她又是积极推进国际、国内标准化建设的践行者，与国家知识产权局共建的现代通信产业专利数据库，将知识产权保护提升到新的高度。一批领衔制订国际标准的企业正让她实现着从杭州制造到杭州创造的跨越。

"让世界走向园区，让园区走向世界。"各类特色产业孵化器为初创型企业注入了活力。良好的融资环境不断掀起企业上市的热潮，迅猛发展的软件服务外包业，更让企业走上国际路线。

"英才汇聚，各领风骚。"

这里是杭州信息港的主平台，

这里是阿里巴巴成长的地方。

2. 宜居

——人居环境、园区文化、创业环境

这是一个生态和谐的硅谷天堂。

早在13世纪，意大利旅行家马可·波罗把杭州称为"世界上最美丽华贵之城"，而杭州高新区这座正在崛起的城中城，以她特有的魅力成为创业者们美好的栖息地。

她临江望湖、依山抱水、绿树如茵，成为ISO14000国家示范区。

她把环境视为生产力，科学性的居住尺度与人居文明，是她向世人的最高献礼。

诞生在这样的地脉之上，意味着一种与世界对接的胸怀和价值趋向。

在这里，宜居的城市空间展示出以人为本的园区文化。定位高档的城区环境，让品质生活成了她的精神诉求。

在这里，产业生态、人文生态、环境生态达到了和谐的统一。

3. 宜乐

——旅游、商业

大手笔的规划成就了天堂硅谷的光芒，也让休闲观光成了这个都市生活圈的亮点。

年轻的滨江，曾有着古老的文化。从2500年前的吴越争霸，到民国初年的农民革命运动，这座新城用灿烂的历史承载着关于现代文明的梦想。

星光大道商圈，形成了以影视明星等各行业名人为题材的特色商业街区，成为购物与沿江景观相结合的典范。

独具特色的公建中心商圈，通过公共服务配套与厂房工业资源的结合，让人们领略一场集贸易、商务、旅游于一身的视觉体验。

白马湖生态创意城，一个充满遐思和幻想的风水宝地，将与滨江新城一起打造"南北双城"，在新一轮发展平台上，共同唱响城市建设的"双城记"。

4. 宜文
——以动漫为主的文化创意产业

创新是高新区的灵魂，这意味着她永远以领先一步的思维布局着高新技术产业的版图，永远以不可替代的特色引领着世人的目光。

一年一届的中国国际动漫节让世界的目光瞄准了杭州，动漫，一个新兴的产业，成了天堂硅谷一支重要的生力军。

随着一系列优惠政策的出台，她吹响了动漫企业积聚的号角，闪亮登场的"动漫之都"已经成了一个时代的符号。

原创性是动漫产业的生命线，每年的财政专项扶持资金，保证了公共服务平台的顺利建设，一批有影响力的国产动画片相继问世，再次掀起了动漫业的热潮。

（片尾）
东南形胜，三吴都会，钱塘自古繁华。

天堂硅谷构成了这座城市新的历史坐标，硅谷天堂奠定了她不可复制的第一印象。

这是智慧与资本的碰撞所形成的浪潮，这也决定了她必然以国际化的视野对自身进行审视和定位。

站在时代的前沿把握城市的未来，站在城市的高度思考世界的走向。"创新能力强、城市功能新、生活品质高"的示范区正以博大的胸怀和开阔的视野向世界发出了邀请。

天堂硅谷，硅谷天堂。杭州高新区。

三、脚本

框架结构	画面内容	配音稿	字幕
	开篇：中国的硅谷最有可能在杭州实现。 ——吴敬琏		中国的硅谷最有可能在杭州实现。 ——吴敬琏
宜业 ——发展背景、园区规划、地理环境、体制环境、人才环境、产业环境、创业平台			
	【初步画面描述：经济发展中性镜头，高科技素材，长三角上海素材，杭州航拍，高新区航拍】	这是一个与世界同步的天堂硅谷。 以知识经济为核心的跨越式发展构成了这个时代的命题。 在中国经济最为活跃的长江三角洲前哨，经济一体化的进程加速了国际资本及产业的转移和积聚，历史的机遇让杭州高新区成了创业者们追逐的理想之地。	
	【初步画面描述：西湖秀丽风光到奔腾汹涌的钱塘江，介绍地理环境，地图示意配合画面分屏显示，杭州萧山国际机场（仅15公里），钱江1、3、4桥和建设中的7桥，地铁1号线（连接主城区），沪杭甬、杭金衢高速公路（擦境而过）】	从西湖到钱塘江的跨越，开启了"沿江开发、跨江发展"的宏伟蓝图，得天独厚的地理环境让杭州高新区在时代聚焦下拉开了天堂硅谷的序幕。	
	【杭州头衔：中国城市总体投资环境最佳城市、中国内地最佳商业城市、中国金融业最发达的城市之一】 【初步画面描述：以大景为主，有代表性的城市规划区块，个别用延时摄影表现，突出优美的环境】	杭州，一个有着无数头衔的城市，每个头衔背后都对应着一种对城市发展策略的思考。 杭州高新区正以她完美的城市规划，回应并传递着这种思考，在二次创业的浪潮中，硅谷经济的国际化走向成了她有力的写照。	

框架结构	画面内容	配音稿	字幕
	【初步画面描述：区政府外景，两块门牌，区领导员工高效办公画面，各服务中心画面（行政服务中心、科创服务中心、招商服务中心、人才开发中心、技术产权和成果交易中心），办事大厅的高效运转画面（考虑用延时摄影表现一站式服务的忙碌和高效），快切各产业基地画面（国家通信产业园、国家集成电路设计产业化基地、国家动画产业基地、电子商务之都、杭州高新区软件及服务外包公共技术平台、国家知识产权保护试点园区、国家高新技术产业标准化示范园区）；诺基亚、摩托罗拉、UT斯达康等跨国企业展示】	在这里，高新区与滨江区合署办公，在促进园区快速发展的同时，也大大提高了政府效能，企业与政府全年打交道的天数减少到8.1天。良好的产业规划促成了特色园区的集聚效应，一站式服务则构成了这座科技新城的速写。这一切吸引了众多企业的目光，其中，15家世界五百强企业纷纷在此落户。	诺基亚 摩托罗拉 华三.com ……+logo
	【初步画面描述：表现人才环境，浙大、中国美术学院环境，学生学习画面、8个国家级企业博士后科研工作站和6个分站外景，科研人员研究、实验、交流画面】	在这里，以浙江大学、中国美术学院为代表的37所高等院校为其提供了巨大的智力支持。与浙大合作共建的"三中心一平台"，将高起点接轨国际技术与学术前沿。杭州科技馆的落户，进一步增强了这个城市综合体的软实力。	浙江大学 中国美术学院 杭州科技馆
	【初步画面描述：浙江软件产业科技创新服务平台、英特尔（浙江）软件创新服务平台、浙江微软技术服务中心、软件与信息外包公共支撑平台、浙江省集成电路设计公共技术平台、杭州动漫游戏公共服务平台】	作为首批国家级高新区，高起点的规划建设意味着更宽阔的平台上创造出更大的奇迹。创新创业公共技术服务平台，涵盖技术认证、人才培训、知识产权保护，为她参与国际经济合作和竞争积累了不可多得的优势。	创新创业公共技术服务平台

框架结构	画面内容	配音稿	字幕
	【初步画面描述：创投中心】	创业投资服务中心，下设投资服务区、融资服务区和中介服务区，为创投机构和中小企业搭建起了高效的综合性服务平台，也让她真正成为创业投资的天堂。	创业投资服务中心
	【初步画面描述：知识产权环境，现代通信产业专利数据库、国家知识产权保护试点园区、企业生产、员工工作画面】 【浙大中控、聚光科技】	她又是积极推进国际、国内标准化建设的践行者，与国家知识产权局共建的现代通信产业专利数据库，将知识产权保护提升到新的高度。一批领衔制订国际标准的企业正让她实现着从杭州制造到杭州创造的跨越。	国家高新技术产业标准化示范园区 国家知识产权保护试点园区 浙大中控 聚光科技
	【初步画面描述：高新区担保公司和创业投资公司，各类科技孵化器，上市企业】	"让世界走向园区，让园区走向世界。"各类特色产业孵化器为初创型企业注入了活力。良好的融资环境不断掀起企业上市的热潮，迅猛发展的软件服务外包业，更让企业走上国际路线。	
	【初步画面描述：各类产业集群企业，阿里巴巴企业画面】	"英才汇聚，各领风骚。" 这里是杭州信息港的主平台，这里是阿里巴巴成长的地方。	
宜居 ——人居环境、园区文化、创业环境			
	【初步画面描述：ISO14000国家示范区，优美的公共绿地，优美的各类小区生活环境，人们安逸祥和的生活画面】 【滨江公园韩美林设计的一组城市雕塑】	这是一个生态和谐的硅谷天堂。 早在13世纪，意大利旅行家马可·波罗把杭州称为"世界上最美丽华贵之城"，而杭州高新区这座正在崛起的城中城，以她特有的魅力成为创业者们美好的栖息地。	

框架结构	画面内容	配音稿	字幕
		她临江望湖、依山抱水、绿树如茵，成为ISO14000国家示范区。 她把环境视为生产力，科学性的居住尺度与人居文明，是她向世人的最高献礼。	ISO14000国家示范区
	【初步画面描述：各园区优美的产业环境，工作环境，舒适的工作状态】	诞生在这样的地脉之上，意味着一种与世界对接的胸怀和价值趋向。 在这里，宜居的城市空间展示出以人为本的园区文化。定位高档的城区环境，让品质生活成了她的精神诉求。 在这里，产业生态、人文生态、环境生态达到了和谐的统一。	
宜乐 ——旅游、商业			
	【初步画面描述：长河古街、古建筑、商业步行街、星光大道商圈】	大手笔的规划成就了天堂硅谷的光芒，也让休闲观光成了这个都市生活圈的亮点。 年轻的滨江，曾有着古老的文化。从2500年前的吴越争霸，到民国初年的农民革命运动，这座新城用灿烂的历史承载着关于现代文明的梦想。 星光大道商圈，形成了以影视明星等各行业名人为题材的特色商业街区。成为购物与沿江景观相结合的典范。	星光大道商圈
	【初步画面描述：公建中心商圈步行街】	独具特色的公建中心商圈通过公共服务配套与厂房工业资源的结合，让人们领略一场集贸易、商务、旅游于一身的视觉体验。	公建中心商圈

框架结构	画面内容	配音稿	字幕
	【初步画面描述：白马湖休闲文化圈】	白马湖生态创意城，一个充满遐思和幻想的风水宝地，将与滨江新城一起打造"南北双城"，在新一轮发展平台上，共同唱响城市建设的"双城记"。	白马湖休闲文化圈
宣文 ——以动漫为主的文化创意产业			
	【初步画面描述：历届动漫节素材】	创新是高新区的灵魂，这意味着她永远以领先一步的思维布局着高新技术产业的版图，永远以不可替代的特色引领着世人的目光。 一年一届的中国国际动漫节让世界的目光瞄准了杭州，动漫，一个新兴的产业，成了天堂硅谷一支重要的生力军。	中国国际动漫节
	【初步画面描述：动漫之都外景，各企业工作画面】	随着一系列优惠政策的出台，她吹响了动漫企业积聚的号角，闪亮登场的"动漫之都"已经成了一个时代的符号。	
	【初步画面描述：有影响的相关动画片展示】	原创性是动漫产业的生命线，每年的财政专项扶持资金，保证了公共服务平台的顺利建设，一批有影响力的国产动画片相继问世，再次掀起了动漫业的热潮。	

框架结构	画面内容	配音稿	字幕
	【初步画面描述：各区块大景加航拍，最后用繁华的超广角夜景收尾】	东南形胜，三吴都会，钱塘自古繁华。 天堂硅谷构成了这座城市新的历史坐标，硅谷天堂奠定了她不可复制的第一印象。 这是智慧与资本的碰撞所形成的浪潮，这也决定了她必然以国际化的视野对自身进行审视和定位。 站在时代的前沿把握城市的未来，站在城市的高度思考世界的走向。"创新能力强、城市功能新、生活品质高"的示范区正以博大的胸怀和开阔的视野向世界发出了邀请。 天堂硅谷，硅谷天堂。杭州高新区。	天堂硅谷 硅谷天堂 杭州高新区

四、画面截图

五、效果

看完了文案,你也许觉得很简单。

要知道,所谓简单,是最终呈现给客户的结果。而这个结果的背后,是在调查大量数据的基础上,围绕主题进行反复提炼,简单的行文背后同样凝聚着大量思考和审视。

在写作过程,我时刻提醒自己要化繁为简,要注意节奏,要站在世界知识经济的思维高度,要简洁流畅不拖泥带水,千万不能写成流水账。

结果客户非常满意,为后续工作做好了铺垫。并且在后来的多个项目中(包括平面),我成了御用文案。宣传部陈部长亲切地称我"大才子"……

制造类

有些力量注定不可复制——西子联合宣传片

兵无常形,水无常势。在多年的从业经历中,我发现,哪怕同一行业,各个品牌也都有不同的诉求,即便同一个企业,不同发展阶段其诉求也跟着改变。因此,你不能拿一套模版去套用。

西子联合是一家发展极其迅速的公司,2013年年初与他们接触,听说他们刚刚请上海的公司制作了一部宣传片,无论拍摄制作还是旁白解说,都精致大气、无懈可击。但目前他们希望能剪辑一部更有冲击力的形象宣传片,时间不长,可以放在网络上进行推广,画面是既有的画面,解说文案需要重新策划。

我知道,成功策划的核心便是理念设计,没有好的理念设计,再好的菜也难以下咽。该片必须通过一个独特的理念承载她特有的气韵。但这种理念说来说去,最终一定会凝结为一个词或一句话。

在面谈中发现,客户代表对哲学很有研究,并表示该片绝不能落入俗套,希望在有冲击力之余能达到一种哲学高度,能让人一见倾心。

接着开始消化资料。西子联合在制造领域主要涉及四大块:电梯、立体车库、锅炉、航空。各板块都做得有声有色,其中有一条信息让人肃然起敬:"西子航空计划十年不赚钱也要向高端制造转型。"同时,客户希望能突出三大卖点:创新、品质、绿色责任。

经过分析,西子联合给我的感觉是有国际化视野、极具生命力和张力、速度和激情、富有人文思考、不断向蓝海冲刺。换句话说,西子联合不断给世

人带来非凡想象。这就是我所要表达的理念。

因此，你会在该片中发现很多段落都在支持这个理念。有了理念，再加上相对抽象的行文风格，该片立马变得形神兼备起来。正如你的想象，挑剔的客户也对文字表示了认可。虽然后期制作中一些细节有所修改，但我还是坚持自己的东西，原汁原味地将初稿拿来供大家分享。

总有一种力量在不断生长；
总有一种高度让世界仰望；
总有一种声音让激情绽放；
总有一种梦想让我们飞翔，正如你所想象。

城市的巨大潜力，往往藏于表面的宁静之下。
唯有智慧，才能发现世界所蕴藏的无穷变化，
多年来，我们秉承与生俱来的创新基因，
汇聚多方力量，在世界装备制造业的版图上找到自己的坐标。
并以创新之名，向城市致敬。
【字幕：锐进能源再生电梯，将电梯下降过程中的势能转化为电能，最高节能70%】
【字幕：高速电梯主机，30秒内可将2000公斤有效载重提升至210米】
【字幕：超高层塔库实现有效车位数150个】
【字幕：余热锅炉最高热能转换效率提升至85%】
【字幕：APU舱门，采用碳纤维复合材料增强泡沫结构和热压罐成形技术】

我们不停地赶路，却从未忘记归路。
我们深信，高端制造的本质，是世界级的品质。
每一款产品的下线，都是一个生命的诞生。
每一个新生命的诞生，都意味着一个梦想的开始。
我们以百分百的专注，呵护每一个梦想，

让每一个细微的环节都有科技的表达。

用最精益的生产带来非凡的品质体验。

正如你所想象。

员工A：品质就是生命。

员工B：品质就是机遇。

员工C：品质就是效益。

员工D：品质就是未来。

每一次出发都是一次旅行，

令我们无限回味的一定是心中最初的风景。

多年来，我们

以企业公民的角色承担社会责任，

让绿色成为城市的底色；

用点滴行动诠释人间大爱，

让城市赞美每一个生命和心灵。

我们相信，城市的理想，理想的城市

正如你所想象。

潜能，绝不是来自外表的浮华，而是内在历练的升华。

我们敢于向每个昨日成就说再见，

敢于走得出上一个"我们"，并遇见新的自己。

巅峰之上，是否还会有另外一个巅峰？

我们相信：合作重于竞争。有些力量，注定不可复制，并终将相遇，正如你所想象。

西子联合。

一匹黑马如何诞生——奥田宣传片提案

2008年的金融危机让中国某些制造业企业陷入了瘫痪，但2009年很多OEM起家的企业便开始苏醒，并着手品牌化运作。作为嵊州这座厨电之都的龙头企业，奥田集团要通过该片塑造领军者的角色，对外表达她的品牌宣言。

当时，整个厨电市场格局中，广东占了半壁江山，而当时的浙江嵊州还是OEM的海洋，在经历了危机的洗礼后开始观望，这个时候，面对未来的何去何从，市场急需一只觉醒的领头羊。

那么，从OEM到品牌化运作，作为领头羊角色的奥田如何吸引加盟商？

在我看来，加盟商最关心的是你的品牌动作，比如是否在央视做过广告？广告力度有多大？渠道有多广？但最重要的是你的思想格局和战略雄心。

因此，虽然该片仍然是一部传统宣传片，但一定要把黑马的感觉表现出来，而不是面面俱到地介绍你的产品和发展情况。

该单子由客户方当时的王总经理亲自参与，可见重视程度非同一般。之前我跟客户没有面谈，在多方了解的基础上，先是出了一份提案。我知道，只要把客户想要的感觉清晰地表达出来，这个单子就成功了一半。提案是以PPT形式发给客户的，果不出所料，王总看了后极为满意，马上来杭州洽谈合作。

一、对该片的理解

奥田是一个有思想的企业。
十余年的发展一直在不断超越，
用高品质的产品为人们带来创意生活，
更重要的是，奥田能审时度势，率先突围，进行品牌化运作。
思路决定出路，思想决定境界。
一个华丽的转身，一声催人奋进的号角，

奥田将带来一轮新的冲击波。

这将改变整个格局的演变。

时代赋予奥田新的接力棒,奥田注定以领跑者的身份引领市场的走向。

(天平从广东倾斜于浙江)

二、主题定位:嵊州工业集群转型的领跑者

时势造英雄。

面对世界经济的发展态势,纵观广东、浙江两大电器制造基地的竞争格局,奥田苏醒了,也许是嵊州工业集群第一个睁眼看世界的企业。

凭借十余年的发展后劲,凭借价值最大化的产品,以及高效协作的营销团队,奥田有信心成为一个领跑者。

通过该片,我们将站在第三方的视角,让经销商看到一个领跑者史诗般的诞生和黑马般的爆发力。

三、思路框架

1. 发端:十年磨一剑的蜕变

任何一种新现象都有着不平凡的发端。

而领跑者的角色更注定有一段传奇。

地利,先天所在,实力所聚。

一脉相承鼎盛商气,嵊州作为制造基地,构成了地域上的发端;品牌意识的抬头,构成了思想的发端;

十年磨一剑,从量变到质变的飞跃,激活了奥田的内在发展基因,时代的先行者苏醒了,一场标杆式的运动开始了。

2. 发现:真正的优秀制造商来了

工欲善其事,必先利其器。

奥田专注厨卫电器,潜心耕耘十年,磨炼出精湛的制造。

拒绝平庸,创造精品。

高价值的产品是对行业潮流的呼应。

所谓天时，大势所向。

剑未出鞘，锋芒已引江湖侧目。

当嵊州企业在做产品制造与做品牌之间徘徊时，我们发现了通过品牌运作而领跑的奥田。这一切都来自奥田在制造方面的功力和内力。

先进的技术设备，工艺品般的产品。

整个行业都欣喜地发现，真正的优秀制造商来了，新的时代开始了。

3. 发掘：华丽转身，精彩未来

以棋观世，勇者谋子，智者谋势。

昨天，精湛的制造是奥田的竞争力所在。

今天，奥田依托制造优势，高举品牌大旗主动出击，通过创造更大的商业价值，形成新的核心竞争力。

CCTV电视广告投放，明星代言，全方位的造势。

所谓人和，人气所聚。

初试品牌运作，奥田便有着非常好的市场反响。

未来市场攻略，奥田更彰显品牌锋芒。

凭借充满活力的营销团队和卓越的服务，

奥田将打造成一个受人尊敬的、健康的、有思想的企业。

辟开先河的奥田，将以独特的商略影响整个嵊州市场的格局，同时也将再次刷新世人的眼界。

后制造时代，唯有抢占先机，方可挖掘第一桶金。

奥田与天下智者携手，指点江山，共谋财富商机。

一切没有终点，帷幕刚刚拉开。

四、视觉载体

——LOGO中的"箭头"

LOGO是企业不可替代的最具形象的标签。

同样，在宣传片中，我们把LOGO中的"∧"用三维的形式重新包装和演绎，并贯穿在整个宣传片中。

"∧"将极具质感，富有张力和生命的激情，它让我们看到了奥田领跑者的活力，同时代表一种方向，牵引着人们的视线。另外，它又意味着一种机会，抓住机会，方可共赢。

五、风格定位

爆发力，冲击力，财富诱惑力

六、文案：

引子
一年
150家一级经销商精诚合作
1000余个销售终端遍布全国

一年
一个新的品牌傲然崛起
势不可当、逆势飞扬

一年
一匹黑马的诞生
改变了整个厨电产业格局

浙江奥田电器——《创意生活∧计划》

品牌运作
这是一个机遇与挑战并存的时代，转型升级构成了企业的发展命题。
在极具活力的长三角制造业基地，金融危机在洗礼行业的同时也带来了

新的历史机遇,从危机到转机,从苏醒到率先突围,奥田用实际行动拉开了品牌先行的序幕。

嵊州,一个有着"中国厨具之都"称号的城市,每一次发展动向都会引起业界的瞩目和思考。

奥田正通过对市场的洞察和自身的定位,引领并传递着这种思考,全方位多渠道的品牌运营构成她有力的写照。

当蒋雯丽代言的奥田形象广告亮相CCTV时,人们看到了一个崭新的奥田,一个活力的奥田,然而这只是她品牌战略的前奏。

先行者的角色意味着她必将用营销的理念布局每一寸版图。

从大型连锁店到建材超市,奥田的产品正不断赢来市场的青睐。

【字幕:2004年被推荐为"浙江省消费者满意单位",2006年荣获"上海市十大畅销品牌",2007年被中国质量评估中心授予三A级企业,2008年11月荣获"中国驰名商标"】

从遍布全国的33个省、自治区、直辖市场,到150多家一级代理商,再到1000余个销售终端,奥田的身影正走进千家万户。

一场格局的演变已成大势所趋。

"奥田现象"构成了制造业品牌崛起的范例,其成功模式在嵊州这块土地上不断得到复制。有人说,品牌崛起的背后,离不开一支专业雄厚的营销团队。

那么,又是什么让奥田人具有如此的魄力与胸襟?又是怎样的智慧引领奥田傲然前行?

制造实力

这是一种涌动激情、生生不息的节奏。

奥田品牌化运作的背后,是十五年来奥田人对于厨电制造的坚定不移。

多年的锤炼与打造形成了奥田的第一印象,从设计、研发,再到制造,奥田构成了嵊州制造业成长的缩影。

在这里, 60000平方米的厂房规模,折射出一个企业的发展胸襟;

在这里,奥田从德国、意大利、日本等国家引进现代化高科技生产线,将精益求精的理念融入到每一个细节;

在这里,200多万台的年生产规模,有力地支撑起品牌的架构。

在过去15年的历练中,奥田专注于厨卫电器,成为制造领域的一支生力军;

今天,奥田不断洞悉市场需求,正成为嵊州工业集群转型的领跑者。

领跑是一种智慧,更是一种姿态。

奥田拒绝平庸,创造精品,以无可替代的品质对市场做出承诺。

品牌价值

随着事业的发展和消费者需求的多元化,奥田人审时度势,透过全方位的产品与服务,在保证过硬质量的同时,致力于满足消费者在生活质量和体验上的要求。我们以创意生活的品牌理念,将科技与创意完美结合,期待客户通过产品,将未来生活的种种想象渐渐地变成现实。

创意&生活——奥田电器。

改变一点点，感觉大不同
——横店集团得邦照明宣传片

相信你也经常遇到这样的情况：一篇文案在内容上该有的都有了，但总是觉得太平，没有抑扬顿挫，没有虚实结合，读起来味同嚼蜡。在制造业类策划文案中，这样的情况极为普遍。那么如何巧施魔法棒，化腐朽为神奇？

在跟得邦接触时，客户发来了他们自己写的文案脚本。密密麻麻的文字几乎不给人喘息的空间，透过冷冰冰的文字，我努力寻找背后的灵性。

我发现，"光线构筑未来"是他们的品牌主张。但在对外形象上，"光线"这一概念完全没有体现，更没有深入演绎其内涵。接下来，我要做的就是把隐藏在桌缝中的那一米亮光给找出来。

要知道，关于光的概念已被广告人演绎了无数遍，那么，如何别出心裁，另辟蹊径？如何结合企业情况，分别与企业发展使命、创新理念、企业文化、未来战略相对接？

经过分析，我认为：
光是世间万物诞生的缘起。
得邦如同光明的使者，为城市传递光明，为人类传递希望。
当世界不再有黑暗，当照明承载了绿色使命，光便有了不同的意义。
解读得邦，就是解读万物生生不息的另一个源头；
走进得邦，便走进了照明的王国。
因此，本篇以"光"为视觉载体，赋予得邦照明新的内涵。
……

这样一来，得邦俨然成为一名光的使者，形象立马生动而丰满起来。文字上只稍微提炼润色了下，感觉就大不同。当把修改稿发给客户时，他们的眼

睛亮了，对文字极为认可，从而加速了本案的合作。

以下是两篇文案的对比：

客户发来的稿子：

第一部分　综述

文　稿	镜头	备注
"光线构筑未来"，"Lighting Makes the Future"。	片头动画	此处需要突出工业化的效果，用横店工业区的鸟瞰图表现。 后期特效制作 地图动画制作
在中国东部经济最发达省份-浙江省中部的东阳横店，不仅有著名的"中国好莱坞"-横店影视城，还有享誉全国的高科技工业走廊。	电影、影视城镜头引入企业大景。	
在横店电子工业园区内，就有一家专注于节能照明产品生产的龙头企业—横店集团得邦照明有限公司。	企业大门 旗帜飘扬。	
横店地处浙中腹地，环绕杭金衢、甬金、诸永三条高速，距上海3.5小时车程，距省会杭州1.5小时车程，毗邻杭州萧山国际机场、义乌机场、上海港、宁波港，交通便利，信息快捷，区域经济发达，发展环境优越。	地图标识 机场、港口、高速路素材。	
作为以电气电子、医药化工、影视娱乐为主导产业，年产值超350亿人民币的横店集团的全资子公司，得邦照明成立于1997年，现有员工6000余人，主要生产电子节能灯、LED灯泡和LED室内应用产品、照明电子产品、室外LED照明灯具等绿色节能产品。	电气电子、医药化工 影视娱乐（镜头展现） 横店集团标志、总部大楼 企业很多员工出入或工作的镜头。	此处镜头可以加快，表现时间尽可能压缩。
现已具备年产3亿只电子节能灯、600万套LED照明产品，500万台电子镇流器、100万套节能型灯具、50万套户外公共设施照明系统，以及专业的PCBA加工生产能力，产品畅销全球各地，享有很高的知名度。	电子节能灯、LED照明产品、电子镇流器、节能型灯具、公共设施照明系统、PCBA加工生产镜头，集装箱装货出货。	

第二部分　工厂硬件介绍

目前公司拥有6大生产基地，占地450余亩，厂房面积24万平方米。其中在横店的三个生产基地主要负责CFL、LED灯泡及室内应用产品，以及LED户外灯具产品的生产，另外，在内陆省份的三个基地，负责灯管自动化生产，PCBA加工和CFL的生产。	地图标识基地位置 六基地大景 CFL、LED灯泡、室内应用产品、LED户外灯具的生产镜头，突出作业指导书。	

得邦照明拥有一流的照明产品生产基地，并对照明产品和照明市场有着专业、深入的理解。我们的产品包括：	生产基地大景，大厅、办公室镜头。	
CFL：得邦照明对CFL实现了全产业链覆盖，拥有稀土资源研究所，稳定的稀土信息和供应渠道，拥有中国最先进的螺旋灯管自动生产线，年产螺旋灯管1.2亿只，从玻璃炉到自动明管，到无积粉生产全连线作业，工人数量下降50%，且对熟练工人的要求大大降低。	稀土资源研究所，办公室员工找稀土信息，螺旋灯管自动生产线、玻璃炉、自动明管、无积粉生产全连线。	此处播放节奏加快，镜头采用广角镜头，体系。
拥有数十台自动贴片机和自动插件机，自动无铅波峰焊机，自动高效老练线，自动激光喷码机。在西部拥有专业的PCBA加工和CFL装配基地，同时应对沿海地区劳动力日益短缺的问题。	自动贴片机，自动插件机，自动无铅波峰焊机，自动高效老练线，自动激光喷码机，西部PCBA加工和CFL装配。	
CFL产品出口到全球各个市场，且分布均衡，在北美、欧洲、拉美、亚太以及非洲都有核心的合作伙伴，我们于各个区域的产品和市场都有深入的研究和理解。百余个型号通过北美市场UL, cUL, FCC, EnergyStar, RoHS（读rous）认证，80余个型号通过欧洲市场CE, GS, TUV, RoHS, ERP认证，以及符合亚太、拉美等市场要求的全系列电子节能灯产品。此外我们还生产适合全球市场的全系列PL灯管。	CFL产品生产加工，设计镜头，各种认证照片，电子节能灯产品，PL灯管的生产镜头。	具体认证拍摄计划已附。
LED灯泡+LED室内应用： 得邦照明拥有一流LED研发团队，涵盖芯片、结构、热学、光学、驱动等各个相关领域。我们拥有专业的生产制造和质量控制系统，10万级的净化车间，自动化生产设备，恒温ESD装配车间，领先的在线检测设备，专业的6西格玛质量控制工具。我们拥有稳定的供应链体系，得邦照明和选定的知名芯片厂商建立了战略伙伴关系，在整灯研发上进行深入合作。多年来对传统光源的研究和生产，使得邦更加清楚LED的研发方向。	一组LED研发镜头，净化车间，自动化生产设备，恒温ESD装配车间，在线检测设备，6西格玛质量控制工具，研发团队镜头。 市场样品间镜头，大量的市场调查体现专业度。	研发团队多几组镜头，需要体现的比较多。 自动化设备突出在线检测仪，生产线突出在线数据统计仪等。
目前LED灯泡产品包括LED射灯，LED反射灯，LED装饰灯，LED室内应用包括，LED筒灯，LED面板灯，LED轨道灯系列。此外，还为专业照明、家居照明等不同渠道的要求，对产品线做了整合。加入专业LED联盟 ZHAGA，保持与国际照明公司的步伐一致。	展厅镜头，专业照明、家居照明相关镜头或图片表现产品应用。	各种灯具应用的视频或照片。

产品通过UL, CUL, Energy Star, CE, EMC等认证,销往全球市场。	认证照片	
照明电子产品: 照明电子产品共享LED灯泡的生产基地和生产管理系统,产品包括T2、T5、T8、T12直管以及PL灯管,环形灯管的电子镇流器、逆变器、LED驱动器,以及和室内室外LED灯具配套的驱动。 室外LED照明灯具:	LED灯泡的生产镜头, T2、T5、T8、T12直管、PL灯管、 环形灯管电子镇流器、 逆变器、 LED驱动器、 室内室外LED灯具配套的驱动。 室外LED照明灯具。	各种灯具应用的视频或照片。
公司拥有全套自动一体化的LED灯具和钢管杆生产车间,其中灯具车间配备先进的压铸、数控精加工、表面处理和检测设备,以及钢管杆车间配备先进的开卷机、1200吨双机连动折弯机、等离子切割机、自动埋弧焊机、收口机和大型校型机等。整个生产作业实现智能化管理,物流自动化程度高,各项指标达到国内领先的水平,可实现年产50万套LED灯具和120万吨钢管杆的规模。	LED灯具、 钢管杆生产车间、 压铸、数控精加工、表面处理和检测设备、 开卷机、 1200吨双机连动折弯机、 等离子切割机、 自动埋弧焊机、 收口机、 大型校型机、 钢管杆生产车间大景、 喷涂车间。	采用广角镜头,体现规模大气,工业化程度。 路灯实景效果实验区(考虑是否可以做个效果)。
目前我司LED照明灯具产品主要涵盖路灯、投光灯、庭院灯、草坪灯、洗墙灯、射灯、地埋灯、隧道灯、水下灯等,产品远销澳大利亚、韩国、日本、东南亚、北美及欧洲多个国家和地区。	路灯、投光灯、 庭院灯、草坪灯、 洗墙灯、射灯、 地埋灯、隧道灯、 水下灯, 各国家素材或地图展示。	各种灯具照片或视频。 三江两岸工厂,跨江大桥路灯工程等的实景照片。

第三部分 软件宣传

得邦照明通过了ISO9001、ISO14001、OHSAS18001等体系认证。	认证照片。	
得邦照明视质量为生命,从供应商检验、进料检验、过程检验、到成品检验,不仅建立了一套严格、完整的质量控制体系,还拥有全球最先进的、具有东阳市产品质量监督检验资质的电光源测试中心,对产品进行苛刻的环境测试和高低温循环老化测试,并对批量产品进行抽样质量跟踪。同时,针对全球市场RoHS(读rous)化趋势,得邦电子拥有专业的NitonRoHS测试仪器以及一整套严格有效的RoHS控制系统。另外,2010年开始得邦照明将REACH测试报告上传至BOMcheck信息平台,客户可以便捷的对购买产品REACH合规性实施查询http://www.BOMcheck.net	供应商检验、 进料检验、 过程检验、 成品检验、 电光源测试中心、 高低温循环老化测试、 员工运用NitonRoHS测试仪器进行测试、 长寿命追踪。 员工上传体现, BOMcheck信息平台。	

得邦照明始终重视新产品研发，不断引进各种先进的研发、测试设备，并与多所高校和科研院所进行紧密的技术合作和交流，并将在上海、杭州建立研发中心。目前得邦照明研发团队已经拥有20多位主任工程师，60多位助理工程师。拥有电子节能灯、LED、电子镇流器等百余项专利。科技创新为企业注入的活力，使得邦照明以旺盛的生机保持着稳健发展。	新产品研发流程，研发、测试设备，高校、科研院，上海、杭州素材，研发团队（体现人多），各项专利。	专利照片提供。
得邦照明拥有专业的市场团队，其销售团队在中国杭州的西子湖畔，浙江世界贸易中心内，为全球客户提供最专业、最优质的服务。	杭州一组市场团队镜头。	
得邦照明坚持可持续发展战略，重视企业对社会的责任。 对节能灯，我们超前国际标准实现了更低的汞含量设计，通过产品优化设计，降低了荧光粉的使用量，对各种不可再生资源最大限度的保护。 此外，我们拥有专业的环保处理系统，包括汞回收处理设备，并且设立了控制、减少二氧化碳排放等各种节能、减排项目。	环保处理系统，汞回收处理设备，汞含量改进路线。	
我们关注员工的长期发展，关注员工的工作、居住环境，为员工提供了功能齐全的阅览室、培训室和舒适的宿舍。我们为员工定期进行健康检查，岗位安全培训，并举行生日聚会，以及各种丰富多彩的体育活动和节日晚会，给有想法的员工提供学习晋升的机会。	员工阅览室、培训室、宿舍，健康检查，岗位安全培训，体育活动，生日聚会。	
得邦照明致力于成为一流的节能照明解决方案供应商，得邦照明愿真诚结交国内外各界朋友，成为您可信赖的合作伙伴！ 光线构筑未来，得邦照明的明天将更加夺目璀璨……	一组快速生产镜头，企业外景，厂区、厂房，大门升起。	

我修改过的稿子：

编号	画面描述	旁白解说
1		引子
2	家庭，节能灯亮起，一家三口享受家的温馨； 狂欢舞台（或购物大厦外墙）LED闪烁着多彩图案，人们欢呼； 城市灯火一盏盏亮起，如梦如幻。	一盏光明，温暖一家； 一抹色彩，精彩一刻； 一城辉煌，繁华一梦。 ——光线构筑未来，得邦照明。
3	特效字幕，闪烁光粒子。	邦之源，使命之光。

4	唯美意象，黑色背景，线条不断勾勒出灯泡的形状。灯泡亮起来，世界好像赋予了灵感，一下子变得多彩起来。 风车转动，人类思考的素材。	光是世间万物诞生的缘起。从爱迪生发明第一只灯泡开始，光便赋予人们无穷的想象。今天，能源的短缺让人类不得不思考，什么样的光让人类享受希望的同时，更让地球变得美好？
5	城市俯瞰镜头，光线游移，建筑影子交错。横店地图，镜头快速推进，出现影视城等叠画镜头；接着通过横店工业区鸟瞰图，继续推进，一直到得邦照明所在地。大楼外观，旗帜飘扬。	追随光的脚步，人们寻找绿色照明的源头。在中国东部经济最发达的省份——浙江省中部，一座小城引起世界的瞩目。这里是"中国的好莱坞"，是"全国高科技工业走廊"，更是节能照明产品的龙头企业——得邦照明的所在地。
6	机场，港口，高速路素材。 横店集团标志，总部大楼。 画面泛黄处理：得邦创业老照片素材。画面转变为彩色，很多员工出入镜头。 四大产品分割画面展示。 画面跳动着数字。世界地图，线条由横店发出到世界各地。	得邦不仅拥有得天独厚的便利交通，更拥有领先世界的雄厚实力。其母公司横店集团以电气电子、医药化工、影视娱乐为主导产业，年产值超350亿人民币。1997年，承载着绿色发展的使命，得邦撒下光明的火种，从此与半导体照明结下不解之缘。今天，得邦拥有6000多名员工，形成了电子节能灯、LED灯泡和LED室内应用产品、照明电子产品、室外LED照明灯四大类绿色节能产品。数字见证了实力，实力让得邦的身影遍布全球。
7	特效字幕，闪烁光粒子。	邦之形，科技之光
8	设计图纸，抽象的散发光芒的翅膀起飞后，出现基地鸟瞰图。	灵感源于对光的透彻理解，奇迹源于对光芒的驾驭。 得邦，如同光明的使者，以精益求精的态度进行合理布局，以有形的载体支撑起强劲的翅膀。
9	六大基地大景浏览。 镜头对准某个基地推进到车间。	目前，公司拥有6大生产基地，占地450余亩，厂房面积24万平方米。其中在横店的三个生产基地主要负责CFL，LED灯泡及室内应用产品，以及LED户外灯具产品的生产，另外，在内陆省份的三个基地，负责灯管自动化生产，PCBA加工和CFL的生产。走近每一款产品，一起感受得邦带给我们的照明体验。
10	稀土资源研究所， 螺旋灯管自动生产线、 玻璃炉、自动明管、无积粉生产全连线， 自动贴片机， 自动插件机， 自动无铅波峰焊机， 自动高效老练线， 自动激光喷码机， 西部PCBA加工和CFL装配， （生产线、设备都泛着科技的光芒）。	CFL：得邦照明对CFL实现了全产业链覆盖，拥有稀土资源研究所，稳定的稀土信息和供应渠道，拥有中国最先进的螺旋灯管自动生产线，年产螺旋灯管1.2亿只，从玻璃炉到自动明管，到无积粉生产全连线作业，数十台先进的自动化设备，以高效率高质量时刻接受人们的检验。

11	一组LED研发镜头， 净化车间， 自动化生产设备， 恒温ESD装配车间， 在线检测设备， 6西格玛质量控制工具， 研发团队镜头。 市场样品间镜头， 多个国际认证展示， （生产线、设备都泛着科技的光芒）。	LED灯泡+LED室内应用： 　　得邦拥有专业的生产制造和质量控制系统，包括10万级的净化车间，自动化生产设备，恒温ESD装配车间，领先的在线检测设备，专业的6西格玛质量控制工具。 　　同时，得邦拥有稳定的供应链体系，和选定的知名芯片厂商建立了战略伙伴关系，在整灯研发上进行深入合作。 　　目前LED灯泡产品包括LED射灯，LED反射灯，LED装饰灯。LED室内应用包括LED筒灯，LED面板灯，LED轨道灯系列。产品通过多项国际认证，销往全球市场。此外，根据不同渠道的要求，得邦对产品线做了整合。加入专业LED联盟，保持与国际照明公司的步伐一致。
12	T2, T5, T8, T12直管以及PL灯管，环形灯管的电子镇流器，逆变器，LED驱动器，以及和室内室外LED灯具配套的驱动（生产线、设备都泛着科技的光芒）。	照明电子产品： 　　照明电子产品共享LED灯泡的生产基地和生产管理系统，产品包括T2, T5, T8, T12直管以及PL灯管，环形灯管的电子镇流器，逆变器，LED驱动器，以及室内室外LED灯具配套的驱动。
13	室外LED照明灯具生产流水线、设备、及产品展示。 路灯、投光灯、庭院灯、草坪灯、洗墙灯、射灯、地埋灯、隧道灯、水下灯等展示（生产线、设备都泛着科技的光芒）。	室外LED照明灯具： 　　得邦拥有全套自动一体化的LED灯具和钢管杆生产车间，目前LED照明灯具产品主要涵盖路灯、投光灯、庭院灯、草坪灯、洗墙灯、射灯、地埋灯、隧道灯、水下灯等，产品远销澳大利亚，韩国，日本，东南亚，北美及欧洲多个国家和地区。
14	镜头从基地内部拉回，基地大景展示。此时，光线打在建筑上，在移动中呈现层次感。	6大基地让得邦蔚然成形，4大产品矩阵让得邦躯体丰满，在用智慧点燃科技之光的同时，得邦更通过自身的魅力散发活力之光。
15		邦之韵，活力之光。
16	抽象的光的表现。	触摸有形，美至无形。一道光，那是来自内心深处的信仰，更是凝聚爱的生命之光。
17	音乐背景如同华尔兹般轻松愉悦， 供应商检验， 进料检验， 过程检验， 成品检验， 电光源测试中心， 高低温循环老化测试， 员工运用NitonRoHS测试仪器进行测试， 长寿命追踪， 员工上传体现BOMcheck信息平台。	得邦视质量为生命，从供应商检验，进料检验、过程检验、到成品检验，不仅建立了一套严格、完整的质量控制体系，还拥有全球最先进的电光源测试中心，对产品进行苛刻的环境测试和高低温循环老化测试，并对批量产品进行抽样质量跟踪。同时，针对全球市场RoHS（读rous）化趋势，得邦拥有专业的测试仪器和控制系统。另外，2010年开始得邦照明将REACH测试报告上传至BOMcheck信息平台，客户可以便捷的实施查询。

18	研发中心，研发团队工作写照。	为增强创新活力，得邦与多所高校和科研院所进行紧密的技术合作和交流，并将在上海、杭州建立研发中心，目前得邦研发团队已经拥有20多位主任工程师，60多位助理工程师，拥有百余项专利。
19	浙江世界贸易中心大楼，展示市场团队的活力。团队研讨。一名员工在玻璃板上随机画了一只节能灯。画面转场到真实的节能灯。	活力的因子不只出现在研发团队，专业的市场团队，同样以其出色的表现，在中国杭州的西子湖畔，浙江世界贸易中心内，为全球客户提供最专业、最优质的服务。
20	真实的节能灯研发办公室，研发人员在面前的透明触摸屏上比画着，一些数字指标跟着变化（后期制作）。汞回收处理设备展示。	为保持绿色活力，得邦坚持可持续发展战略，严格履行一个企业社会公民的责任。对节能灯，我们超前国际标准实现了更低的汞含量设计，通过产品优化设计，降低了荧光粉的使用量，对各种不可再生资源最大限度地保护；此外，我们拥有专业的环保处理系统，并且设立了控制、减少二氧化碳排放等各种节能、减排项目。
21	员工阅览室、培训室、宿舍，健康检查，岗位安全培训，体育活动，生日聚会。	是岁月积淀芬芳，是青春焕发活力。我们关注员工的长期发展，关注员工的工作、居住环境。为员工提供了功能齐全的阅览室、培训室和舒适的宿舍。我们为员工定期进行健康检查，岗位安全培训，并举行生日聚会，以及各种丰富多彩的体育活动和节日晚会，给有想法的员工提供学习晋升的机会，让每个人享受成果和尊重。
22		邦之梦，未来之光。
23	光的抽象表现：七彩色汇聚。	光，汇聚着七彩的颜色，也汇聚着温暖的力量。这种色彩来自绿色的深刻理解；这种力量来自五湖四海的默契。
24	前面多个镜头，以及一些绿色写意镜头，一起汇聚到某个LED灯中。	未来，得邦照明致力于成为一流的节能照明解决方案供应商，继续引领新型照明光源时代，继续为人类节能减排做出贡献。
25	城市大景，一盏盏灯次第绽放，时间不断推移。曙光开始出现，万丈光芒。	从传统照明到半导体照明，得邦传递的不仅是希望，更是远大的梦想。光线构筑未来，得邦照明的明天将更加夺目璀璨……

画面截图

用概念突围——科恩厨房电器宣传片

制作宣传片是对思想与素材的再造的过程，而不是对素材搬运。当各种各样的声音趋向雷同，各种各样的形象渐渐模糊的时候，你需要再造一个概念，一个与众不同的概念。

科恩电器是一家定位于高端市场的烟机品牌。面对竞争白热化的烟机江湖，科恩电器非常希望通过一部片子传达出她的格调和气质，更希望通过一种独一无二的概念突出竞争重围。

他们希望这个概念必须能找到出处，否则难以说服大众。同时必须与厨房有关。

我知道，这个概念一定在某个角落等待着我。我更知道，这么多烟机品牌，谁先用这个概念，谁就先入为主。

于是，我开始大量搜集资料，在这个过程中发现，虽然有很多与食有关的典故，要么太司空见惯，要么已被人使用，要么没有什么遐想空间。后来终于在《礼记》中找到了这样一句话："夫礼之初，始诸饮食。"即饮食活动中的行为规范是礼制的发端。可见，作为礼仪之邦的中国，厨房的意义非同寻常。

但如果照搬的话，会感到非常迁强和生涩。于是，我又重新进行提炼，归纳为：礼之初，始于厨。

伴随社会节奏的加快，忙碌的人们越来越迷失，在追寻自我的过程中，简单的快乐成了共同的目标，而厨房则是原点。

客户对这一概念也极为认同，并很快上街，在嵊州主干道的户外广告上都见到了这句话。

再回到宣传片，既然概念有了，厨房是原点，那么在这个原点，科恩对时尚的态度、对安全的态度、对专业的态度、对人性和服务的态度就是该片需要填充的血肉了，而这些都可以理解为科恩曾经出发的理由。

离开会议,发现自然的快乐;
离开漂泊,发现家庭的快乐;
离开饭局,发现美食的快乐。
回到原点,发现简单的快乐。

我们一直都在寻找曾经出发的理由,心里始终有一个空间留给最初的厨房理想。

我们深知,一款产品如同一件漂亮的时装,既有丝滑的触感,又承载着情感和时尚。我们通过细节的设计贴合生理曲线的下厨角度,并让美学平衡恰到好处。

【体现设计】

我们明白,一款产品如同一座建筑,出色的外观设计更来自于坚固的核心结构以及永不褪色的材质。既要经得起全面考验,更要经得起时间锤炼。

【体现安全与材质】

我们清楚,一款产品如同一位管家,不只关心女人的容颜,更深谙男士的护肤需求,不仅呵护你的肌肤,更关爱你的眼睛和耳朵,让身体的每一个细胞都可以深呼吸。

【体现专业】

我们相信,一款产品的背后必定是一群伙伴,不仅了解你的多种需求,更能包容你的各种脾气。哪怕是八小时以外的零零碎碎,我们也能及时到达。

【体现服务】

我们更相信,你之所以一直挑剔,是因为过去没有遇到对的"她"。今天,她就在你身边。褪去华丽,回归真实。亮出你的生活态度,人人都是生活家。

一厨一世界。

礼之初,始于厨。

科恩电器。

如何让众口不再难调——中控集团宣传片

粮草未动,兵马先行。文案总是甲乙双方进行沟通的第一步。而对于宣传片文案最大的困难很多时候不在于文案本身,在于你与甲方是否价值观相投,在于对多个领导思想的整合能力。运气不好的话,今天这个领导出差,明天那个领导开会,文案在风吹雨打中凋零,在漫无边际的等待中发霉。

刚开始接触中控集团,我们得知,几年前,他们曾经做过一部宣传片,但现在公司发展极其迅速,作为国内自动化行业的领军者,他们急需一部高质量的宣传片表达当下的话语权。沟通时,我们运气比较好,他们集合了研发、生产、销售等部门六七个领导全部到场,可见他们对该片的重视,也从侧面反映出他们的高效率,让我们受益很多。

在沟通中,多个领导积极陈述,发表自己的想法,让我们再次感受到一个创新公司的活跃气氛。其中一个年轻领导说,之前看过施耐德的宣传片,史诗风格的场景+大气航拍镜头,感觉像好莱坞大片,表现得非常震撼,希望中控也能朝这个方向发展。

但很快,众人提出不同想法。毕竟,施耐德作为老牌跨国企业,其发展历程有无数支宣传片作为支撑,今天,他不需要告诉别人施耐德是谁,不需要面面俱到地展开叙述。他完全可以朝概念化方向发展,但对于中控集团来说,公司一直处于快速上升期,你需要通过宣传片告诉别人中控是谁,中控做什么,中控有什么优势,等等。

关于这点,很多广告人一直不以为然,跨国大企的视频看多了,总觉得人家的好,在很多人看来,宣传片之所以"大而全"是因为客户不懂,其实,是发展阶段不同和功能需求不同所致。我觉得,作为文案,要做的就是把"大而全"的内容重新归纳梳理,让其更清晰、更有味道、更有冲击力。

再回到单子。既然定位明确了,那接下来需要确定一个主题。客户一致

认定该片需要体现"创新"。没错,作为自动化领军企业,创新是核心。但现在每家企业都是在谈创新,我们要做的就是挖掘中控自身的与众不同。纵观中控发展史,每一步发展都是在与国际垄断势力进行斗争后的成果,由此创造出了无数个行业第一,可以说,他们的血液里始终流淌着"产业报国"的因子,因此,带有产业报国印记的创新才是本片要表达的核心。

这些明确了,还需要文字打磨,语气的勾兑,打造体现中控气质的行文风格。在兼顾各位领导想法的同时,不能写成一锅炖和流水账,更不能洋洋洒洒毫无章法,忽略时间上的限制。在经历一番不大不小的起伏之后,文案最终出炉,并最终成片。

(注:本方案叶萌亦有贡献)

一、主线:创新

以创新为主线,从全球化和创新时代入手。

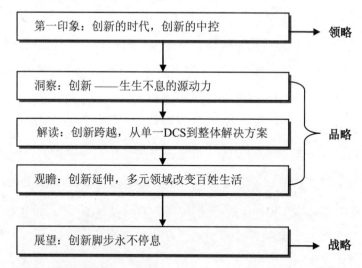

二、暗线:经济安全、节能减排

——顺应时代发展潮流,体现广大用户的心声。

三、载体:透明"金字塔"

用三维特效制作的透明"金字塔"是时代智慧的结晶,金字塔内部是中

控集团最具爆发力的创新源。透明的金字塔映射着时代的风云，凝聚着产业报国的梦想，闪耀着创新的光芒，以最具现代感和穿透力的视觉形象承载着企业的创新精神。

金字塔作为全新演绎的元素，我们将运用到宣传片头和片花的贯场中，突出统一感，使整部宣传片更加具有气势和视觉表现。在先进的包装应用下，该金字塔将极具动感和新锐，鲜活而又生动，有力地突出中控的企业形象。金字塔将采用充满玻璃质感的设计，通透晶莹，闪烁着夺目的光泽。

四、框架思路

1. 领略：创新时代，创新中控

表现目的：通过对国民经济基础产业运行安全与效率保障技术与平台重要性的描述，展示中控的行业作用和社会价值。

2. 品略：对自主创新的坚守和跨越

表现目的：通过创新主线追溯到中控的历史发展、整体解决方案、对生活的改变，处处展现中控对自主创新的坚守和跨越。

3. 战略：创新脚步永不停息

表现目的：通过未来愿景和战略的展现，说明中控一直在坚持创新，并将迈向更加广阔的未来。

五、脚本解决方案

镜号	气氛图	画面处理	画面图像（VIDEO）	旁白（解说词）
领略：创新时代，创新中控 表现目的：通过对国民经济基础产业运行安全与效率保障技术与平台重要性的描述，展示中控的行业作用和社会价值。				
1		实拍加三维。	大气的城市化、数字化、智能化时代画面。	一种创新的力量正在改变世界。 无处不在的自动化，正不断提升生产效率，创造美好生活，在加快建设和谐社会中发挥着重要的作用。

镜号	气氛图	画面处理	画面图像（VIDEO）	旁白（解说词）
2		实拍加三维。	能源，工业，国家经济命脉。 【石油开发、水电、风能等大气画面】 中石化武汉分公司流程工业大景画面。	新世纪以来，国家提出："发展现代产业体系，大力推进信息化与工业化融合。" 自动化作为工业化与信息化之间的桥梁，正成为举世瞩目的焦点。
3		实拍加三维。	金字塔出现，内部如同一条时空隧道，穿过隧道，出现以下特效字幕： 从10余位创业者艰苦创业，到2000多名员工共创佳绩； 从白手起家，到成为中国自动化的领先企业。 中控的DCS无处不在，市场占有率，R&D的投入。 随着中控等国内自动化企业的崛起，国外自动化产品价格急剧下降…… 最后，视线停留集中到金字塔核心，出中控LOGO及字幕。	核心技术，经济安全。 中国的，世界的。 有一个穿透时空的声音正越来越响。 跟随这种声音，我们的视线再一次聚焦于中国自动化产业的主角，一个创新和智慧的核心——中控集团。

品略：对自主创新的坚守
表现目的：通过创新主线追溯到中控的历史发展、整体解决方案、对生活的改变，处处展现中控对自主创新的坚守。

镜号	气氛图	画面处理	画面图像（VIDEO）	旁白（解说词）
4		实拍。	公司全景展示 多国的国旗 胡锦涛总书记等领导人视察画面。	起步便与世界同步。
5		实拍。	金字塔玻璃面上映射着相关历史画面。 浙江大学正门。 春晖自动化技术长廊。 DCS展示（制作工艺） 字幕： 创造性地提出1:1热冗余七项准则，并成功应用于SUPCON JX-100 DCS中，于1997年获国家科技进步三等奖。	1993年，新一轮改革春风正席卷神州大地；然而，这一年对于中国的自动化产业来说，依然是一个严冬。 基于民族自动化产业被国外垄断的现实，中控从诞生之日起，便树立了"产业报国"的理想，义无反顾地投入到DCS的研发，从此，便走上了一条"产学研"相结合的自主创新之路。

镜号	气氛图	画面处理	画面图像（VIDEO）	旁白（解说词）
5			研制成功世界先进水平的现场总线控制系统，于2000年获得国家科技进步二等奖； 控制系统获自动化行业首个"中国名牌产品"； 国际国内多个"第一"的成果； 国家"863"项目。	近乎狂热的工作激情，是对一个神圣使命的孜孜以求。 当年中控即在国内率先推出具有热冗余技术的DCS，高起点的技术突破，填补了国内空白，民族自动化产业的创新之路从此有了新的坐标。 此后，中控创造了国际国内多个"第一"，出色完成了国家"863"等多个重大科研攻关课题，取得了近百项发明专利，成为自主创新的有力践行者。
6		实拍。	EPA的展厅、展板 研究院，员工自信饱满的工作状态特写。	2007年，中控领衔制定了中国第一个工业自动化标准EPA，这意味着，在世界工业自动化领域，中国人终于有了自己的话语权。民族创新精神再一次改写了历史。 从打破国外垄断，到制定国际标准，中控的迅速崛起引起了业界的瞩目。
7		实拍。	"敬业、合作、创新"雕塑。 不同部门的员工工作特写。	"昨天，我们完全不敢想象会有今天的成就。""明天，也一定会比我们今天想象的更精彩。"这是创业者的感言。 "敬业、合作、创新"，中控人用最务实的企业精神，用知识和智慧向世界展示了令人震撼的民族力量。
8		实拍加三维。	3D制作的科技园与软件园。 研发人员在现代化办公园区内研发创新。	创新是时代永恒的命题。中控用每一次跨越来回应这种命题。

镜号	气氛图	画面处理	画面图像（VIDEO）	旁白（解说词）
9		实拍加三维。	对客户讲解培训、安装、调试、验收等一整套解决方案流程画面。 3D展示工业自动化系统架构（仪表产品等将在三维画面中表现）； 针对千万吨炼油、化工行业、钢铁行业、造纸行业的工艺流程解决方案演示【特效制作】，伴随中控的业绩。 机械自动化运作，管理软件操作画面。	从单一DCS的开发、制造、销售、服务，到成为提供InPlant工厂自动化整体解决方案的供应商，中控不仅致力于为客户实现生产自动化，更履行起优秀企业的民族责任感，积极利用先进控制技术、信息化技术为客户节能减排、创造效益。
10		实拍。	【画面+字幕：MES节能减排技术，为中国的著名石化化工、冶金等企业取得巨大经济效益。】 画面+字幕：某企业45万吨合成氨、80万吨尿素。	在国内众多行业取得优势之后，2005年，中控吹响进军高端市场号角，以其强大的技术实力，更具竞争力的产品和解决方案，成功为大型企业关键主装置提供自动化系统和解决方案，为经济的高效运行提供了安全保障。 2006年，中控的国际化战略正式启动。
11		实拍加三维。	画面+字幕： 500万吨/年炼油装置、千万吨炼油装置。 核电工程（外景，字幕：核电工程快速停堆系统） 包钢、宝钢、缅甸第一工业部纸化局等资料画面；	这是一场更为激烈的角逐，中控犹如一艘扬帆远航的巨轮，以强劲的综合实力在关系国家经济命脉的大炼油、大石化、大化工等重大项目上不断取得历史性突破……
12			市场分布的三维演绎，世界地图区域覆盖。 客服人员应答客户的问题。 微笑的客户和员工。	"用户至上，精益求精"。 今天，中控集团的产品已遍布全国30个省、市、自治区以及其他国家。当中控人问候世界的时候，也给未来留下了深远的回声。
13		实拍加三维。	自动化科技产品展示，自动化机械运作画面快速切换。 自动化控制软件操作画面。	延伸产业，有一种智慧叫造福于民。 在为流程工业注入活力的同时，中控集团更以产业拓展的最新成果影响着人们的生活。

镜号	气氛图	画面处理	画面图像（VIDEO）	旁白（解说词）
14		实拍加三维。	快速切换 金字塔玻璃面上映射着水立方和欢呼的观众 游泳池一角水面， 出字幕：水温控制在26.5°－26.9°，保证运动员的最佳发挥。 印象西湖？ 轨道交通——杭州地铁1号线交通监控等画面。 道路交通——地铁、江南大道绿波带、甬台温高速金华段隧道群。 高楼——杭州晶晖商务大厦－自动控制灯光系统。 【待定？】 建筑能耗监控解决方案展示（浙大建筑能耗监控） 医院电子病例——浙江大学附属第一医院，北京301医院资料。 高校——浙工大、浙传，自动化模型操作，教学运用。浙大重点实验室…… 城市上空不断翻滚的白云。	水立方，精确控制的水质、水温让世界各国的奥运健儿得到最佳发挥、连破纪录。 　　智能交通，综合监控系统以高技术为人民大众创造便捷、改善秩序； 　　智能楼宇、数字医院，用信息化提升大众生活品质，保障民生； 　　多系列的实验和实训教育装备，为自动化等行业培养全面人才，提升素质。

战略：创新脚步永不停息
表现目的：通过未来愿景和战略的展现，说明中控一直在坚持创新，并将迈向更加广阔的未来。

镜号	气氛图	画面处理	画面图像（VIDEO）	旁白（解说词）
15		三维。	金字塔出现中国版图上。	中国的经济在高速运转，创新仍然是这个时代发展的原动力。
16		实拍加三维。	金字塔出现在国家工业、重点工程中【"863" "973项目】 【石油、化工、风能发电、西气东输等工程】	对自主创新的坚守，为新产业的孵化提供了可能。

镜号	气氛图	画面处理	画面图像（VIDEO）	旁白（解说词）
17		实拍加三维。	织机控制系统、机床数控系统及注塑机控制系统展示。金字塔前中控员工团队排列，展示凝聚力，金字塔大仰角。	凝聚创新力量，开辟新的蓝海。 　　装备自动化产业是中控用"中国大脑"提升"中国制造"的另一实践。 　　实现重大技术装备的国产化，保障国家经济安全，推动绿色产业体系的发展，正成为中控发展的主旋律。
18		实拍加三维。	3D制作的科技园内，领导们正在开阔的落地窗前商讨未来发展（加特效）。	每一个新的经济增长点，都见证着民族自动化产业成长的足迹。中控，必定要做中国最知名、具有国际影响力的自动化整体解决方案供应商，跻身世界自动化强者之林。
19		实拍加三维。	与中控合作的企业间的切换，国内品牌和国外品牌切换，中控公司内部，金字塔时而出现在员工的手上，时而飞向天空。	从无到有，从小到大，从国内到国外，中控集团整合资源，集中突破，用品牌经营的战略，将服务向世界延伸，未来的中控将通过自身智慧爆发出更大的能量。
20			企业领导讲话。 【未来发展方向画面：船舶自动化（航母、军舰）、高速铁路自动化、智能电网、液化天然气、机器人等未来自动化展示】 金字塔出现在青年手上，镜头拉开，无数个金字塔蔓延开，照亮了整个世界。	创新永无止境，梦想成就未来！ 　　"我们的事业才刚刚开始，我们的梦想一定要实现！我们的梦想一定会实现！" 　　（董事长语）

六、画面截图

"短、平、快"有这么简单——九阳净水系统教育宣传片

英雄的诞生都需要一个背景故事。尤其对于新产品而言，从研发到上市，再到被市场接受需要一个过渡期。而这个过渡期，最重要的是如何快速说服经销商。

在接触这个单子时，跟很多人一样，人们对九阳的认识极其深刻，马上想到"豆浆机"。但这次，九阳开始涉足净水产品，一个极具潜力的朝阳产业。当时，市场上的净水产品不像今天这样品类繁多。作为豆浆机业领头羊的九阳，对该产品的研发极其重视，在产品上市之前，他们希望做一部教育宣传片，通过对水的演绎过渡到冰蓝产品，让经销商有一个感性的认识。

但遗憾的是，虽有很多广告制作公司踏破门槛争着与他们洽谈，却没有一篇方案打动他们。时间越来越紧迫，在接触我们的时候，离经销商大会只有半个多月时间了，抱着宁缺毋滥的态度，他们对我们也没有抱太大希望。通过沟通，我了解到：首先，该片几乎没有拍摄的内容，基本上素材+制作，时间只有3分钟，希望经销商能够静静聆听和感受，因此也不需要旁白。其次，古往今来关于水的话题实在太多，内容上很容易漫无边际。如何很好地围绕产品进行铺垫，又不能太像广告。再次，风格调性上要与九阳的品牌形象相一致，大气内涵又不乏亲和性。

客户给的时间有限，快速出稿？必需的！否则连制作的时间都没有了。我知道，该片虽然没有旁白，但一定要通过文字来铺陈，一定要通过文字的力量让客户内心燃烧起来。连夜思考，奋笔疾书。于是，一篇带着熬夜伏案小睡后的余温的文案脚本火速出炉。

后面的事情跟预料的一样顺利，稿子发过去没多久，客户就来电，让我们过去谈合作。

编号	示意图	画面描述	理 解	备 注
1	字幕：上善若水		上善若水	
2		空灵的音乐，一滴水缓慢地滴落，水波，大海画面（象征博大）。 三江源画面（象征源头） 原始人画面。 一颗种子破土萌发，吐出幼芽，长成植物。一朵花慢慢地开放（特写），继而原野上一大片花朵竞相开放，天空白云滚滚。	再伟大的生命也是从第一滴水开始。 　聆听水的滴落，这是一个关于水与生命的古老故事。 　浩瀚的地球，三分之二被水所覆盖。 　作为生命三大要素之一的水，与阳光空气一样孕育了万物，却无所求。 　正所谓：水利万物而不争。 　伴随着人类的进化，水不动声色地滋养着生命和心灵。 　正所谓上善若水。	通过一滴水的穿插，与万物生长形成对比，突出水的作用。
3		液态的水结冰，变成气体等画面。 各种各样水的形态：水滴落在石头上，滴在泥土上，滴在叶片上，溅起不同的水花。 缓缓溪流汇入江河湖海。 安静的湖泊，奔腾的河流，静动结合。 长江、壮丽山河、瀑布等大景。	水千变万化， 　或空灵，或幽远，或深邃，或清丽； 水犹如一个精灵， 　或在空中轻歌曼舞，或珍珠般粒粒降落，或澎湃，或轻盈，自然朴素没有人为痕迹，汇成江河湖泊，奏响生命的乐章。 真水无香，大象无形。	

编号	示意图	画面描述	理 解	备注
4	字幕：迷失之水		迷失之水	
5		一滴黑色水墨的滴入，打破了水的纯净。城市工业发展素材。 工业污染等镜头集锦： 黑烟囱，汽车尾气、工业废水流向河流等污染镜头。 闪电等镜头，黑云滚滚。 酸雨等镜头。	水永远往低处流，而人类却永远往高处走。 生命在不断进化，孕育生命的水却在不断退化。 时间如一只无形的手，创造文明的同时，却不小心把水推向了没落。 钢筋水泥，工业厂房的包围下，纯净之水奄奄一息。 享受新鲜水的权利在悄无声息地被剥夺。 人类的发展史如同一场探险，他们在乎工业的逻辑，却失去了自然的规律。 当天平失去平衡，水成了工业时代最大的牺牲品。 现代文明最容易埋没关于水的记忆。 用浓烟，用尾气，用废弃物来填补对水的记忆。 污染的大气通过降水，衍化成酸雨，文明的种种让纯净之水越来越成为奢侈品。	以黑色水墨为载体，暗示污染对水的侵害。
6		生活用水等镜头： 从管道到蓄水池，再到杯子的展示。 杯子中的水，不断放大，演示很多微生物细菌。	工业对人类的荼毒，最先通过水。 受污染的水正渗透到生活中，从管道到蓄水池，再到手中的杯子，可怕的是，迷失的人类并未察觉。 看到的是水，看不到的是有害物质； 看到的是富裕，看不到的是贫瘠； 健康，是现代文明向人类缴获的最大战利品。	

编号	示意图	画面描述	理 解	备 注
7		表现人的一些镜头：焦虑、沉思等沙漠，行走。 炊烟镜头。	当人们开始自省，却发现，在社会强大的动力面前，人其实非常渺小和脆弱。 　　生命在经历亿万年的进化后，开始出现停顿和冻结。 　　一缕炊烟，那是来自文明深处的叹息。 　　人类期待一种力量来阻止这种没落。	
8	字幕：回归净水		回归净水	
9		一团团雾气史诗写意般地散开，最清澈的水面映现眼前。浑浊退去，水面倒映着蓝天白云。 人们的写意镜头：期待，渴望，仰望，深呼吸。	生命的一切问题都来自源头。 让生命归于最清澈的状态，构成了时代的呼唤。	结合上面的炊烟，该部分以水面雾气进行过渡，雾气散开，意味着浑浊的远离。
10	动画演示净水过程。	一滴水从水龙头里滴下。 画面叠到，一滴清澈的水从冰川上滴下来，慢慢地，越来越多，流过冰川，流过山间小溪，流过碧水湖泊，流过城市，流入到家家户户。 （冰川画面展示强烈的冰蓝效果）		

编号	示意图	画面描述	理 解	备 注
10		结合冰蓝过滤系统（局部），巧妙地进行比较和联想。 伴随光影的变化，山上树木花草由灰色变成彩色，城市由灰色阴暗变成蓝天清澈，充满生机。 画面层层退去，一滴水滴入杯中。 冰蓝产品展示【需要拍摄或者做产品外观动画】 人们喝着健康纯净的水。 快乐的生活画面。 清澈眼睛特写 不同的水珠倒映出温馨的画面。 森林，原野，大海，冰山	冰蓝，洞悉大自然的深意， 让每一滴水都有了纯粹的质感和灵魂。 还原世界之美， 每一道程序都是来自生命深处最真的问候。 一直以来，渴望健康的人们正守得云开， 在他们清澈的眼睛里，看到了天堂之水， 冰蓝的世界里，折射着生命的多彩。 让纯净之水成为健康生活的保证， 这不再是个人的权利，它已成为集体的意识，并且，这种愿望正轻松实现。	同样以一滴水为载体，赋予新的生命。一滴水流过冰川，小溪，湖泊，层层经过寓意着水的净化过程，也预示着新生的希望。并与冰蓝产品进行比较，惟妙惟肖。 一滴水落入杯中，既寓意回归，又与开头呼应。
11		LOGO落幅	生命将再次奏响关于健康的交响。	

画面截图

知心方能知新——九阳烟机品牌宣传片提案

在文案创作中,我们遵循的一条重要的原则就是简洁性。也就是说写出来的东西要让一个只具备初中文化的人也能看懂。但简洁并不是简单,一定要传达出品牌特有的气韵,才能让人回味。现实中,细心的你也会发现,好的东西往往通过最简单的形式呈现出来,所谓大道至简,但对于商业宣传片文案而言,简单的背后又有着复杂的思考和逻辑。

2013年年末,九阳找到我们。提起九阳,相信你的脑海中马上浮现出"豆浆机"的形象。毕竟,九阳豆浆机即将走过20个年头,已在千万家庭中得到普及,该形象已根深蒂固。但很多人没有注意到,九阳早已突破了单一豆浆机产品,逐步发展出了小家电、净水器、油烟机等一系列产品。

这次,他们上马油烟机产品,是基于这样的考虑:过去说汽车尾气是造成大气污染的罪魁祸首,但现在新的调查认为油烟机危害最大,然后新的国标又出来,使烟机产品处于转型阶段。正在此时,九阳烟机恰诞生,这些足以说明九阳公司有着强烈的企业责任感和使命感,追求对百姓健康负责。

第一次沟通时,双方只是相互了解了一下,没有做深入的探讨。我们了解到,客户已经明确了品牌主张:九阳净吸王,健康新厨房。另外,客户还有一个不错的想法,那就是在开头的时候,以时间轴为序,将九阳不同产品一一带出,最后过渡到烟机。

开头不错,但最核心的还是内容。按照惯例,制造业品牌往往与技术控画等号。大量的专利、技术、参数、专业数据等会层出不穷地出现在片中,由此,可能会写出这样的文案:

引子
1994年第一台九阳豆浆机

××年第一台九阳电饭锅

××年第一台九阳净水器

2013年第一台九阳油烟机

每个时代都有他的九阳，每个时代都有他的真诚精神。

20年来，这种真诚精神一直没变，

如果说，第一台豆浆机拉响了前奏，

那么，第一台烟机则奏响了健康新厨房的正式乐章。

1. 新跨越

一直以来，我们始终以真诚的心态聆听中国百姓的追求和梦想。

今天，最新的数据告诉人们，油烟正取代汽车尾气成为大气污染的主源。伴随环保意识兴起，我们深刻地感受到了你的感受。新国标的出台，促使我们加快步伐，以最高标准与时代同步。

我们相信，责任不只是树立高标准，更是以真诚的姿态保持亲民，让每一名百姓都能成为健康新厨房的主人，让厨房的秘密不再成为秘密。

2. 新技术

走进健康新厨房，就像走进了洁净的太空舱。

我们只做最干净的烟机，所以发明了全净吸烟机。

全净吸烟机系列全部采用新国标，采用6面多角度吸烟，将油烟一网打尽。

6重油烟完美分离，让您免除拆洗的麻烦；

人性超薄设计不碰头，让您不再受传统烟机的安全困扰。

我们只做最大火力的灶具。

巨盘火盖、无级混氧腔、全进风技术打造出5000瓦爆炒火，

让高效节能发挥到极致。

我们只做最健康的消毒柜。
冷鲜技术，360度立体杀菌保鲜；
臭氧紫外线双重杀菌，安全可靠。

我们只做最安全的热水器。
防电墙、防电闸确保洗浴安全。

离开油烟，才能亲近生活的气息。
我们造的不仅仅是一台台烟机，更是中国人关于健康生活的梦想。我们不停地挑剔再挑剔，因为每件产品的背后其实都是人，是你、我、他。
这一切，也许你看不到，但经过岁月的历练，你能感受到。

3. 新体验
生活不再将就，而更讲究。
我们不会津津乐道于过去，我们更看重未来。
用真诚的心态持续为客户创造价值，让生活来得有滋有味。

我们知道，告别油烟，感知家的味道，你才能主宰自己的生活。
那些舌尖上的记忆、味蕾上的盛宴，才有了真正的意义。
让好产品进入寻常百姓家，让更多人享受家的快乐时光。这是我们的使命。

我们相信，更多的人会在对的时机遇到对的产品。
我们更相信，健康新厨房的生活方式正不断变成现实，让我们一起期待！

可以说，这样的文案该有的都有了，但站在营销的角度，观众看完以后在大脑中记住什么呢？换句话说，就是诉求点不是太明确。
2013年11月28日，我们来到九阳烟机下沙基地，进行第二次沟通，经过

不断讨论互动，客户也觉得片中不应该面面俱到，不应该出现太多的技术和产品，说太多等于没说。其实，对于广告也好，宣传片也好，站在心理营销的角度，诉求点往往只有一个，因为观众更喜欢简单的东西，更容易记住一个词。再回到宣传片，"九阳净吸王，健康新厨房"的主张中，前一句说的是产品，后一句说的是品牌。那么该片是产品片还是品牌片？另外，这里面包括了两个诉求点，到底强调"健康"还是"新"？经过分析，九阳品牌从20年前到现在其实一直在表达着"健康"，那么九阳烟机的诞生，更应该诉求的是：新。达成一致后，该片的任务就是在短短的两三分钟内把"新"巧妙地说透。

目的

树立九阳烟机品牌形象。

对大众而言，提起九阳，就立刻想到豆浆机，很难与烟机挂钩，因此该片要打消大众疑虑，让人们对九阳烟机也有好的认可度。

对谁说

大众，老百姓，千千万万热爱九阳品牌的人。

说什么

新。新国标，新厨房，新态度，新体验。

如何说

讲故事的形式。站在九阳的视角（第一人称），以朋友对话的口吻娓娓道来，把真诚态度融入其中，让人感觉，九阳烟机与九阳豆浆机是密不可分的，不是隔离的。

层层递进，环环相扣，一气呵成。

提案文案

1994年第一台九阳豆浆机；

××年第一台九阳电饭锅；

××年第一台九阳电磁炉；

2013年第一台九阳油烟机。

20年前我们是父母的孩子；20年后，我们是孩子的父母。

20年前，一台豆浆机让我们健康成长；20年后，健康新厨房让我们展开新的想象。

新，不只是进化，更是传承；

是机遇，更是一种责任。

这种责任来自环境的变化，来自城市的变化，来自新国标。

【报道素材：油烟正取代汽车尾气成为大气主要污染源】

【报道素材：新国标】

这一刻，你的心情我们知道，

我们知道，对安全的在乎让你容不得半点油烟，

所以我们发明了全净吸烟机，99%的吸油烟率让每一根头发丝都能呼吸。

这一刻，你的顾虑我们知道，

我们知道，每一次的拆洗都意味着无尽的麻烦，

所以我们采用6重油烟完美分离，让你安心哪怕一分一秒。

【字幕：油脂分离度到达92.2%，高于国家标准】

这一刻，你的困扰我们知道，

我们知道，传统烟机让你饱受碰头的困扰，

所以我们采用人性超薄设计，用恰到好处的角度让厨房变得无比美妙。

我们不断用新的加法给你带来减法的快乐，

因为，我们知道，

新国标不只是技术,更是一种态度。
这种态度让你讲究,而不是将就;
这种态度让厨房延伸,更让健康环绕。

【字幕:5000瓦爆炒火】

【字幕:360度立体杀菌保鲜】

【字幕:防电墙、防电闸确保洗浴安全】

我们更知道,
我们造的不仅是一台台烟机,更是中国人关于健康生活的梦想。
我们不停地挑剔再挑剔,因为每件产品的背后其实都是人,是你,我,他。

人生最珍贵的礼物不只是经典的相伴,更是新的沟通。
知"心"方能知"新",
九阳净吸王,健康新厨房。

后续

在递交给客户时,我强调什么都不要加,就简单的一篇文案,否则过多的形式会扰乱一气呵成的节奏感。当然后续执行中,客户又作了些变动,但视频不同于平面,无论怎么变动,在保证内容或核心诉求的同时,片子的节奏和感觉非常重要。

周年庆类

简单文字，何以动人——
日发20周年文艺演出开篇宣传片

简单的文字往往是最难写的。当很多人在追求华丽辞藻的时候，却发现，简单的文字才有杀伤力。

这是一部企业20周年文艺演出前的开篇宣传片。目的有两个：一是起暖场作用；二是让五湖四海的员工有强烈的归属感。

了解下日发集团，突飞猛进的成绩让人肃然起敬：

中国纺机行业的领跑者

中国中高端数控机床的领先军

中国畜牧业的明日之星

占领中国马业制高点

打造成中国本土领先的新型投资集团

对于一个有着多年发展史，有着丰厚文化内涵的蒸蒸日上的多元企业而言，在这样一个承上启下的日子里，有太多的话要说。光宣传册文字就有密密麻麻几十页之多。但任何一部宣传片都有它特定的功能，就本次而言，客户已经明确了该片的主题：感谢有你。那么，围绕该主题，如何在短时间内，对企业有一个完整的梳理？又如何体现员工的精神风貌？

在思考中，我发现该企业有一个重要的文化理念："为人家创造幸福的人，最后自己最幸福。"可以说，幸福，是贯穿企业整个发展的一条线，幸福的动力，幸福的传递，幸福的升华……这样，在冰冷冷的机器设备背后，不同

地域,不同产业,不同岗位上的员工的敬业形象跃然而出。20年的见证,让我们由衷地发出:感谢有你,欢迎回家。

不得不承认,在写作中,稿子一改再改。不到800字的文字每个字都要不断推敲和打磨,朴素再朴素,平实再平实,口语再口语。没有口号式的宣扬,没有书面式的生涩,只有平实朴素的真实,因为,只有员工才是该片的主角。

编号	画面	旁白/字幕
1	前奏:一组回家的镜头,倦鸟归巢、群马休憩、奔腾……接着是火车进站、大钟特写、飞机降落、人流脚步,日发员工焦急而精神饱满地举牌接机、接站,嘉宾、外地员工到达日发的画面。	离家的人终于要回家 归来,没有什么可以阻挡, 就好像,当年的出发。
2	过渡到历史画面, 年份数字滚动。	2003年,在新昌,我们迈出了第一步 "你好,我是日发"(新昌话) 一句简单的问候,传递出来自内心的真诚。 从日发成立的那一天起, 我们就把"协助客户实现数字化工厂"作为日发的使命,不断努力探索。 客户幸福的笑容就是我们最大的动力。
3	五大产业发展画面	20年,始终如一。 ("你好,我是日发纺机") 带着这样的探索, 我们从第一台倍捻机开始,进入精机行业 ("你好,我是日发精机") 服务产业 ("你好,日发酒店欢迎你") 体育文化 ("你好,我是日发牧马堂") 以及农牧产业 ("你好,我是日发新西域")
4	草原大景。 北青会所、日发牧马堂。拍摄马术。 唯美写意表现:马列训练、跨栏等。	问候在传递,幸福在延伸。 走向草原,走向沃野, 我们开始着眼于更多人的幸福, 马背上的欢歌笑语,是对我们的肯定。
5	地理坐标在延伸。 上海——拍摄直升机, 静态各种造型, 机组人员上岗前特写(衣服纽扣、整理衣装)小摇+轨道, 机舱特写,带到日发LOGO。	20年,一声声热情的问候, 从新昌扩展到全国, 不变的是,写在脸上的幸福和微笑。 "你好,我是日发集团"。 "你好,我是山东日发"。 "你好,我是安徽日发"。 "你好,我是忻州日发"。 "你好,我们是上海日发资本"。

编号	画面	旁白/字幕
6	培训活动，行政员工集体秀。	我们始终相信，客户在哪里，幸福的微笑就被带到哪里。走过20年，因为敢于迷路，我们才能找到路；因为用心，我们才更贴心；因为活力，我们才更有生命力。
7	企业文化活动：啤酒节、游戏、打篮球、人们的欢呼。羽毛球。	走过20年，我们深知，日发一直在路上的原动力，不是别的，而是您。伙伴们的相互鼓励和共同成长，让日发变得如此美好。感谢有你，让我们体会到不同成长阶段的精彩。
8	口述，谈个人成长梦想等。	A：这里像个大家庭，可以包容你的喜怒哀乐 B：为自己的成长感到骄傲 C：向前辈致敬，更为自己加油 D：打不败，压不怕 ……
9	成果。	20岁的日发，感谢有你。感谢你的不断探索，我们才会走得更远；感谢你的辛苦付出，我们才会走得更好。感谢你长久以来的奉献，我们才能体会什么是真正的幸福。
10		领导口述：为人家创造幸福的人最后自己最幸福。让员工共同享有成果和尊重，我相信，在中国梦的进程中，必定有我们日发人的身影，日发感谢有你
11	多组人物笑脸集锦。	（合）日发感谢有你
12	不同角度和景别拍摄的归巢的画面：机场、等待的人们、脚步……	匆忙的脚步，终于慢下来。让我们期待，最幸福的时刻。
13	黑场字幕+旁白。	感谢有你、欢迎回家。

画面截图

千言万语化作十句话——
孕之彩10周年宣传片提案

说有感觉的话,有感觉地说话。有时,感觉比内容更决定成败。就好像英国首相布莱尔所说:他们可能会忘记你说的,但绝对不会忘记你让他们感觉到的。

这次接触的客户孕之彩经过十年发展,2014年已发展为一个健康、向上、充满活力的全国孕妇装知名原创品牌。公司面积6000平方米,销售网络遍及全国30个省份,销售网点达到400家,其中直营网点75家,客户网点380余家,年产值80万件。

为了庆祝十周年,公司将展开一系列的重大活动,即"五个一工程":一部企业宣传短片,一本纪念册,一个纪念品,一台10周年晚会,一场持续不断的营销活动,可以说,孕之彩品牌升级工程和十周年"五个一工程",是2014年的重中之重!

那么,在这样一个承上启下的时刻,每一个人都会回过头自问:孕之彩到底是什么?

孕之彩是一件衣服,是一个商标,是一个店,是一个牌子,是孕妇时尚。每个人每天都身处在孕之彩的历史以及未来长河中,这到底又意味着什么?

当我在构思这部宣传片时,脑海中浮现出各种图像:风风雨雨,历经磨难,由小到大,由弱到强,感动,励志,奋发,专注,众志成城,相伴成长,锲而不舍……

可以说,孕之彩就是他们的孩子,是在他们眼皮底下慢慢长大的,今年刚刚十岁。于是,当万千种情绪进行交错时,你无论说什么,说多少内容都难以囊括这种复杂的情绪。毕竟,弹指一挥间,人生有几个十年?既然千言万语诉不尽那光辉岁月,那就化繁为简,把时间留给观众思考和回味。

接到单子时，10周年晚会已迫在眉睫，稿子若定不下来，拍摄就无法进行。因此，在极短的时间内，我提炼出十句话，充分体现出孕之彩的与众不同，并通过层层铺垫，自然地带出孕之彩。同时，我建议导演采用黑场字幕+同期声的形式进行演绎，给观众留下更加深刻的印象。为了进一步突出无声胜有声的效果，我建议导演在拍摄团队时以白板为载体，将心中所要表达的内容简化成一个词写在白板上，让整个画面和节奏衔接更加流畅。

很快，便收到客户方的反馈。他们的评价也很精炼：条理清晰，简练生动，非常期待。这样，在一气呵成的节奏中，一部专为孕之彩量身定制的宣传片便出炉了。

世界上有很多种爱，却只有一种最无私

由一组真实客户十年前的照片对比现在的状态（由孕妇到母亲，由婴儿到十岁孩子），见证着品牌十年的成长历程。

世界上有很多种选择，却只有一种义无反顾
采访实录：创始人谈当时的选择。

世界上有很多第一，却只有一种唯一
第1间办公室、第1个设计师、第1件衣服、第1个加盟客户在张家港、第1个批发客户在湖北武汉、第1个办公室在清江路136号（目前搬迁至九堡）、第一家直营店杭州妇保店，第1单门店生意为29元。

访谈实录：
以上第1个分别面对镜头口述

世界上有很多种职业，却只有一种敬业
十年陈员工：怎么进的这间公司，十年来的收获，对品牌的感悟

一些老员工的照片集锦

世界上有很多种感动，却只有一种叫坚守。

历年创业团队照片

一组员工团队拿着白板，一面写着：我们；翻转到另一面写着：成长。

另一组员工团队拿着白板，一面写着：我们；翻转到另一面写着：坚守。

世界上有很多种风景，却只有一种甘当背景

一线员工拍摄。

一组员工团队拿着白板，一面写着：我们；翻转到另一面写着：相信。

另一组员工团队拿着白板，一面写着：我们；翻转到另一面写着：感恩。

世界上有很多种喜悦，却只有一种绽放

品牌十年的增长数据（销量、产值、员工数量、实体店铺、加盟商等等）多个专利，多个荣誉。

一组员工团队拿着白板，一面写着：我们；翻转到另一面写着：自豪。

另一组员工团队拿着白板，一面写着：我们；翻转到另一面写着：长大。

世界上有很多条路，却只有一种走得越远，离自己就越近。

员工A：象一个大家庭，伴我成长

员工B：在这里，找到了自己的价值

员工C：非常怀念每一个战斗过的日子

员工D：很多当初认为不可能的事情，现在都已成现实

员工E：一切好象就在昨天。

世界上有很多种执着，却只有一种锲而不舍

员工F：每一天

员工G：每一个细节

员工H：每一点创新

员工I：每一个梦想

一组员工团队拿着白板，一面写着：我们；翻转到另一面写着：时刻准备。

另一组员工团队拿着白板，一面写着：我们；翻转到另一面写着：在路上。

多组员工微笑的脸汇聚

十年，是付出，也是拥有。

因为，

世界上有很多种精彩，却只有一种叫孕之彩。

画面截图

挖掘品牌背后的思考——东方通信50周年宣传片

周年庆宣传片是对企业历程的梳理和回顾。除了站在历史和现实的角度思考问题,更多的是展示背后的内容。只有背后的内容才会让片子有神韵。

东方通信,作为一个有着国企背景的老牌企业,刚开始接触时,就有一种国际化史诗的感觉。参观了规模宏大的生产车间后,这种感觉就更加突出了。

在跟品牌部接触时,发现他们的企业文化做得非常好。历年的视频档案整理得井井有条,很多还是以传统录像带的形式进行保存。我知道,在这样的大企业,人们对文字是非常敏感的,他们每天面对的最多的就是文字,几乎每个人都会写。因此,这次挑战还是挺大的。

虽然早期我曾在中石化待过,也写过很多领导汇报发言的稿子,但宣传片毕竟不同于总结,太八股的文字会大大降低艺术感。因此,每次遇到这样的单子,还是捏一把汗。但是作为文案策划者是不能挑单的,要养成遇水搭桥的习惯,既来之则写之。

那接下来,首先要过品牌部这一关。

经过沟通,我认识到,对于东信而言,背后的内容一是产业报国,二是创新。这构成了该片的两条暗线。在整个基调上,你不能写得太陈旧老套,因为也要表现创新;同时又不能太跳跃,因为要表现出大企的稳健。另外,整个片子要控制在6~8分钟,你不能按照纪录片的调子慢条斯理地去发散,而是在兼顾内容全面的基础上一气呵成。

在经过一番磨合后,稿子通过。

本以为可以长舒一口气,谁知这只是前奏。

品牌部通过后,接下来,要经过上级领导们的考验。

记得当时在一个偌大的会议室,多个部门领导围成一圈,我们就在包围之下讲解文字,然后就是逐字逐字地打磨。我知道,任何一篇文案都是众口难

调的。很多人说，文案是纸上销售，但对于有国企背景的企业来说未必，因为功能不一样。很多时候，文字强调的不光准确，还要传神。不能浮夸，不能张扬，要符合国企特点。同时，文案注重的是起承转合，内容与内容间的过渡衔接都是不能马虎的。庆幸的是，在做了一些调整之后，文案最终顺利通过。当然，我不敢说文字有多么好，但我相信，存在即合理。

一、导言：东信，领先世界的力量

东，意味着朝阳产业、东方智慧；

信，寓意诚信、责任、稳健、国计民生。

作为一个起步于通信产业的龙头企业，东信不断引领潮流，传承梦想，见证世界；

作为一个有着50余年发展的企业，东信一路稳健走来，把梦想定格在历史的坐标上；

作为一个有着完整解决方案的企业，东信的触角正不断向世界延伸；

作为一个高科技的企业，东信连接未来与现实，携时间同行。

二、主线

本片围绕"过去、现在、将来"为明线，以三个篇章"一个穿越半世纪的历程"、"一个覆盖世界的产业理想"、"一个连接未来与现实的梦想"分别展示。

两条暗线

1. 产业报国的理想

东信作为一家拥有50年历史的国企，产业报国的理想是深深刻在其身上的烙印，这种民族精神流淌在东信的血液里，赋予了东信百折不挠、锲而不舍的精神。

2. 自主创新

以创新为主线，结合东信的发展历程，围绕技术、模式、管理等全方位的创新，强调东信如何通过自主创新实现产业报国的理想。

三、类解说词

第一篇章：一个穿越半世纪的历程

有一种无形的力量正改变生活；

有一种飞跃的速度正创造奇迹！

东方通信，一个科技创新的窗口，正让中国速度引起世界的瞩目。

流金岁月，世纪丰碑。诞生于1958年，与中国通信产业的结缘，为东方通信揭开了产业报国的新篇章。

持续不断的科技创新，是对一个伟大理想的不懈坚守；割舍不断的民族情结，是对一个神圣使命的孜孜以求。

从技术引进到拥有自主知识产权，再到对外合作，东方通信用半个世纪的跨越挺起了民族的脊梁，用大爱无声的点滴行动履行起国企的社会责任。

"务实创新，追求卓越，以人为本，合作共赢"。

一个时代的缩影，一个永恒的旋律。

第二篇章：一个覆盖世界的产业理想

肩负民族重任，东方通信在创新发展中一路走来。稳健而进取，务实而致远。

基于保障国家专网安全的战略思考，今天的东方通信正全力布局专网通信产业，致力于为国家提供具有自主知识产权的可靠通信保障系统。

这是一个事关国家安全发展的宏大命题，又是一种无法抗拒的力量。东方通信自主开发的专网通信系统正在轨道交通、公安、政务网等领域得到广泛应用，大大满足了行业通信的特殊需求，对国民经济的安全发展起到不可替代的推动作用。

传承与发展，是一个龙头企业的必然使命。作为中国无线通信产业发展的见证者，东方通信携手中国通信运营商聚合信息的力量，通过增值服务开创增长亮点。

其自主研发的综合信令交换平台，为移动通信3G业务平台的开展增光添彩。

其开发的IP网管系统覆盖了移动运营商16个省市的骨干网。

除此之外，东方通信凭借多年的通信研发、设计、工程和优化维护经验，继续与通信运营商保持网优项目的合作。

在产业报国的信念中寻求新的机遇，当自主创新与国家信息安全连接在一起时，东方通信又多了一个身份：综合金融服务商。

20世纪90年代中期，东方通信审时度势，紧跟中国金融电子化发展的步伐。从技术引进、消化吸收，再到自主研发，东方通信的自助金融产品以崭新的姿态出现在国内的主要商业银行。市场也再一次肯定了东方通信的超前思维。

集大成者得智慧。东方通信作为我国智能卡行业的一张金字招牌，在传承与创新之间进行了完美衔接，更为通信与金融领域的业务整合与衍生创造了更多的机会与可能。凭借强大的智能卡规模化生产能力，东方通信的产品已覆盖无线通信、金融支付、身份识别、社会保障等多个领域，向全球40多个国家和地区提供产品与服务。

一个多元而清晰的产业坐标，折射着共和国成长的印记。东方通信正通过不断的自主创新，向多元化的产业集团跨越，为国家的经济社会发展推波助澜。在这条产业链上，东信制造实现了产业的关联互动和协调发展，在支撑自主产业发展的同时，更对外承担起区域服务的重任，为区域经济发展提供了强劲的保障。

黄金时期便开始寻找蓝海，波澜不惊而又百折不挠，每一次力量的崛起，都意味着一个民族精神的见证。

整合产业资源，造就海纳百川的胸襟。一个覆盖多行业的产业格局正把中国创造推到新的高度。

第三篇章：一个连接未来与现实的梦想

半世纪逐梦，今朝同行。成为国际领先企业，这是东方通信的愿景。

面向远方，东方通信将充分发挥产业的集成优势，让创新的产品和服务遍布全球。

个性化的生活方式，多元化的终极体验，东方通信正让超越想象的期待变成现实。

科技实现价值,创新成就领先,构筑美好生活。

一个更加生动的世界面孔,

一个不断创新的百年东信,

正走向未来……

四、脚本解决方案

编号	画面概述	类解说词	字幕
1		引子 （时代背景以及东信对现代生活的影响）。	
2	广阔的城市大景,数字从远处飞过来。 人们用手机通讯、电脑网络、智能刷卡、电子支付等现代化生活场景快速切换。	有一种无形的力量正改变生活。	
3	数字飞跃太空,太空卫星飞跃,地铁快速地开过,来来往往的人群。地铁通信指挥。	有一种飞跃的速度正创造奇迹!	
4	很多个画面缩小,融合到无数的数字之中,数字穿过时空。飞过东方的地平线,演变出东信LOGO。	东方通信,一个科技创新的窗口,正让中国速度引起世界的瞩目。	
5		第一篇章:一个穿越半世纪的历程 （企业介绍+历史）	
6	老城市画面 场景一:一个老爷子,打开信箱拿出当天的报纸,泡上一杯茶,开始专注地看报纸,报纸的文字特写。 场景二:中国卫星发射的画面。东信人研发场景。 场景三:早晨,90年代繁华的城市大街,一位工人用公用电话打电话给远方的家人。画面转到现代,人们用手机自由地沟通。	流金岁月,世纪丰碑。 诞生于1958年,与中国通信产业的结缘,为东方通信揭开了产业报国的新篇章。 持续不断的科技创新,是对一个伟大梦想的不懈坚守; 割舍不断的民族情结,是对一个神圣使命的孜孜以求。	一个穿越半世纪的历程 字幕 我国的汉字激光照排系统,由东信首次研发成功; 东信研制的MST-H80型火箭发射中央控制台保障12颗卫星成功发射; 1998年,我国第一个具有自主知识产权的手机EC528问世; 1999年,东信第一块拥有自主知识产权的大规模集成电路芯片诞生; CDMA2000-1X基站系统,在第三代移动通信领域实现了自主研发的新突破。

编号	画面概述	类解说词	字幕
7	具有历史设计感的、东信老照片。从3D制作的历史时空转换到东信的"时空长廊"，社会责任画面。通过长廊过渡到车间浏览和流水线，最后是整个东信的外观展示，旗帜飘扬。	从技术引进、消化吸收，到拥有自主知识产权，东方通信用半个世纪的跨越挺起了民族的脊梁，用大爱无声的点滴行动担纲起回馈社会、报效国家的社会责任。"务实创新，追求卓越，以人为本，合作共赢。"一个时代的缩影，一个永恒的旋律。	
8		第二篇章：一个覆盖世界的产业理想（业务部门+产品全球覆盖）	
9	字幕：一个覆盖世界的产业理想		一个覆盖世界的产业理想。
10	东信基地外观全景展示，不同产业流水线局部特写，突出厚重感、节奏感。几大部门的快速展示。领导们正在开阔的落地窗前商讨未来发展。窗外是数字线条的流动。（特效）	肩负民族重任，东方通信在创新发展中一路走来。超越自我，产业报国。	
11	十字线坐标特效，专网通信的开发、测试等画面。国家通讯领域的画面。东信的数字流在【天安门广场流动，公安指挥大楼上空流动。】	基于保障国家专网安全的战略思考，今天的东方通信正全力布局专网通信产业，致力于拥有自主知识产权的可靠通信保障系统。这是一个事关国家安全发展的宏大命题，又是一种无法抗拒的力量。	
12	电脑屏幕中出现地铁交通的通信展示。研究人员调试设备、讨论、研究工作。	东方通信自主开发的专网通信系统正在轨道交通、公安、政务网等领域得到广泛应用，大大满足了行业通信的特殊需求，对国民经济的安全发展起到不可替代的推动作用。	

编号	画面概述	类解说词	字幕
13	3G社会生活中，人们享受高科技的体验画面。 视屏通话、视频彩铃、在线看电影、在线游戏等内容展示。	传承与发展，是一个龙头企业的必然使命。 　　作为中国无线通信产业发展的见证者，东方通信携手中国通信运营商聚合信息的力量，通过增值服务开创增长亮点。	CS21-IPS200/800，成为该领域首选的系统平台；为8个奥运城市提供3G视频彩铃平台服务。
14	通信大厅画面，出现解决方案流程图。视线穿过流程图，进入东信北邮办公楼，员工为客户分析解决方案。	其自主研发的综合信令交换平台，为移动通信3G业务平台增光添彩。	国内首个具有完全自主知识产权的移动智能网CMINO2系统。
15		其开发的IP网管系统覆盖了移动运营商16个省市的骨干网。	
16	增值服务内容画面。	除此之外，东方通信凭借多年的通信研发、设计、工程和优化维护经验，继续与通信运营商保持网优项目的合作。	
17	时空隧道。 金融电子、取款、刷卡等画面快速切换。 金融产品开发人员交流研究工作ATM机展示。 各大银行画面。 金融网络拓扑图（补）。	在产业报国的信念中寻求新的机遇，当自主创新与国家信息安全连接在一起时，东方通信又多了一个身份：综合金融服务商。 　　20世纪90年代中期，东方通信审时度势，紧跟中国金融电子化发展的步伐。从技术引进、消化吸收，再到自主研发，东信的自助金融产品以崭新的姿态出现在国内的主要商业银行。市场也再一次肯定了她的超前思维。	完全自主知识产权的金融支付、金融存储及安全保障技术。
18	东信和平厂房流水线大景展示，突出大规模化生产。 智能卡生产过程。	集大成者得智慧。 　　东方通信作为我国智能卡行业的一张金字招牌，在传承与创新之间进行了完美衔接，更为通信与金融领域的业务整合与衍生创造了更多的机会与可能。	
19	芯片演化成一张智能卡。工作人员正拿着智能卡研究。 多个国家的场景，都印刻着东信的标志。	凭借强大的智能卡规模化生产能力，东方通信的产品已覆盖无线通信、金融支付、身份识别、社会保障等多个领域。向全球40多个国家和地区提供产品与服务。	东信和平已成为国内第一、全球第五大智能卡供应商。

编号	画面概述	类解说词	字幕
20	东信制造生产线一组画面【需要踩点定画面】。各大产品展示，产品应用画面快速切换。	一个多元而清晰的产业坐标，折射着共和国成长的印记。 　　东方通信正通过不断的自主创新，向多元化的产业集团跨越，为国家的经济社会发展推波助澜。 　　在这条产业链上，东信制造实现了产业的关联互动和协调发展，在支撑自主产业发展的同时，更对外承担起区域服务的重任，为区域经济发展提供了强劲的保障。	
21	东信人认真工作的几个画面。热烈的讨论问题。宽阔的生产线，数字穿过。世界地图，不同的产业画面在时空中漂移，最后凝聚成三大产业板块，并向全球覆盖。	黄金时期便开始寻找蓝海，波澜不惊而又百折不挠，每一次力量的崛起，都意味着一个民族精神的见证。 　　整合产业资源，造就海纳百川的胸襟。一个覆盖多行业的产业格局正把中国创造推到新的高度。	
22		第三篇章：一个连接未来与现实的梦想 （展望未来）	
23	特效字幕：一个连接未来与现实的梦想		一个连接未来与现实的梦想。
24	站在东信基地的广场上，领导层远望天空，东信的数字流飞向天空。	半世纪逐梦，今朝同行。 　　成为国际领先企业。这是东方通信的愿景。	
25	东信大景，生产线等画面快速切换。不同角度的员工工作场景。	面向远方，东方通信将充分发挥产业的集成优势，让创新的产品和服务遍布全球。	
26	画面从一个电脑屏幕的内容进入，画面中，男子用手机轻按，旁边闪现一个银行服务职员，递出操作出现界面：存取款、缴费、订票、交易等字样。男子随意点击。女子点头微笑。男子自信的微笑。	个性化的生活方式，多元化的终极体验，东方通信正让超越想象的期待变成现实。	

编号	画面概述	类解说词	字幕
27	张总说话的影像（补）。 画面缩小到东信的LOGO。 朝气蓬勃的员工。 自信的领导层。 在不同的地方关注着东信。东信LOGO在他们的眼前流动，像一颗闪亮的新星。	科技实现价值，创新成就领先，构筑美好生活。 一个更加生动的世界面孔，一个不断创新的百年东信，正走向未来……	
28	数字和画面一起汇聚成LOGO。		

五、画面截图

最好的答案通常不在熟悉的路上
——保亿20周年宣传片

这是一部展示保亿20周年发展的宣传片。在前期沟通中,客户传达了这样的感想:保亿是谁?保亿是成长中的行路人,过去是做家电的,在很短的时间内做了房产,2005年至2009年拿地,到现在,做得还不错。

同时,我们知道,该片是给政府和客户看的。要求:好看、情节清晰、片中要有记忆点。

对于说什么,客户也明确了该片的主题:"保亿,在路上。"

但站在文案的角度,这样的概念是非常宽泛的,很多企业也都有过类似的说辞,每个人的理解也不同。那么在构思时,一定要放空思维,一定要重新定义和思考,尤其对于开发商而言,人性的挖掘最重要,一定透过成绩感受背后的人性。

其次,对于20年的跨度,如何进行讲述?

20周年的见证,无非就是历史、现在、未来,但如果按传统套路来,无非就是宣传册或网站的翻版,没有可看性,没有记忆点,更没有内涵。

因此,一定要有一条较为清晰的主线。

一、创意思路

保亿,在路上。

在路上,是一种姿态,一种在过程中的姿态。

在路上,意味着什么?

逐梦?成长?创新?跨越?风景?

大师说过:最好的答案,通常不在熟悉的路上。

本片中,我们赋予其新的概念,在路上,不只是状态,更是一种生命和存在的意义。

在路上，

对于职员，答案的寻找；

对于伙伴，喜悦的分享；

对于房主，心的归属；

对于情侣，家的召唤；

对于父亲，角色的转换；

对于孩子，空间的追逐；

对于树木，跟季节一样成长。

可以快，

可以慢。

对于客户，生活品质的不断提升；

对于消费者，有价值的生活体验；

对于他们，不懈的理想；

对于她们，崭新的每一天；

对于产业，版图的延伸；

对于城市，坐标的延伸，

对于发展，和时间奔跑

对于历史，生生不息。

在路上，

不只是追求专业与进步，

更是融合现实与梦想；

不只是风景的创造，

更是价值的提升；

是一路成长，

更是共同跨越；

敢于承诺，

用心实践。

是速度，

更是见证。

用国际视野把每一步变成风景，

用百年梦想打造时代象征。

无论昨天，今天，还是明天，

对于保亿，在路上，代表每一步思考。

在本创意中，我们从各种不同的角度讲述了"在路上"的意义。从业主、客户、员工到人们的各种生存状态，他们是"和谐空间，品质生活"中的每一个元素，我们用最简单的方式传递最真实的情感，将大众心态放大，从而达到有效沟通的目的。

对于产业结构及功能的表达采用字幕的形式，虚实结合。

二、主线：时空为主线，由小到大

——在路上，行者无疆，时空无界。

时空承载起"在路上"的全部内涵，并让人感受到速度的张力。

第一，以一天时间和地点的转换，展示现在；

第二，以20年的时间和行业的转换，展示历史；

第三，以100年时间和更远大的发展空间，展示未来。

三、风格：纪实的美感，心灵的体验

我们希望有一种写实的感觉在里面，让观众更能够分享它，就像自己身边的一景一物。

为了展示真实的力量，我们采用纪实和艺术相结合的手法，既有原音重现，又有艺术处理。全片弥漫人文气息的别样风景，把时间的流逝呈现出来。

四、思路框架

1. 展示现在

曙光微露，史诗意象。画面从保艺大厦开始。

07：00 杭州创艺大厦

国旗班将旗帜抛向天空（慢镜）

有质感的光线投影在不同的楼盘，有着丰富的层次。

08：00杭州时代大厦

年轻的白领开始一天的工作。鼠标勾勒出动漫三维图像。

09：00杭州风景蝶院

年轻情侣温馨地逗留在回家的桥上。

10：00舟山金色溪谷

白手套为业主打开车门。

接着，各种门打开的特写：打开电梯门、打开贵府之门……过渡到保亿员工及物管服务。

女主人打开窗，小男孩窗口露出笑脸。

"你好，保亿物管……"（原音重现），一名接话员通话特写。摇镜，呼叫中心全景。

（俯瞰）整齐装束的队伍，摇镜，一名女主管正在为员工培训（特写）。原音重现：我们第一门功课是微笑服务……

接下来，不同岗位的员工上岗前整理装束的特写：门卫认真地预先做着立正姿势，国旗班员工移了下帽子，某值勤员工戴上洁白的手套，某维修队员工憨厚地摸着身上"保亿物管"徽章……

时间快速跳动，宁波、台州、西安、余杭、重庆等各地楼盘快速浏览。

20：00上海风景水岸

夜色，管家正在给男主人量衣服，摇镜过渡到女主人身上，她正透过红酒玻璃杯观看外面的世界。

……

2. 展示历史

光影变幻，画面过渡到泛黄的历史画面。

90年代，商贸物流素材。

城市俯瞰大景，时间轴。

年份数字从1991年开始不断跳动。

空气中传来若隐若现的电波声（男女播报）：

1991年，第一家以华荣命名的电器零售商场在杭州开设，华荣公司正式成立；

2001年，华荣迈出进军房地产开发第一步，同年，水木年华项目取得开发权；

2005年，进入台州，跨区域发展开始；

2009年，正式更名保亿集团。

……

领导视察素材

签约合作素材

虚拟场景，三大业务板块在几名员工周围环绕。

3. 展示未来

前面精华镜头集锦

员工们相互击掌，最后共同举起奖杯（各荣誉称号展示）。

两名中层在交谈，随着手势的指点，他们面前出现了世界地图，星罗棋布地密布着未来的标记。

领导层高瞻远瞩，玻璃窗前交谈，窗外气象万千（三大行业集团字幕涌现），旭日再次升起。

LOGO落幅。

五、画面截图

快速消费品类

用两页纸快速拿下单子——祐康集团形象宣传片

快消行业的最大特点是简单、感性、冲动。因此，在视觉包装上，不宜华丽，而宜朴实。2008年，祐康启用林依晨做代言人，提出"有祐康，有健康"的品牌主张，掀起了一轮品牌风暴。如何体现快消行业？如何表达"健康"这一司空见惯的主题？又如何更贴近大众？

在接到这个案子时，客户告诉我们，另一家实力较强的制作公司不断跟他们接触，并且之前也给他们制作了一部关于透明工厂的宣传片，客户也是非常认可。但接触了我们以后，被我写的一篇文案深深打动，尽管我们的报价很高，但仍然没有动摇客户选择我们的决心。简单的文字同样具有杀伤力，一旦触碰到客户内心最柔软的部分，结果便可想而知。以下便是当初提案时的文字，没有华丽的PPT，只有简单的两页Word页面，就温柔地俘获了客户。

第一部分：健康需求

生活的形态从来都没有统一的定义。
我们追求阳光，因为青春让我们精神焕发；
我们钟情自然，因为呼吸让我们快乐；
我们眷恋家园，因为爱让我们走得更远。
一杯香浓的冷饮，就可以分享阳光般的心情；
一曲美妙的乐章，便让我们在诗意中沉醉；

一顿暖暖的早点，足可以让我们牵肠挂肚。

时代的进步告诉我们：
生活是艺术的指南，健康是生活的原点。

第二部分：服务体系

生活的方向有很多，健康是不变的方向。
每一次出发都引出一个动人的故事。
不同的低温，保鲜着一个永恒的承诺，
让不同的人们，享受着同一个口味。
一条龙服务让生活提速，
传递着社会的节奏，
也链接着属于她的生活哲学。
一切让健康不再稀缺。

[物流系统]

经营每一天的亮丽心情。
全国100余家连锁店向您问候，
唤醒每一根沉默的神经。
第一时间的热量，为身心加油。
迎接最阳光最美好的一天。

最亲切的微笑，让购物成为偏好。
最动听的声音，让选择毫不费神。

[商贸一天的活动镜头]

捕捉绿色的气息，还有泥土的味道。

邂逅动物们的欢快，

以及自然与生命的和谐。

在这里，定制健康的第一缕阳光。

[养殖基地]

当一切都在加速时，总有一种力量有条不紊。

用理性的思考，进行感性的创造；

用最苛刻的检验，考证着流水线上的科学；

用精确的数据表达，演算出别样的生活方式。

[制造业流水线]

灯火闪烁，家的回归。

健康的守候，夜的告白。

一根鼠标线，

是健康从现实向虚拟的延伸。

[电子商务]

第三部分：未来愿景

一滴水便可以见到太阳的光辉。

文明的脚步下，健康不再失落。

创造生活的色彩，

让健康感动生活。

祐康不断保持与健康的对话。

用多元化的思考指导行动，

布局出成长的版图。

用时间记录每一次跨越，

缔造中国健康品质。

生活有形,健康无界。
有祐康,有健康。

佛家有云:一切事物都在变化之中,万物皆空。
当该片正准备开拍时,形势又产生了戏剧性的变化。
客户希望该片承载更多的功能,面对的受众不仅是普通消费者,更是政府、合作伙伴、员工,因此,希望在文字表达上更偏向实一点。当然没问题,中国的文字是博大精深的,同样的主题可以写出多种风格,因此,我又调整了虚实比例,用另一种笔调写了改良版,文案如下。

在思想家蒙田的眼中,健康是自然所能给我们准备的最珍贵的礼物。
在祐康人的眼里,健康更是一种使命,它是来自心灵最深处的声音。
于是,就有这样一个团队,一批人,为这样一个使命,不断走出坚实的步伐。
正如三叶草,阳光雨露中的每一片嫩芽,都会摇曳出人们太多关于绿色的梦想。祐康从1992年开始,便开始用健康的理念拨动人们的心弦。
【画面:历史发展】

健康永远是不断超越自我的刻度。三叶草更是祐康人内心的图腾。
为了满足大众快乐休闲的消费体验,祐康致力于做中国最好的冰淇淋,通过最为苛刻的原材料和工艺,精心蜜制出阳光的味道。
【字幕:选用产自东北的优质大红豆】

为了提供更为方便的美味,祐康立足中国传统美食文化,赋予产品更多的营养和美学价值。在这里,健康美味不再奢侈,每个人都可以享受舌尖上的起舞。
【字幕:谷中谷选用加拿大进口小麦粉】

【字幕：真空和面技术】

如果说大自然的深呼吸变得难以企及，那么餐桌上的自然气息就变得触手可及。

从田头到餐桌，祐康尊重每一个生命个体，并将健康的呵护融入全程的跟踪和监控之中。这里不仅是肯德基、麦当劳的稳定供应商，产品更常年销往海外市场。

【字幕：祐康旗下盈泰食品】

【画面：肯德基、麦当劳】

没有一种胸怀如此坦荡透明，更没有一种魄力可以如此接受全球消费者的监督。"健康全透明，全程可追溯"构成了祐康的宣言，也成就了她的另一种美。

【字幕：行业首家透明工厂】

专业的包装品质让美继续延伸，无苯印刷技术还原健康本色，给生活增添美好色彩。

【字幕：祐康旗下粤海彩印】

世间最美的一切往往系于美丽的眼睛，从祐康人的眼睛里，我们不仅看到了三叶草的影子，更看到了一份自信，一份执著，以及一份精心的耕耘。

【画面：食品技术中心、质量检测中心】

【字幕：国家级食品技术和质量检测中心】

食品主业的精心耕耘只是祐康发展的一个前奏，为了寻求更广意义上的呼应，祐康必然向着产业价值链集成者的角色迈进。

宜康便利店，通过多样化的便利服务，让距离不再成为距离。

社区型的电子商务，更是超越想象，在一体化中领先时代，在全方位中让增值服务升华。

【字幕：以96188品牌便利网和96188呼叫中心为交易平台】
【字幕：融合B2B、B2C模式的社区驱动型电子商务】

现代化的流通手段让知名品牌更快捷地到达消费者手中。这是来自另一片天地的节奏之美。
【字幕：川德贸易，现已取得国内多个知名品牌总代理权】

有人说，健康是有温度的。不同的温度刻画出不同的表情。
祐康致力于成为国际领先的冷链物流专家。让信息化、个性化成为这里的标签，全程温控和保鲜的是那份不变的承诺。
【字幕：祐康旗下统冠物流】
【字幕：国内目前唯一的18M高位VNA冷库】

在这种承诺中，更包含一份对社会的感恩。
有爱的风景更为生动；有风景的爱更为真实。
当以爱的名义寻求与社会间的默契，
以体育的精神倡导全民健身，
以快乐架构着企业的文化哲学，
青春便汇成了一首歌。
【画面：公益慈善、国家游泳队、员工文化】
【字幕：祐康与国家游泳队结为战略合作伙伴】

在如歌的岁月中，三叶草是飞翔的翅膀，翅膀是飞在天上的三叶草。
它不断赋予我们新的遐想。
从饮食到人居，祐康对健康的诠释更融入了新的思考。
为人们构筑精致健康的生活，这是祐康奏出的另一道优美的旋律，
资本运作的方式，更为食品产业价值链注入活力。
【字幕：原筑壹号、西湖会所】

【字幕：祐康小额贷款公司】

以食品产业为主体、房地产业务和投资业务为发展两翼的战略新格局，意味着新的萌动和开始。

去远方与世界握手，健康构成了祐康融入全球经济舞台的时代物语。

缔造中国健康品质，让三叶草的精神与人类健康的梦想同行，一道更美丽的风景线正引领我们向前……

画面截图

找好切入点，向流水账说不
——农发福地宣传片方案

作为文案，在商业宣传片的江湖，无论你浸染多久，总避免不了一个境地：流水账。

毕竟，每一个品牌都是客户的孩子，他们唯恐言之不尽，不断做加法。可以说，没有最多，只有更多，结果一不小心就面目全非。

因此，面对智慧的客户，我们都格外珍惜，因为，是他们拨动了灵感的弦，是他们让商业宣传片不那么商业。

这次接触的客户农发福地是一个刚开始涉足高端大米的企业。在前期沟通中我们了解到：

该宣传片针对加盟商，不是普通大众，因此不能太文艺；

该品牌提出"鲜米"的概念，但目前认知度不高，人们对高端大米的认识不足；

该品牌有强大的实力根基，希望在片中能体现；

希望更多地体现技术；

老总在引领食品安全方面有很多先进事迹，因此要加进去；

五常基地要着重表现；

主题：开启鲜米时代

按照常规思路，既然是招商片，那只要如实地反映情况，对内容提炼后进行段落划分即可，很可能是这样的文案：

引子

（场景：家庭、食堂、酒店或会所、便利店）

天地灵气——想不到的美味

精细打磨——想不到的营养

稀缺产地——想不到的尊贵

全程休眠——想不到的新鲜

开创鲜米时代——农发福地

1. 鲜米时代

民以食为天，食以安为先。

2013年两会，全国人大代表朱张金先生向记者展示问题花生，一时引起热议。

6年来，他先后收集到300多种有毒有害食品，多次现身说法，食品安全问题被不断地拉响警钟。而作为饮食文化之本的大米，更成为世人关注的焦点。

5000年来，餐桌上的大米缓慢地演变着，直到今天，传统大米才在朱张金先生的引领下诞生了新贵族——鲜米。

这是一次华丽的转身，更是一次产业的革命。

作为鲜米时代的开创者，农发福地与央企农发集团合作，主营农业项目投资开发，年营业额超55亿元，现已形成了集农产品种植、加工、物流、贸易为一体的上下游贯通的完整产业链。作为实力的支撑，农发福地母公司浙江卡森实业有限公司已经成为中国皮革行业规模最大、外贸出口额最高、赢利水平最好的企业。

感知责任，秉承使命，农发福地以一份热忱和执着揭开了一粒鲜米的秘密。

2. 鲜米有道

基地：

生命力源自对土地的敬畏。

因为对源头品质有着执著，农发福地在全国4300万多亩的水稻中，精选出了3万亩作为种植基地，斥资15亿元打造东北优质粮仓。

北纬44.4°，孕育了法国酒王"拉菲"，孕育了日本北海道大米，也孕育了五常黄金稻谷带。

这里，农发福地在5400多个品种中筛选出最富生命力的稻花香二号，从种子开始，便经历不凡的自然洗礼。

土地，被冰雪覆盖220天的黑土地；

水源，透明度为118厘米的龙凤山水库；

阳光，138天2600小时的光照。

稀缺的自然条件，有机农业的种植方式，每一颗稻谷从一开始便有了不一样的血统。

安全品质：

每一粒鲜米的尊贵更来自良心的考量。

因此，农发福地自建产地直供基地，将种植收割的全流程牢牢地把控在自己手中。

这意味着，整个监控信息系统更加高效透明，

这更意味着，每一粒鲜米都可以接受24小时的监控。

安全只是根本，苛刻同样来自质检。

农发福地投资300万元建立了大米质检中心，从日本佐竹引进大米外观品质检测仪、大米食味计等检测设备，利用图像方法和远红外技术严格检验，不留任何死角。

加工：

然而，对于精益求精的鲜米而言，细节的打磨才刚刚开始。

农发福地利用日本先进的粒厚选别和色选并用的糙米精选技术，提高了品质和良品率；

利用低温、大风量、慢速烘干设备防止大米爆腰，利用单粒自动水分计防止了过度烘干和烘干不均；

为保存皮层和米胚中的更多营养，农发福地倡导适度加工，不过度精碾；

为控制糙米发芽、防止霉菌虫害，农发福地将仓储温度控制在15度以下，恰到好处地维持活性和品质。

鲜活五道关：

独特生长环境——九五成熟收割——低温慢速烘干——多机轻柔碾压——全程休眠保鲜。

在经历重重设置的鲜活五道关之后，一粒鲜米才完成她的使命，才得以认完美的姿态走向大众。

无论自产米，还是会发芽的自产活胚米；无论基地直供米，还是会呼吸的鲜活米，每一颗都饱含着大自然给予她的鲜甜水分，让鲜活抵达舌尖。

3. 鲜米渠道

舌尖上的中国，又怎能少得了鲜米的身影？

渠道为王的时代，又如何让更多人认识鲜米、了解鲜米、爱上鲜米？

目前，农发福地已建立线上线下一体化的全渠道营销模式，销售网络遍布北京、上海、广州、深圳、厦门、杭州、宁波、温州等发达城市。同时，5万平方米粮食储备库、4800平方米高端农产品展示展销中心，让鲜米的供应和呈现更加丰富。

4. 鲜米未来

一粒鲜米早已超越人们的想象。这种想象正不断变成现实，走向餐桌。

从传统大米到鲜米，农发福地执着于每一粒米的精耕细作，更执着于全新生活方式的开启。

好米饭，不用菜。让孩子们从不爱吃饭到爱上吃饭。农发福地相信，人们对鲜米的最高褒赏，将浓缩在一张张洋溢着幸福的脸上，浓缩在口碑见证的时间里。

鲜米时代不再遥远，一切执着源于——诚心。

农发福地。

乍一看，这样的文案似乎该有的都有了，也没什么错误，但似乎总少了

些什么，总觉得像流水账，没有张力，没有高度，无法让人回味和共鸣。

那到底少了什么呢？

我们知道，任何一篇好的文案都离不开有效沟通，离不开远见卓识的客户。所幸，我们遇到了。

在第二次沟通中，客户一行三人首次来到我公司，而且有高层出席，这也增强了我们的信心。本来，我们想把宣传片艺术方面的标准和盘托出，没有想到，客户高层更是高屋建瓴，他们首先表示道歉，说本来的定位是用于招商，但经过缜密思考发现，对于一个新上市的高端大米品牌，如果没有征得百姓的认可，又怎能俘获加盟商的心呢？因此，该片针对的受众其实是消费群，而且会投放在各个专卖店、会所。同时也指出，如果按以上文案的话，只能是流水账，无法抓人。一方面，人们买我们的大米，绝不是看老总的面子；另一方面，过多的技术术语过于晦涩，百姓根本看不懂，又怎能接受呢？

话一说完，马上激起了我们内心里潜藏的共识，顿时卸掉了负担，觉得格外轻松。但客户非常着急，希望方案早点定下来，年前能拍完。接下来，我利用一个周末的时间，查阅资料，寻找切入点。同时，不断思考：人们习惯于一成不变，习惯了平常，习惯了旁观，那么，对于大米而言，如何通过点滴细微传递崇高与价值？最终，我找到一个能打动自己的切入点，并快速写出文案传给对方。很快收到对方的赞叹，为首次合作奠定了基础。

主题：开启鲜米时代

创作理念

目前，各大媒体都在呼吁整个食品行业的安全问题要得到解决，希望食品在安全方面有一个大进度。因此，我们以"进步"的概念贯穿全篇，将鲜米基地、安全品质、加工能力、民生意义一一带出，全篇起承转合，节奏上层层递进，如同讲故事般以大众语言向观众和盘托出，从而形成有效沟通和共鸣。

大米，可以说是再平常不过的主粮了。人们对它很熟悉又陌生，因此我们通过故事的展开，对"进步"要进行新的定义：进步，不只是向着伟大快速

前进,更是努力把细小做到极致。

文案:

饮食时代,如何吃上放心食品?如何让安全与美味和谐相处?

我们知道,平常的事物往往隐藏着不平常。

如同大米,当人们早已超越温饱,健康美味便成了内心最真实的呼唤声。

当声音越来越大,努力便越来越多,

这是不断进步的时代,

这是鲜米时代。

我们相信,进步不是越走越远,而是沿着走过的路回到原点。

多年的探寻,让我们在全国43000多万亩水稻中,精选3万亩种植基地,斥资15亿元打造东北优质粮仓。

我们知道,北纬44.4°,孕育了法国酒王"拉菲",孕育了日本北海道大米,也孕育了五常黄金稻谷带。

源于自然的敬畏,我们在5400多个品种中筛选出最富生命力的稻花香二号,从种子开始,便经历了不凡的自然洗礼。

土地,被冰雪覆盖220天的黑土地;

水源,透明度118厘米的龙凤山水库;

阳光,138天2600小时的光照。

稀缺自然,正如你所见。

我们不只还原了自然的本质,更用良心去考量安全的进步。

我们深知,再尊贵的大米在安全面前也不能成为秘密。

高效透明的监控系统,让你24小时随时监控。

无数次检验,不放过任何隐藏在必然中的偶然。

进步,来自视野之外的智慧,更来自细节之处的打磨。

你也许想不到，一粒鲜米要经过如此多的环节，只为提高品质。

你更想不到，一粒鲜米也可以被呵护得如此轻柔，只为保存更多营养。

甚至，一粒加工好的大米还能正常发芽。

这是技术，更是艺术。

重重设置的鲜活五道关，最终让一粒鲜米完成使命，并以完美姿态走向大众。

无论自产米，还是会发芽的自产活胚米；无论基地直供米，还是会呼吸的鲜活米，每一颗都饱含着大自然给予她的鲜甜水分，让鲜活抵达舌尖。

进步，让我们向世界张开怀抱。

家庭、食堂、酒店、会所，甚至便利店，

越来越多的地方开始揭开鲜米的神秘面纱。

北京、上海、广州、深圳……

越来越多的城市开始承载鲜米所带来的生活方式。

好米饭，不用菜。让孩子们从不爱吃饭到爱上吃饭。

我们相信，我们是生产者，也是消费者，更是背后的守望者。

我们更相信，人们对鲜米的最高褒赏，将浓缩在一张张洋溢着幸福的脸上，浓缩在口碑见证的时间里。

进步，不只是向着伟大快速前进，更是努力把细小做到极致。

开启鲜米时代——农发福地。

理论篇

文　案

　　市场经济无论发展到何种地步，最后的执行环节都会落到文案上。于是，在文案的江湖上就诞生了无数个门派：营销文案、策划文案、影视文案、地产文案、快消文案、平面文案……然后在官网、画册、新闻发布会、媒体、社交网络、门店等多个渠道讲述着不同的品牌故事。

　　文案有着共同的属性，那就是为商业服务，都需要有对人性的洞察力，都可以理解为纸上销售术。有一位广告牛人说，只有理科的人适合做文案。因此，文案不同于文学，不会在文采上纠结，而更注重实效性。

　　不同于平面文案，宣传片文案整合了策划、广告、文学、影视等多个学科，人性洞察之外，更加注重画面感和节奏感。很多人在宣传片策划环节，可以说写得有声有色，无不透露着高大上，然而一旦落到文字执行上，却发生严重脱节，干巴巴，生涩难懂，甚至直接拷贝公司介绍上的文字。

　　总之，构思宣传片，你需要深入了解该行业的现状和未来，以经理人的身份洞悉竞争对手，找到自身的差异，从而挖掘出独特的概念；又要以创作者的角色将晦涩抽象八股教条的企业介绍，变成自然流畅富有节奏和韵律的口语化文字。

　　好的宣传片文案往往遵循三大原则：原创性、唯一性、简洁性。

　　原创性。文案即copywriter，从字面意义上理解就是复制、粘贴的搬运工。诚然，在一个速生的年代，当电视台综艺节目堂而皇之地演绎着国外的翻版，当一部武侠剧被无数次翻拍，甚至当吃的鸡肉、水果都成了流水线产品，一个小小的文案又如何保持节操？但广告永恒，文案不死。真正经典的作品往往来自原创，从而才能被一再复制。好的文案永远将自己的世界观、人生观、美学观化入笔端，从而让观者快意叫绝。

　　唯一性。即所撰写的文案只适合该品牌，换成其他品牌就不合适了。泱

泱大国，任何一个品牌，都会有无数个竞争对手在厉兵秣马地较量着。一个品牌必定有它独特的核心价值，独特的定位，独特的形象个性，只有这样才能突出竞争重围，这些都需要文案进行勾勒。因此，好的文案并不是文采有多出众，而是让客户或观众看了会立刻起身并叫道：就是它。

简洁性。很多时候，商业宣传片诉求的受众往往是老百姓。因此，文案必须做到让一个没有上过大学，哪怕只有中学学历的人也能看懂。但文案简单并不代表不深刻，相反，往往是那些朴实的文字最能穿透心灵，让人读了唇齿留香，听了回味无穷，从而引起消费者共鸣。将深奥的道理转化成简单文字，所谓大道至简并不是件易事，驾驭文字还是被文字驾驭，直接反映出文案的水平。现实中，人们总是抑制不住内心的冲动，总是将华丽的文字倾泻而出，将个人的炫技赤裸裸地表现出来，但当客户说你的文案太文绉绉的时候，有可能就是结束的开始。

另一方面，互联网时代，人们的选择不是太少，而是太多。在海量信息的裹挟下，人们的生活变得七零八碎。为了平衡工作与生活，人们试图寻找更为简单的东西。因此，一定要让传播的信息简化再简化。其实，只有简洁才能给人以更多的信息，才能在有限的文字里表达更多想表达的东西。

在跟客户沟通时，商业宣传片作为无形产品是看不见、摸不着的，呈现给客户的必然就是文案。在客户不了解影视语言表达规律的情况下，宣传片的沟通基本上就是咬文嚼字。笔者认为，在明确了目的、受众、主题的情况下，写文案有以下关键词值得思考。

互 补

一个品牌的形象传播总少不了三大件：平面、网站、视频。在整体VI保持一致的情况下，三者有着不同的使命，在文案上更应该呈现互补关系。

平面画册全面而翔实地反映出企业的林林总总，文字可以洋洋洒洒，让观众细细研读；网站文案更注重时效性和互动性，信息量大，不受时间和空间

限制；而以商业宣传片为代表的视频则不同。首先，时间限制严格。根据测试，一部宣传片超过8分钟，观众就产生视觉疲劳，因此，通常控制在8分钟以内，5分钟内最佳。

但现实中，客户总是言之不尽，事无巨细，搞不好就是一篇论文。在他们看来，企业想说的内容太多了，几百上千字根本表达不清。

笔者曾接触过很多多元企业，历史积淀很深，产业链延伸很长，他们发过来的参考资料就可以让你读上三天三夜。按照他们的设想，这样的航母级企业需要五六千字的文字才能承载，可能光资质介绍就独成一部片子。如此浩瀚的内容放在网站上是比较合适的，放到宣传片里面，成了网站的翻版，这样的投资又有什么价值呢？做出来又有谁看呢？

笔者也曾经遇到一家企业，负责人说他们老板是技术控，为了体现技术，一个又一个生涩的专业术语横空出世，一套又一套加工流程刹不住车，直让你身处云里雾里。作为媒体，宣传片在播放过程中，画面转瞬即逝，观众不可能再去回放，这些看都看不懂的专业术语怎能奢望耳朵能听懂？况且，影视语言跟平面语言不同，有些画面能表现的内容就没必要放到旁白文案里进行重复，否则就会造成拖沓，艺术感大大下降。

当然，企业有企业的考虑，好不容易投资拍一部宣传片，抱着不吃亏的想法，尽量多加内容，最后只能画蛇添足。

态　度

2014年，百合网的一则广告在网上引起轩然大波。争论的焦点在于该广告以"逼婚"为主题，用陈旧的伦理道德绑架用户，传达了"结婚，哪怕为外婆"的态度，严重伤害了未婚和已婚人士的心灵。

可见，作为一名文案策划者，想传递什么样的态度或价值观至关重要。

在创作中，文案需要不断洞察，然后对主题有一个新颖的阐释，传达出耳目一新的态度，观众才会埋单。毕竟，现代人所需要的不再只是商品，而

是生活态度。比如，贾樟柯《交通银行》宣传片中，通过赋予财富一种新的价值观，让该片有了不一样的味道；再比如早期李宇春代言的《凡客》，传达出"生于1984"的态度；聚美优品则传递出"我为自己代言"的态度；腾讯2013年宣传片传达了find（寻找）的态度（Find wonderful, find you and me, find future：寻找精彩，发现你我，探寻未来），都是有着鲜明态度标签的佳作。

故　事

知名媒体人罗振宇说：人类自古到今想把一件事传扬得到处都是，只有一个方法被证明是有效的，就是讲故事。所以才有了刘关张的忠孝结义，才有了象征爱情美好的牛郎织女，才有了精忠报国的岳飞。

宣传片虽然有着商业的目的，但以故事的形式巧妙地讲述，让广告不那么像广告，那效果就不一样了。

讲故事时，要带着情绪写，如果你不喜欢写，也没人愿意听。把自己充分放到里面，用自己的生活体验去活化文案，能感动自己，就有可能感动别人，不逐露华浓，不邀春风宠，诚意很重要。

当然，面对不同的受众对象，讲述方式也不同，要用他的语言和他的方式说话，用情感进行沟通，才能做到灵肉合一。

如国家形象片之《角度》篇在叙事形式上借鉴西方讲故事的方法，运用平民情感进行沟通，以一种探索的风格，动态呈现出一个充满真情的当代中国形象。

在现实沟通中，可以说99%的客户都要求片子制作大气化。何谓大气？为影视而影视，过多地依赖技巧，忽视人的真实感受，完全靠特效制作成某种片面的大气，甚至一厢情愿唱高调，不能从人性的角度挖掘更有深度的内涵，这种大气是虚无的。有时，忘掉影视，回到时间的真空，哪怕讲故事也让人感觉到宁静之处起波澜的大气。因为，表面的宁静之下，往往凝聚着巨大的能量。内涵越深，展现出来的作品就越壮观和大气。

逻 辑

文学创作上讲究起承转合，文案创作同样适用。但受惯性思维的影响，市面上的宣传片文案基本上离不开"老三段"，那就是：过去，今天，未来。画面上往往就是时间轴，历史图片滚动，接着过渡到现代化办公大楼，展示今天的规模、资质、厂房车间、生产设备、工艺、流水线，再接着是团队风采、企业文化，最后是展望未来。

但站在艺术表现的角度，商业宣传片绝不拘泥于一种逻辑思路。就好像一盘菜，原材料都是一定的，在不同的逻辑思想下，每个人就会炒出不一样的菜来。

你可以开篇直抒胸臆，提出一个观点，然后再通过两三个故事或卖点进行陈述，最后再将观点升华，画龙点睛，首尾呼应，形成一个闭环。

也可以层层铺垫，诱敌深入，不断放大格局，拔高视野，最后压轴的一句经典让全篇升华。

还可以由现象到本质，由原因到结果，由概念到应用，由宏观到微观，或者倒推法层层追溯等，根据企业具体情况，选择恰当的逻辑陈述方式。

如果是用于销售目的的产品宣传片，人们购买行动都是出于情绪的因素，需要运用合乎逻辑的理由来使他们的购买行动理性化。可以采用宗教式逻辑结构：

诱因——一个震惊的声明或故事来吸引注意力；

问题——把焦点扩散，将消费者正有的此类问题列举出来；

解决——提供解决方案，摆出产品，陈述卖点；

利益——陈述实施这些解决方案的好处、价值体验、多方见证；

号召——行动起来，让更多人来体验。

和　谐

笔者曾在《盛世收藏》栏目中采访过一位油画家，他的一句话让人深受启发。他说，按庄子的思想，这个世界由两类东西组成：一个是黑，一个是白；一个是阴，一个是阳。当阴阳能调和的时候，就是最美的时候。在他看来，当色彩冷暖、远近、大小、方圆、粗细、厚薄、清浊这些元素达到调和时，就有一种和谐之美。

文案亦如此。有长句就要有短句，有静就要有动，有大景描写就少不了细节刻画，有起就有伏，有前奏就有高潮，有连续就要有停顿。只有这样，才能产生和谐美感。

而现实中，文案往往喜欢炫技巧。比如大量排比句的滥用就忽视了内容的光芒；大而全的文字，貌似滴水不漏，实则让人窒息。适当的留白和停顿才能让行文变得抑扬顿挫，才能给观众时间思考，才能营造出丰富的想象。

感　觉

英国首相布莱尔曾说过，他们可能会忘记你说的，但绝对不会忘记你让他们感觉到的。

有时，全片所流露出的感觉比要表达的内容更决定成败。就好像我们平时买东西，通常有一个决定性的力量在支配，那就是感觉。

如果受众是小资派，那就用文艺语调把受众的内心需求勾勒出来，让他们产生惺惺相惜的感觉；

如果是普通老百姓，就用简单平实亲切的语言进行沟通，传递出浓浓的诚意；

如果是年轻派，就用一些时尚又酷的充满动感的语句调动神经，让他们一起来摇摆。

当然，现实中，宣传片不一定承载销售的功能，有时是用来合作交流，有时用来凝聚士气，有时为了突出成绩，有时可能为了跟风。很多时候，宣传片要打动的不是顾客，而是甲方客户。比如，笔者曾接触过很多建筑类企业，都有五六十年的历史，那么在文字上就应该体现大气厚重。既要有历史的高度，又要有未来的视野，面对航母级的画面，大气史诗又带点八股的感觉正是他们所要的。

销售力

很多广告宣传片制作上可谓精美绝伦，阵容上可谓高端大气，情节上可谓绝妙丛生。但遗憾的是，观众被明星和故事吸引，而将品牌和产品置之不理。商业宣传片没有产生销售力，观众自然也就不会埋单。

站在营销学的角度，商业宣传片想要让观众产生购买的冲动，最主要的就是了解顾客，而不是了解产品。

商业宣传片销的是品牌或产品，卖的是观念。了解顾客，就是找出观众价值观，然后通过文字、旁白、画面、音乐的调动改变观众价值观，并植入新的价值观。因此商业的企图心和目的性不能太强。因为人们总是喜欢去自己喜欢的人或品牌那里买东西，当你允许让自身的人格特质散发出来，人们就能对你产生亲密感。他们开始相信你，喜欢你，默契感建立了，销售力也就有了。

当然，对于销售而言，买卖本身永远都是有好处的。即能给对方带来什么快乐跟利益，能帮他减少或避免什么麻烦与痛苦。因此，宣传片只是停留在产品本身的层面，是远远不够的。要知道，在中国，任何一个行业似乎都挤满了人，面对越来越同质化的产品，消费者的感官也在升级，他们想要看到的好处往往是无形的精神价值。

比如，当今比较火热的温泉度假酒店，按照传统的模式，所有酒店在画面上呈现的其实都是一样的，你有的，他也有，观众看多了就视觉疲劳了。这时的宣传更多的就要借助文案了。根据不同的细分人群，你可以通过文艺腔调把"找回自己"的心理蜕变真实呈现出来，也可以通过亲切语调把"工作就是一种艺术"的服务体验娓娓道来。总之，心理层面的生活方式和体验才是最重要的。

而对于科技制造业，因为技术含量的差异，好处往往体现为产品卖点。站在销售心理学角度，卖点一旦超过三个，就会对观众记忆力提出挑战。因此最好的做法，就是提炼三大卖点并与对手三大弱点进行客观比较，这样观众才会记忆深刻。

笔者曾接触过众多油烟机品牌，为了突出产品，他们往往在片子中注入太多卖点。试想，十几条卖点，观众究竟能记住几点呢。卖点太多就会把你的独特卖点给稀释掉，从而造成模糊不清。

当然，为了把好处更好地植入观众心中，在文案上还要注意很多小细节。比如，一定要把最惊人最有说服力的事实放在最前面；多用动词和名词，少用形容词，才会更加可信；让观众自己去比较，而不是简单的灌输和说教，反而提高印象分值；适当加入一些问句，调动观众情绪等。

宣传片文案可以说见仁见智，没有统一标准。但因为有着商业的标签，文案必定与整个品牌营销体系一脉相承。但实际上，很多客户处于转型期，到底要说什么，他们自己并不太清楚，从而造成沟通周期过长。因为这涉及策划的内容。

策 划

任何一种商业行为都不是孤立的。宣传片策划，必定与品牌核心价值、品牌定位、品牌形象、品牌个性、品牌主张、品牌支持等品牌架构要素间，有着千丝万缕的关系。

而现实中，很多企业片面地把宣传片隔离出来，在自身品牌定位、品牌战略不清的情况下，往往造成事倍功半的结果。一方面因为没有标准可借鉴参考，造成甲乙双方沟通时间过长；另一方面做出来的片子很有可能没有实效，造成投资的浪费。

宣传片策划需要弄清企业的整个品牌架构，并根据不同的发展阶段提出不同的解决方案。

品牌源点维护

2008年金融危机之后，大环境充满着诸多变数，转型升级成了很多企业不变的命题。他们需要重塑自我，需要重新进行品牌定位。过去他们靠OEM起家，现在要以自己的品牌形象示人；过去他们是传统老牌，现在要转为时尚潮牌；过去他们稳扎稳打，今天要注入新的活力。

同时，新环境下又催生新的良机，无数全新品牌正以迅雷不及掩耳之势抢占制高点。

因此，无论对于老品牌还是新品牌，他们都需要对外传播。过去喜欢用文字和图片沟通，但缺乏生动；采用现身说法又不能达到一对多的效果。因此，宣传片将成为品牌维护、传播新定位新形象的有效手段之一。

在源点期，品牌不可避免地面临初识认知挑战。当它第一次出现在顾客

面前时，肯定会受到审视和质疑，人们对新的事物格外敏感，而宣传片的功能就是告诉人们我们是谁，跟之前有什么联系，对大众又意味着什么。短短的几分钟时间立刻让观者有了画面，产生非常感性的第一印象，为品牌的后续发展和战略路径奠定基础。

比如，2012年，笔者在接触博洋家纺时了解到，他们要转型做潮牌，对于一个几十年的老品牌而言，如何让加盟商快速认可？记者采访稿洋洋洒洒铺满报纸，人们没耐心读。过去，他们还喜欢用短信的方式把企业的一举一动告知加盟商，结果让加盟商不胜其扰。后来拍了一部招商宣传片，短短的四五分钟时间就让加盟商一目了然，胜过千言万语。再后来又拍了一部形象宣传片，充分展示出品牌的实力和精神。

打造代表产品

一个品牌，可能会推出不同系列的产品。只有推出一个主打产品，一个鲜明独特而又令人难忘的产品，才能让顾客记住，品牌也才能植入顾客心中。配合多方位的营销推广活动，产品广告必不可少，充分展示产品卖点的宣传片更是锦上添花。该宣传片可以在产品发布会上公布，也可以在网络上投放，当然更可以放在各大专卖店用作展示。比如，苹果手机每推出一款新品，都会做成宣传片进行发布和展示，成为发布会上引领大众期待的焦点。

再比如，笔者曾服务过的奥田电器I-FIVE、帅丰电器F35，都通过宣传片量身打造，达到了很好的效果。

持续挖掘故事

品牌有它的生命周期，文案策划应结合生命期，以它特有的节奏，层层递进。

品牌塑造期，很多企业采用"集中兵力打歼灭战"的策略，著名代言人+央视广告狂轰滥炸，诚然，短期内可以造成风风火火的局面，但没有后期跟进的维护和支撑，风火过后趋于平静。可以说，一个品牌的创建如同发射卫星，需要多级火箭的推动，才能让卫星抵达预定轨道。精心策划有实效的宣传片在创建品牌的过程中无疑起到推波助澜的作用。相反，华而不实的宣传片不但起不到好的效果，还能让口碑下滑，投资也就打了水漂。

因为央视广告投放成本极其昂贵，在经过一轮轰炸后，品牌一旦没有补血便开始偃旗息鼓。还好，随着互联网新媒体时代的到来，投放成本大大降低，为更多视频的传播提供了可能。如果说传统媒体短短的30秒广告培养的是关注度，那么商业宣传片培养的就是忠诚度了。只有通过宣传片，观众才能充分了解到品牌及产品，才能看到品牌的积累和价值，也才能发现品牌背后的故事。

在这个时代，顾客消费的是品类，但公众喜欢谈论的是品牌。宣传片通过故事的挖掘更容易引起话题讨论，从而带动起一波又一波的销售。

比如，加多宝为了树立行业第一品牌，不断挖掘故事，170多年的品牌历史、传统配方、精选材料与精工制作等，让观众印象非常深刻。

再比如Johnnie walker（尊尼获加），每年都会有个主题，通过挖掘现实中不同的励志故事，拍成一系列短片，始终成为话题。2010语路计划，2011语路问行动，2012六强进步行动，2013我的超越，2014敬致变革者，紧紧围绕"keep walking"（苏格兰威士忌）的品牌理念，成为视频营销的典范。

当然，每个行业、每个品牌的具体情况是不同的，需要量体裁衣。比如，笔者曾接触过一家旅游景区，以梯田和半山腰的徽派民居为特色，刚开业时间不长，因为住户都被迁到外面去，景区格外冷清，其他商业项目如会务中心、客栈、酒吧、民俗表演等在不断筹划上马，可以说，一边开业一边建设。在这种情况下，如果拍微电影或有故事内容的宣传片就不合适，只有等各个配套完善后，才能针对不同人群分步骤展示生活方式，比如商务度假系列、小资系列等。而前期最适宜做的就是风光片。一片不被打扰的土地，一年四季呈现不一样的风景，再配合其他公关互动活动，效果就不同凡响。

理念设计

具体到宣传片本身，在明确好目的及受众的情况下，理念设计至关重要。

著名的未来学者托夫勒说：附加值越低的商品，竞争对手越多，获利的可能性越小。这个附加值其实就是无形资产。具体到宣传片，就是理念。

时至今日，宣传片早已不仅仅是传递信息的载体，而是一个与观众能够进行沟通的平台。通过这个平台，传递情绪，传递思想，传递软性文化。

因此，好的宣传片需要一个打动人心的理念设计。乔布斯说，如果你能触动人的心灵，你将无所不能。很多受众其实是闷骚的，只有当你把他们内心的东西真正勾勒出来，他们才会发出一声"WOW"。

理念可以用千言万语来阐述，但最后可能会凝结为一个词或者一句话。全篇都是为这句话而展开，然后充分调动音、视、画进行层层勾勒和铺垫，最终让该理念升华。可以说，没有一个好的理念，宣传片就变成了行尸走肉。

比如台湾《大众银行》宣传片的理念：不平凡的平凡大众；《解放55周年》宣传片的理念：每个时代都有他的解放；央视《水墨篇》宣传片秉承的则是"民族的就是世界的"这一理念。

另外，在进行理念设计时，更要结合热点或话题。就像资深广告人Fred（弗雷德）所言，不要去说产品或品牌本身，而是要从中挖掘出一个大家愿意去讨论、去思考的话题点，将它拔高再拔高，超越产品，甚至超越品牌精神，乃至到达到意识形态的高度，然后围绕这个点去讲故事。

笔者在策划《农发福地》宣传片时深有感触。该企业是做高端大米的。对于大米这种不引人注目但饭桌上又必不可少的东西，笔者以食品安全的进步为切入点，提出了一个理念，即进步，不只是向着伟大快速前进，更是努力把细小做到极致。这一理念刚好与消费者的生活理念相一致，从而容易达成共鸣。

未来的品牌将跨越行业、地域、文化、时空限制，未来的策划也将走出企业看企业，跳出行业看行业。越来越多的跨界实战不断引爆眼球。银行可以是金融便利店，厨房可以是家庭娱乐中心，城市可以是会客厅……

笔者在策划博洋家纺时，想的不是家纺，而是服装；在策划绿城物业时，想的不是物业，是酒店。可以说，每个策划人心中都有个元素周期表，根据不同目的，将不同元素进行组合。未来的宣传片也将进入定制时代。

人有三宝：精、气、神。宣传片创作也一样。如何让宣传片更加出神入化，那就要创意了。

创 意

据报道，陆川在拍摄世博园中国馆宣传片《历程》时，90%的时间都花在改剧本送审上。一部8分钟的宣传片却经历了100多稿的修改。

其实，大到国家、城市，小到企事业单位，在创作任何一部宣传片时，都要接受来自方方面面的考验。完全放任自流的创意是不存在的，戴着镣铐跳舞才是不争的事实。

互联网的快速发展，让人们看到了很多国外的好莱坞级的宣传片。大创意、大制作往往让人拍案叫绝，而国内的创意却总遭人诟病。泱泱大国，世界工厂，真的无法滋生创意？诚然，国内正处于一个断层的时代，在多元文化冲撞下，人心更是浮躁，短平快成了创作人惯用的手段，这在国内电视栏目、娱乐节目中表现尤甚。

但同时，我们更应该看到，国内创意力量并不缺乏，之所以没有充分绽放，一是因为成本因素。动辄七位数、八位数的大制作只能发生在跨国大企业中，国内企业更喜欢把费用砸在广告投放上。二是风险考量。跨国企业在品牌传播过程中，总会有无数个视频作为支撑，国内大部分企业还没有达到这种玩视频的地步，唯美含蓄的艺术片老百姓也不一定接受，对品牌传播来说有风险，还不如保守一些来得踏实。

况且，我们的创意很多时候不是面对真正的受众，而是面对客户。如果跳出客户的条条框框，只能是堂吉诃德式的不自量力。所谓创意，绝不是颠覆式的革新，而是在已有的基础上进行加减乘除，整合出较新的概念、较新的形式，也就是微创意。就好像一位广告人所言，事实上99%的广告创意都是改良现成的创意素材。

即便这样，在这个看似波澜不惊的行业，每天都会上演着招标、比稿的

大戏，每天都发生着甲方乙方的拉锯战。那么，比稿比什么？什么样的创意才是好创意？笔者做一下简单分享。

形式vs内容

宣传片表现形式有很多，所谓"千江有水千江月"，但对品牌而言，真正的月亮却只有那一个，这个月亮就是你的核心价值。只有核心价值才是真的。如果核心价值是"1"，那么，任何一种表现形式就是后面的"0"，"0"可以有很多，但如果没有"1"，一切都成了幻象。

刻意追求形式的创意是一种灾难。就好像一群头戴凤冠、梳古装头的青衣，却穿着比基尼在舞台上扭捏，虽然赚足了眼球，却脱离了京剧的核心价值。喧宾夺主的创意是为了表现而表现，其实违背了专业精神，从而造成品牌宣传失效。

《电影艺术词典》中认为，影视广告一定要遵循两个原则：令广告受众产生共鸣；与广告策略有效关联。明确了宣传主体和核心价值，那么无论有多少种形式和系列，从理念到行为到视觉，都要贯穿这样一根筋，也就是所谓的形散神不散。比如好评如潮的《大众银行》系列短剧宣传片，虽然有母亲篇、梦骑士篇、乐团篇等形式，但都紧紧围绕着品牌的核心价值，那就是：不平凡的平凡大众，从而做到了一脉相承。

在形式服务于内容的前提下，画面表现上应尽量做到不拘一格。但鉴于各种体制条框的约束，以及本身只能正面阳光的局限，宣传片不会像广告那么夸张，也不会像（微）电影那样曲折多变，往往是中规中矩，没有惊喜。所谓"兵无常形，水无常势"，也只是在既有的主旋律下稍微来点插曲而已。

主　线

讲故事少不了脉络，哪怕情节极其简单。自从张艺谋拍了成都宣传片后，一条万金油般的主线似乎在业内不断流传、复制、屡试不爽。于是，画面

中，我们经常看到，一位女（男）主角千里迢迢来到某个地方，有可能旅行，有可能寻根，有可能寻找灵感，有可能来实现某个承诺。总之，以各种身份来到后，会在某个时间与男（女）主角邂逅。于是，通过他们的吃喝玩乐，将该地的风土人情串联起来。而且，往往以第一人称自述的形式娓娓道来。但再好的创意，一旦多了就不叫创意了。

视觉载体

一部宣传片可以说包罗万象，面对如此繁杂的内容，如果能找到一种视觉载体，刚好承载起整个品牌的精神和气质，起到某种象征意义，那么整部宣传片将会更加凝练。同时，通过这一载体在全片的贯穿，恰到好处地牵引着观众视线，会让全片有一种整体感和韵律感，紧凑而又饱满。

比如济南市形象宣传片（第十一届全运会期间拍摄制作），以"水"为载体，通过水，巧妙地将水滴、水墨、趵突泉、雨水、喷泉、莲花池水以及对应的各个场景进行衔接过渡，有力地传达出"泉城"的神韵。

再比如《北大光影交响曲》中，以"光"为载体，通过校园各种各样的光线将北大的历史与今天对接，并反映出自由民主、海纳百川、兼容并蓄的北大精神。

而最新的杭州宣传片则以"少女石像"为载体，再通过富有创意的"平面+视频"的生动演绎，给全片加分不少。

当然，现实中，也有很多元素已经被滥用。比如多元化大企业往往想到航空母舰；成长的品牌往往想到翱翔展翅的雄鹰；周年庆典的企业往往想到打磨的钻石；还有很多诸如一棵大树、魔方、纸飞机、风筝、树叶、日记、镜子、爬山、弹琴等无所不用其极。其实，不一定用自然元素或实物作为载体，有时用文字作载体更具有唯一性和辨识性。比如《张家界》宣传片，以"绝"为载体，通过"绝妙，梦界；绝美，仙界；绝世，乐界；绝版，无界"的结构，有力地传达出张家界的神韵。

大气&国际化

一部宣传片要体现什么样的风格？理论上，不同的行业性质要求是不同的。可以清新，可以温馨，可以粗犷，可以婉约，可以励志，可以感人，可以年轻时尚，可以厚重深远，但在笔者接触过的企业中，99%的客户要求都惊人的一致，那就是要求大气、国际化。

在笔者看来，所谓大气，并不一定要通过震撼的音乐、超棒的后期制作来实现。有时，安静的力量反而最震撼。尤其当配乐与整片的结构和叙事完美融合时，当画龙点睛的文字与画面配合得天衣无缝时，当时空交错如史诗般呈现时，当传达的理念为观众带来新的启示时，虽没有太多波澜，却有万千种情绪在心底纠缠，这又何尝不是一种大气？

所谓国际化，也不仅仅是放几个老外，加点英文配音。要知道，西方世界尊崇个人主义，他们更喜欢把镜头对准普通民众，然后以一种幽默的姿态进行沟通。而国内更倡导集体主义，通过产业规模、疆土分布、荣誉光环、明星代言、财富数量、慈善数量等的衡量，传递一种精英价值观。经常看电影的人比较清楚，好莱坞大片无论什么题材和类型，诸如科幻、动作、喜剧、惊悚等，都会紧紧围绕一个人性的核心，那就是：love（爱），把这一核心精妙而不做作地传达出来，整个片子才会有高度和分量。

当然，具体到画面本身，国际化的片子往往干净通透，语言简洁，镜头下的人物哪怕不起眼的人物都会表现得非常自然，没有表演的痕迹。

叙　事

听故事是人类的天性。故事提供了过去与现在、他人与自己的一种联系。虽然宣传片没有电影那样起伏的故事脉络，但也完全不同于平面的线性叙事，好的影视叙事总能跨越语言和心理障碍，传递出微妙情感，让品牌与观众

心照不宣。

在快餐文化盛行的今天，影视叙事一定要简单明快，一看就懂，而不是拖泥带水，否则会大大影响观众的反应效率。

所以，好的宣传片往往偏重于感性的，一切尽在不言中。比如世博会美国馆《花园》宣传片，虽然没一句台词，但通过平民的视角和清晰的叙事脉络，让观众记忆深刻。

反观国内企业宣传片，往往理性占据上风，我们总喜欢往片子中填充大量专业术语、大量数据，像教科书一样照本宣科，其实没有考虑到观众的感受，没有达到沟通的目的，品牌传播也就打了折扣。

另外，国内宣传片在叙事上总带有沉重的历史负担，总喜欢在历史的钩沉中表达一种内涵和实力。网上流传的《北大光影交响曲》与《耶鲁大学》宣传片可称得上硬币的两面。可以说，两部片子都很经典，一个沧桑厚重，一个轻松活泼，没有孰是孰非，毕竟传播目的不同。但另一方面还是反映出国内外在构思和叙事上的差异，也应了那句话：国内喜欢向后看，看历史；国外喜欢向前看，看未来。

冯小刚说：艺术片是盲肠，可有可无；主旋律影片是扁桃腺，让我们知道气候风向；而商业片就是我们的胃，切除一点也能活，但吃饭不香，生活质量下降。

不同于电影，商业宣传片除了迎合观众，还要迎合客户，更要考虑到执行成本。因此，创作一部叫好又叫座的宣传片实属不易。

今天，伴随植入广告、贴片广告、赞助广告的盛行，微电影、大电影、病毒视频大行其道。但很多东西一旦泛滥就没有太大价值了。随着理性的抬头，是否有人为植入的广告埋单值得商榷，是否有人为昙花一现的病毒视频而真正移情别恋值得考量。但不可否认的是，跟风投机式的创意必定会稀释注意力，唯有注重长远的影响才是王道。

时代的快速发展让拍摄设备越来越高端，但创意却越来越捉襟见肘，要么跟风复制，要么偏离目标。好片的标准，不仅要依据关注度，更要看是否契合品牌营销目标，只有那些真正有价值内容和生命力的视频才会有实效性。

后 记

商业宣传片是商业社会的一种沟通载体，但沟通本身就是一门艺术。因此，在创作过程中，我们不能盲目夸大它的功能，把所有销售行为寄托于此，花大量时间字字斟酌往往会适得其反。同时，我们又不能忽视它的作用，毕竟视频时代已经来临，这需要我们不断挖掘人性，不断创新，才能让宣传片变得有血有肉。

有句话说：风格就是自我抄袭。作为专注从事视频解决方案的广告人，笔者也在不断打破条条框框，不断尝试各种形态之间的跨界与融合，最终目的就是让品牌与观众之间的沟通更为有效。

在本书即将出版之前，笔者又积累了很多新的案例，也涌现出新的观点。比如可以在书中植入一些二维码，通过手机扫描二维码就可以观看宣传片等等，但鉴于出版流程和时间问题，这些只能作罢。

特别鸣谢：

杭州汉唐影视动漫有限公司、杭州仕云广告有限公司

本书在写作过程中，得到很多朋友的支持和鼓励，在此一并表示感谢（不分先后）：范典、宋毅、陶冶、林瑾、何清超、叶萌、管熠、烟烟、刘佳波、徐飞、吕荣林、王海滨、范范、老季、翟瑞、张涛、方建文、陈宇翔、修罗、何佳、项宇、赵旭飞、陈珩、徐斌、魏波、陈有兴、窦乾坤、彭金磊、金柯丽、戚春华、杨兴兵、徐立群、李伟、蒋聚小、周建成、张镜轩、何欣遥、王敏霞、高筱俊、小麦、孙华歆、陈珊、项芳、吴甬斌、金新红、倪飞、王正、高铭东、叶春林、张巍、易雯婷、孟凡娟、雷普娟、梅佳。

程序员和天使投资人的终极蜕变之路,
技术理工男的心灵成长史,
小米科技成为全球商业史上成长最快公司,
这一切的背后皆有故事。

凝聚马云的人生哲学,
体悟马云的成功之道,
送给男人们的最好礼物。

和讯财经2012年最佳公司传记奖,
它将告诉你蓝色巨人的成功密码。